Ancient
Greece

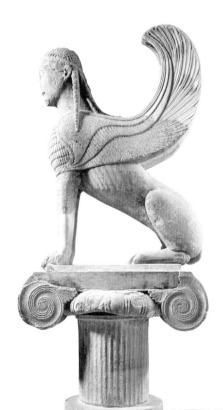

Ancient Greece

인류 문명의 보물
고대 그리스

데이비드 마이클 스미스 지음 ┃ 김지선 옮김

BM 성안북스

Contents

TIP. 「손바닥 박물관」 시리즈 책을 더 재미있게 보는 방법

책에 담은 각 유물 사진 한 쪽으로 손바닥 모양이 함께 들어 있는데요. 이것은 손바닥을 기준으로 유물의 크기를 가늠할 수 있도록 한 것입니다. 간혹 크기가 큰 유물들은 사람 모양이 들어간 경우도 있습니다. 유물에 대한 지적인 이야기와 함께 손바닥과 사람 모양으로 유물의 크기를 상상하면서 재미있게 살펴보세요.

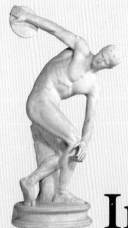

Introduction

1801년 7월 31일 아침, 남자 여섯 명으로 이루어진 한 무리가 나무로 만든 비계에 올라 아테네 아크로폴리스에 위치한, 아테나 여신을 모신 파르테논 신전의 남쪽 부분으로부터 부조 메토프(도리아 양식에서 트리글리프 두 개 사이의 벽면) 하나를 떼어내기 시작했다. 아테네 북동부에 자리한 펜텔리코스산에서 캐온 대리석으로 만든 이 메토프는 신화에 나오는 인간인 라피테스족과 수인인 켄타우로스족 사이의 전쟁을 묘사한 도리아식 프리즈의 일부였다. 이 남자들 여섯 명에 보조로 그리스인 스무 명을 고용해 그 일을 맡긴 인물은 제7대 엘긴 백작이자 당시 오스만 제국 주재 영국 대사를 지낸 토머스 브루스였다. 브루스는 아크로폴리스에서 건축물을 석고로 본을 뜨고 분리하도록 승인한 콘스탄티노플의 오토만 카이마캄(옛 터키의 군수직)의 허가증을 가지고 있었다. 꼬박 하루를 다 보내고도 메토프를 겨우 하나밖에 손에 넣지 못한 것을 보면 고된 작업이었음이 분명하다.

그러나 1804년 1월경, 엘긴은 아테나 파르테논 신전과 아테나 니케 신전, 에레크테이온 신전, 그리고 그 성지로 들어가는 기념비적 관문인 프로필라이아의 부분들을 제거해 반출했다.

현대 유럽 문화유산에서 가장 감정을 자극하며 정치적으로도 뜨거운 쟁점인 그 이야기는 그렇게 시작되었다. 그러나 그리스 유물에 대한 관심은 그보다 훨씬 오랜 역사를 지녔으니, 이미 2,000년 전부터 학자들과 골동품 수집가들이 존재했다. 그 세월 내내, 그리스의 '과거'는 변모하는 정치 이념들에 따라 숭배되거나 매도당하면서 거의 항구적 재창조와 변용의 상태로 존재해 왔다. 오늘날, 그것은 현대 그리스의 문화적 정체성이 딛고 선 기반이다.

로마 상류층은 그리스 문화의 열렬한 소비자로, 후기 공화국 이후로 유물들은 고위 공직자들의 개인 소장품으로 옮겨졌다. 현대에 와서는 더욱 더 소유는 권력, 부와 지성을 반영했다. 파우사니아스는 네로(서기 54~68년)가 치세 동안 델포이의 아폴론 신전에 있던 브론즈 약 500점을 로마로 빼돌렸다고 전하며, 노비오스 빈덱스(Novius Vindex)가 고전기의 가장 유명한 조각가들이 만든 작품들을 소장했다는 이야기도 있다. 조각품 소장은 로마에서 하나의 온전한 사업으로 등장했고, 그로써 더 이전 그리스 작품의 대리석 복제본에 대한 수요를 충당하는 것이 가능해졌다. 그러나 서로마제국 말의 정치적 불안에다, 막 날개를 펴기 시작한 기독교 정교의 '이교 문화'와 우상숭배에 대한 백안시가 더해져 그 관심은 점점 줄어들었다. 그리스 전역에 걸쳐 역사는 향토 민담으로 포섭되고, 방치된 기념비들은 썩고 붕괴했다. 파르테논을 포함해 얼마 안 되는 것들은 교회에 의해 전용되었다.

그리스 과거의 재발견은 르네상스 시기 로마의 발굴과 함께(벨베데레의 아폴론과 라오콘 군상을 포함해 제국의 상상력에 그토록 불을 댕겼던 일부 조각상들을 넘어) 다시 시작되었고, 16세기 말엽에 이르자 유럽 대륙에서, 그리고 그 후 곧이어 영국의 학식 있는 이들 사이에서 그리스의 지리학, 역사학, 그리고 유물에 대한 명확한 취향이 새로이 출현했다.

1675년 프랑스인 내과의사인 자크 스폰(Jacob Spon)과 영국인 식물학자인 조지 웰러(George Wheler)가 그리스 본토에 대한 최초의 '고고학 답사'를 꾸려 코린토스,

엘레프시나, 마라톤과 메가라를 방문했다. 그들은 파르테논(1460년 이후로 모스크였던)이 모로시니 총독이 이끄는 베네치아 군대에게 붕괴당하기 전에 그 멀쩡한 모습을 처음이자 마지막으로 본 유럽 골동품 연구가들 중에 속한다. 1683년에는 옥스퍼드에 애시몰리언 박물관이 세워졌고, 18세기 초에 이르면 그리스는 한층 용감무쌍한 '그랜드 투어리스트'들의 주목을 끌기 시작했다. 대부분은 영국 출신 젊은 귀족층 남성들로, 정치가나 군사 장교가 되려는 야심을 품은 이들이었다. 동 세기 말에는 그리스와 이탈리아 유물을 다룬 주요 연구들이 등장했는데, 그중에서도 요한 빙켈만의 『고대 미술사』(1764년)는 그리스 예술 감상방식에 크나큰 변화를 가져왔다. 1759년 1월 15일에는 세계 최초의 국립 공공 박물관인 대영박물관이 문을 열었다.

19세기 초 그리스가 더욱 널리 알려지면서 미국인 최초 그랜드 투어리스트인 필라델피아 출신 법률가 니컬러스 비들이 등장했고, 엘레우시스와 바사이의 주요한 조각상들이 유럽 골동품 전문가들에 의해 다른 곳으로 옮겨졌다. 사로니코스만의 다른 조각상들은 특수한 목적을 위해 설립된 뮌헨 글립토테크 미술관에 설치되었고, 밀로의 비너스는 루브르 박물관에 설치되었다. 비너스를 발견한 인물로 인정받는 프랑스 해군소위 올리비에 부티에는 그 후 프랑스군을 떠나 그리스 독립전쟁(1821~1830년)에 참전해 그리스를 위해 무기를 들었다. 부티에는 그리스의 과거를 사랑한 나머지 그 나라의 미래를 만드는 데 직접 뛰어들기에 이른 수백 명의 유럽인과 미국인들 가운데 하나였다.

그리스가 현대 국가로 탄생하면서 그리스의 고고학 역시 성년기를 맞이했다.

기원전 약 20만 년
최초의 원인이 그리스에 거주하다

기원전 약 12만 년
그리스에 네안데르탈인이 출현하다

기원전 약 4만 년
해부학적 현생인류가 그리스에 출현하다

기원전 약 만 3000년
최초의 멜로스섬 흑요석이 이용되다

기원전 약 7030년
크레타 크노소스에 신석기 시대가 도래하다

기원전 약 4800년
최초의 금속 물체들이 에게 제도에 등장하다

기원전 약 2100년
최초의 미노스 '궁전'들이 출현하다

기원전 1627년
테라의 초거대 화산 폭발이 일어남

기원전 약 1420년
최초의 미케네 궁전들이 출현하다

기원전 약 1200년
미케네 궁전체제가 붕괴하다

| 초기 구석기에서 초기 청동기 | | 중기와 후기 청동기 | |

기원전 20만 년 기원전 2100년/2050년 기원전 1190년

유물 반출은 금지되었고 초대 수도였던 아이기나에 최초의 국립박물관이 설립되었다(1829년).

1833년에는 그리스 문화재관리국이 창설되고, 아테네 고고학협회에 힘입어 고전기를 넘어 좀 더 먼 과거로 그 연구를 확장하기 시작했다. 1866년에는 국립고고학박물관 건설 공사가 첫 삽을 떴다. 외국 고고학 교육기관들이 아테네에 설립되었고 최초로 인가를 받은 외국인들의 주요 발굴이 시작되었는데, 델로스는 프랑스가 이끌었고(1873년) 올림피아는 독일인들(1875년)이 주도했다. 하인리히 슐리만이 트로이와 미케네에서 한 발굴(법적으로 각각 1870년과 1876년) 덕분에 그리스 선사시대에 조명이 비춰졌으니, 이는 장차 20세기 초 아서 에반스 경의 크노소스 발굴의 서곡이 된다.

오늘날에도 그리스 문화재관리국과, 인허를 받아 작업하는 외국 재단들에 의해 발굴이 지속적으로 이루어지고 있는데, 이전의 발굴품과 새로운 발굴품에 새로운 기술과 방법론을 적용함으로서 연구자들은 갈수록 그리스의 과거를 이전 어느 때보다도 더 잘 이해할 수 있게 되었다. 이 책은 전 세계의 박물관에 소장된, 선사시대 가장 초기에서 헬레니즘기 말까지 도합 거의 200점에 이르는 유물들을 제시한다. 연표에 따라 다섯 부분으로 나뉜 이 장들은 사회와 가정, 예술과 개인적 꾸밈, 정치학과 교전, 그리고 장례식과 의례라는 별도의 주제로 살펴보고, 또한 가장 최신 연구에 의거, 그리스 세계에서 지난 20만 년에 걸쳐 흥하고 쇠했던 다양한 문화들을 살펴볼 수 있도록 해준다. 물건들은 곧 그리스의 이야기다.

기원전 770년
올림피 경기가 창설되다

기원전 약 775년
그리스 알파벳이 발달하다

기원전 720년
후화식 도자기 기법이 개발되다

기원전 약 550년
그리스 주화가 제조되다

기원전 480년
페르시아가 아테네를 약탈하다

기원전 479년
플라타이아이 전투가 일어남

기원전 336년
마케도니아의 필리포스 2세가 암살당하다

기원전 31년
악티움 해전이 발발하다

궁전기 후 청동기 시대와 초기 철기시대	고졸기와 고전기	헬레니즘기
기원전 1190년	기원전 700년	기원전 323년 · 기원전 31년

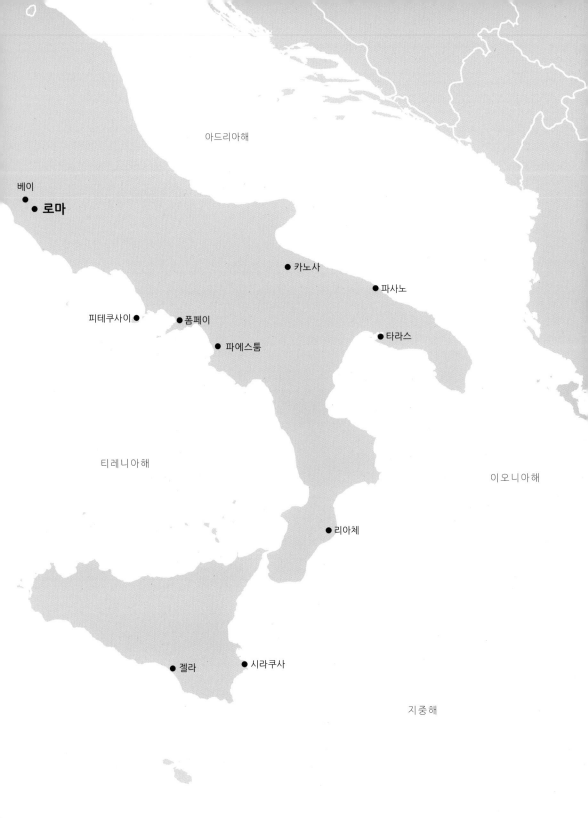

아드리아해

베이
● 로마

카노사

파사노

피테쿠사이 ● ● 폼페이

파에스툼

타라스

티레니아해

이오니아해

리아체

젤라 ● ● 시라쿠사

지중해

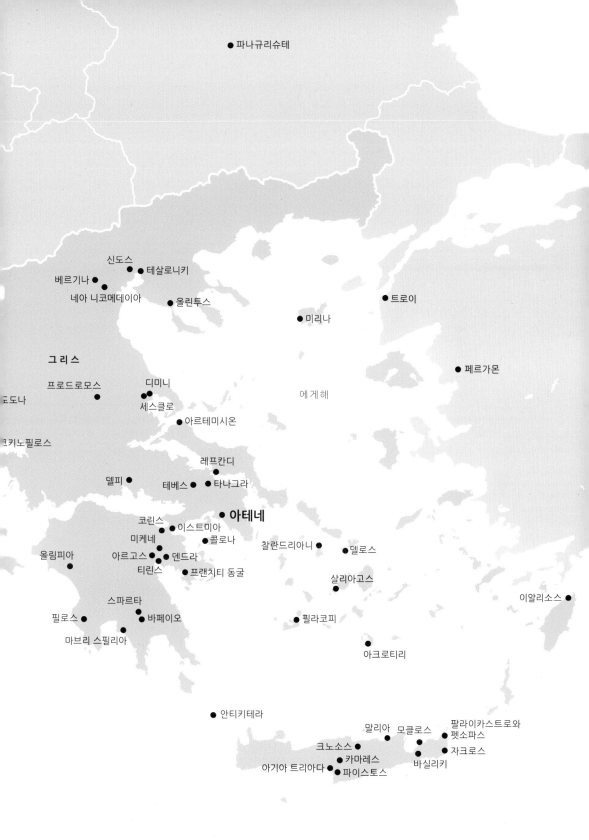

파나규리슈테

신도스
베르기나
네아 니코메데이아
올린투스
테살로니키

트로이

미리나

페르가몬

그리스

프로드로모스
디미니
세스클로

에게 해

도도나

아르테미시온

크키노필로스

레프칸디

델피
테베스
타나그라

아테네

코린스
이스트미아
미케네
콜로나
찰란드리아니
델로스
올림피아
아르고스
덴드라
티린스
프랜치티 동굴
살리아고스

스파르타
바페이오
이알리소스
필로스
필라코피
마브리 스필리아
아크로티리

안티키테라

말리아
모클로스
팔라이카스트로와
펫소파스
크노소스
자크로스
카마레스
아기아 트리아다
파이스토스
바실리키

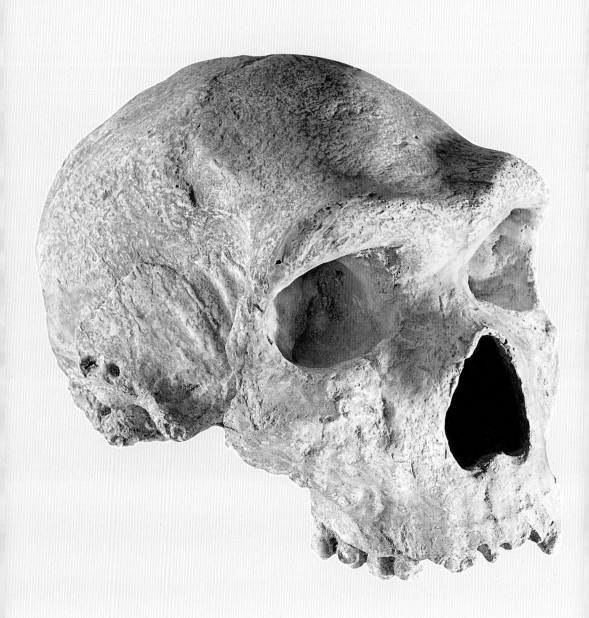

From Foraging to Farming

수렵채집에서
농경으로

하부 구석기 시대 당시 그리스에는 수렵채집민이 여러 무리를 지어 살고 있었는데, 이들은 아마도 하이델베르크인 또는 H. 에렉투스였을 것이다. 그들이 존재했음을 보여주는 증거 중에는 아슐기 전통에 따라 만들어진 석기들이 특히 압도적이다. 로디아와 코키노필로스에서 발견된 예시들은 적어도 20만 년은 된 것들이고, 레스보스섬과 케르키라섬에서 나온 도구들은 그보다 더 오래됐을 가능성도 있다. 중기 구석기 '무스티에' 시대의 새로운 도구제작 전통은 네안데르탈인들이 그리스에 존재했음을 알려주는데, 한편 더 진보한 울루치안과 오리냐크 전통들은 그 후 해부학적 의미의 현대인들이 도착했음을 알린다. 간단히 말해, 그 두 종은 공존했다. 그러나 유전적 다양성 감소와 자원 경쟁 증가는 기원전 약 3만 9000년에 일어난 네안데르탈인의 멸종에 기여했다.

제4 빙하기인 뷔름 빙하기의 마지막 단계에 이르러 자아상, 망자의 처리와 장소 감각을 둘러싸고 새로운 사상들이 출현했다. 빙하가 물러나면서 해수면이 높아지자 삶의 터전도 해안 내륙으로 향했다. 기후 변화가 동식물 종에 영향을 미쳤고, 따라서 수렵 및 채집 행위에도 영향을 미쳤다. 중석기 시대가 시작될 무렵에는 해안의 수렵채집 및 어획 활동이 주를 이루긴 했지만 밀로스산 흑요석과 사로니코스만 산 안산암의 유통 및 키트노스섬의 마룰라스(maroulas)의 한철 마을

◑ 1960년 9월 북부 그리스의 페트랄로나 동굴에서 발견되어 논쟁을 불러일으킨 두개골의 주인은 아마도 15만 년 전에서 35만 년 전 사이에 사망한 하이델베르크인 성인 남성이었을 것이다. 그것은 그리스에서 알려진 인간과 흡사한 가장 초기 두개골 화석에 속한다.

013

의 형성이 입증하듯 해양 활동들도 함께 이루어졌다.

　신석기 시대는 기술적, 문화적 분기점으로, 최초의 영구적 농촌이 형성되고 동식물 종의 사육과 재배가 이루어진 것이 가장 큰 특징이다. 크노소스에 신석기 기술이 등장한 시기는 기원전 약 7030년경이었으니, 아마도 정착민이나 지식과 원료를 공유한 무역 연결망을 통해 아나톨리아로부터 이전되었을 것이다. 그 기술은 기원전 약 6740년경 내륙의 프랜치티에 존재했고, 기원전 약 6500년경에 이르면 북부 그리스에 도래했다. 테살리아의 비옥한 지역에서는 그 기술을 열정적으로 받아들였는데, 그곳에서는 대략 100명에서 300명의 정착민들이 겨우 3킬로미터 간격으로 모여 살고 있었다.

　이 새로운 신석기 생활양식이 낳은 가장 중요한 필연적 귀결 중에 도자기 제조가 있었다. 초기 신석기의 그릇은 그 수가 적고 형태 및 장식이 단순했다. 그러나 중기 신석기 시대에 접어들면서 섬세하게 만들어진 그릇이 일부 등장했다. 도자기가 공동 집단 정체성을 강화하는 데 새롭게 중요성을 띠게 되면서 전시에 방점이 주어지고, 특정한 양식들은 다른 공예 생산물과 더불어 장거리 무역이 이루어졌다. 후기 신석기 시대에 일부 정착지는 사회적 분화의 증가세를 보여준다.

🔵 디스필리오의 중기 신석기 호수 정착지는 물에 잠긴 덕분에 특별한 공예품 다수를 보존할 수 있었다. 호수로 뻗은 주택 플랫폼을 포함해 그 마을을 재구축한 이 그림은 원래 모습을 약간이나마 떠올려 볼 수 있게 해준다.

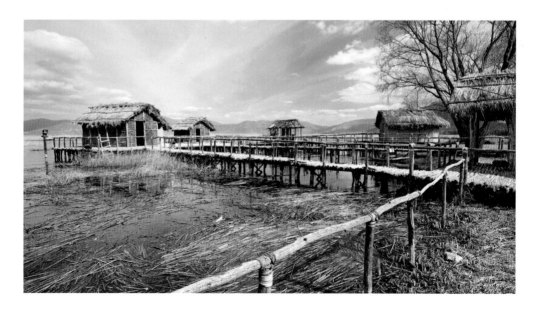

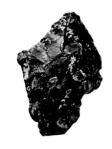

가족의 중요성이 갈수록 높아지면서 가족 단위의 요리를 위한 공급 및 농업생산물 장기 저장은 무엇을 생산하고 그것을 어떻게 이용하는가를 둘러싼 새로운 소유개념을 보여준다. 일부 개인들은 잉여 농산물을 통제함으로써 권력을 얻기도 했을 것이다. 후기 신석기 때는 고지대 및 크레타와 내륙의 농업 주변부로의 이동과 함께 최초의 영구 정착지가 키클라데스 제도에 등장했다. 에게해에서는 금속 제품들이 유통되기 시작했으니, 이는 아나톨리아, 그리스, 그리고 발칸 반도 사이에 존재했던 연결망을 입증한다. 신석기 시대 말기에 남부 그리스의 해안 정착지가 인기를 누린 사실은 어쩌면 정착지가 급격히 쇠락한 테살리아 지역들과의 교역 관계를 희생하고라도 해안 연결망에 가까이 있고자 한 바람을 반영하는지도 모른다. 그러나 일부 지역들의 석재 공성들을 보면 그 선택에 위험이 없지 않았음을 짐작할 수 있다.

초기 청동기 시대 들어 그리스 내륙, 크레타 및 키클라데스 제도에 각각 별개의 문화적 정체성이 등장했는데, 이는 교환 연결망들이 확장되고 기술적 혁신이 일어나는 환경에서 사회적, 문화적, 정치적 복합성이 증가하는 것과 발을 맞췄다. 키클라데스 제도의 더 작은 섬들은 대부분 식민이 이루어졌고 시로스섬, 케아섬, 낙소스섬과 이오스섬에서는 대형 정착지를 찾아볼 수 있다. 키클라데스에는 번영하는 공예 경제가 등장했고, 이는 에게해 전역에 걸친 무역과 함께 나아갔다. 비록 일부 개인들이 명망을 떨쳤다 해도, '최고위' 상류층이 존재했다는 증거가 부족한 점은 섬들 간 관계 유지가 다른 종류의 조직이 필요했음을 짐작케 한다.

비록 지역적 차이는 있을지언정 크레타에서도 그와 비슷한 무역, 정착 및 공예 활동의 발달상이 나타난다. 일부 해안 지역은 키클라데스와 긴밀한 관계였음을 보여준다. 새로운 유형의 건축식 묘지가 등장하고, 부와 사회적 지위의 차이를 과시하는 데서 매장 행위가 갈수록 중요성을 띠면서 수입 물품이 사자를 동반했다. 크노소스 궁전, 말리아 궁전 및 파이스토스 궁전의 재조직과 건축은 먼 훗날 '궁전식' 종합시설의 등장을 예고했다. 내륙과 키클라데스 제도에서 일어난 심각한 붕괴가 초기 청동기의 종말을 알릴 때, 크레타는 본격적 '궁전'인 미노스 궁전의 등장을 예고한 문화적 가속을 목격했다.

◐ 코우포보우노
(Kouphovouno)에서 발견된
이 중기 및 후기 신석기의
화살촉들은 흑요석과
부싯돌(honey flint)로
만들어졌다. 이들은 사냥이
주로 농경–목축에 기반한
신석기 식단을 지속적으로
보완했다는 사실을 반영한다.

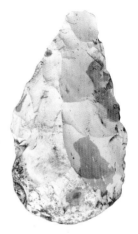

양면 손도끼

기원전 최소 약 20만 년

부싯돌 / 길이 : 15㎝ / 하부 구석기시대 후기 /
출처 : 그리스 이피로스 코키노필로스
그리스 아르타 고고학 박물관 소장

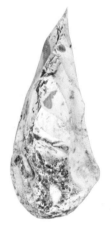

조지아, 불가리아, 그리고 스페인에서 나온 유물은 유럽 전역에 걸쳐 100만 년도 더 전에 일어난 고대 원인(archaic hominins)의 이주를 보여준다. 코키노필로스의 도구가 매장된 퇴적물층은 적어도 기원전 20만 년에 그들이 존재했음을 증언하고, 심지어 다른 지역들은 그보다 더 이른 시기의 모습을 짐작케 하기도 한다. 이와 같은 아슐 문화 손도끼는 아마도 태고의 일부 인류가 이용한 연장이었을 것이다. 계절 사냥감들을 뒤쫓은 수렵 채집민들의 자취가 방대한 영역에 걸쳐 남아 있다. 코키노필로스는 한철 호수 가장자리에 위치한 야영지였는데, 아마도 주변 평원에 사는 사냥감 동물이 해빙수를 찾아 오는 철에만 고대 원인이 방문했을 것으로 보인다. 이와 같은 자르는 석기는 먹잇감을 도축하는 데 이용되었을 것이다.

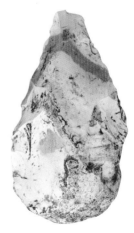

무스티에 첨두기

기원전 약 12만 년~3만 년경

부싯돌 / 길이 : 5cm / 중앙 구석기 시대 /
출처 : 그리스 라코니아 마니 마브리 스필리아 동굴
그리스 아테네 남그리스 고인류학 및 동굴탐험가 협회 소장

다른 유럽 지역들도 그렇지만, 그리스의 중기
구석기시대는 또 다른 석기 생산 양식의 등장
으로 구분된다. '무스티에' 도구들은 더 한층
발달한 기술적 능력을 보여주는데, 그중에
는 이와 같이 커다란, 가늘고 긴 끝을 가진
다수의 새로운 도구 유형이 포함되었다.
이것은 아마도 손잡이를 달아서 창으로
이용했으리라고 짐작된다. 그보다 중요
한 사실은 무스티에 도구 제작 전통이
'네안데르탈인'과 관련되어 있다는 것
인데, 그들의 화석 흔적은 현재 마
니 반도에 국한해서 발견된다.

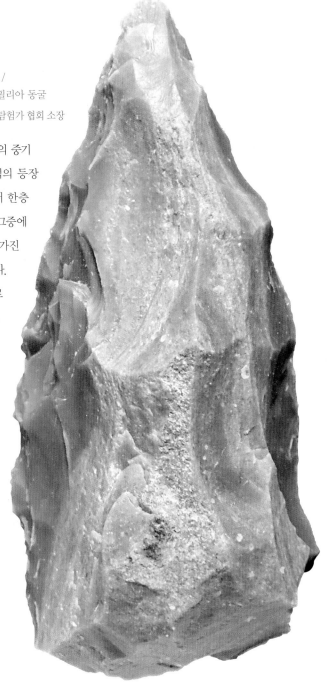

그릇

기원전 약 6500년~5800년경

도자기 / 높이 : 6.2㎝ / 테두리 직경 : 14.4㎝ / 초기 신석기 시대

출처 : 그리스 테살리아 카라차다글리(karatzadagli)

그리스 아테네 국립 고고학 박물관 소장

초기 신석기 보다 더 앞서 불에 구운 점토를 가지고 실험을 한 증거가 남아 있긴 하지만, 도자기 생산이 본격적으로 시작된 것은 신석기 초였다. 손으로 만든 그릇은 가마가 아니라 야외의 모닥불에서 구워졌다. 초기 점토 제조법은 상당한 다양성을 보여, 당시 사람들이 이 새로운 기술의 가능성을 이해하고자 얼마나 애썼는지 짐작케 한다. 이 단계에서 생산은 그리 잦지 않았던 듯하다. 단순한 단색으로 장식된 그릇은 이 시기의 가장 흔한 그릇 유형이다. 사진의 작품은 나무 거푸집을 이용해 조형되었을 가능성이 있다.

쌍원뿔 가락고동

기원전 약 5800년~5300년경

테라코타 / 높이 : 2.5㎝ / 직경 : 3.8㎝ / 중기 신석기 시대 /

출처 : 그리스 테살리아 세스클로

그리스 볼로스 고고학 박물관 소장

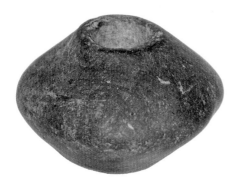

가락의 속도를 유지해주는 고동과 날실을 베틀에 붙잡아주는 추는 둘 다 아마도 양모를 이용한 가내 섬유 제조가 이루어졌다는 증거일 테지만, 신석기 시대 초에 동물의 생산물(우유, 양모)을 체계적, 집약적으로 이용했음을 보여주는 확실한 증거는 없다. 아마 다른 신석기 공예품과 마찬가지로 직조는 갈수록 전문화되었을 것이며, 각 공동체 사이에 섬유 무역이 이루어졌을 가능성이 매우 높다.

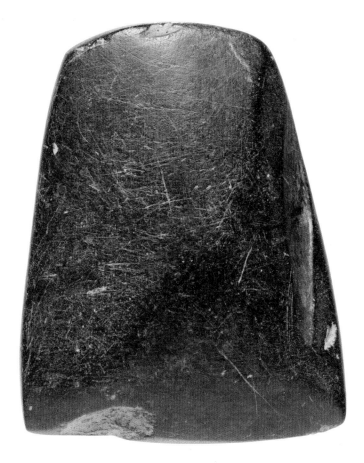

도끼날

기원전 약 6500년~1050년경

돌 / 길이 : 3.6㎝ /

신석기~청동기 시대 /

출처 : 미상(그리스 테살로니키

부근이라는 설이 있음)

영국 런던 대영박물관 소장

간석기는 신석기 도구함에서 큰 지분을 차지했다. 그 석기의 쓰임새는 원료인 석재의 성질에 따라 어느 정도 결정되었을 것이다. 어떤 것은 신석기의 새로운 곡식 종을 재배하기 위한 삼림지대를 개간하는 데 이용되었을 테고, 어떤 것들은 아마도 토양을 고르는 데 이용되었을 것이다. 또 다른 것들은 목공예와 무두질 및 농경과 정착지 생활로의 변화에 따르는 다양한 과업에 쓰였으리라고 짐작된다. 작은 크기의 도구들이 많이 발견되는 것은 아마도 날을 자주 갈나 보니 그렇게 된 듯하나. 일부 유물은 상징적 가치를 지녔을 가능성도 있다.

구슬, 펜던트 및 부적

기원전 약 6740년~5500년경

조개껍데기와 돌 / 크기 : 다양 / 초기~중기 신석기 시대 / 출처 : 그리스 남부 아르골리다 프랜치티 동굴
그리스 나플리오 고고학 박물관

내륙에 존재하는 가장 초기 신석기 유적지인 프랜치티 동굴은 우리가 그리스 전역에서 신석기 기술을 받아들인 과정을 이해하고자 할 때 중요한 역할을 한다. 또한 조개껍데기 구슬 제작에 초점을 맞춘 산업에서, 구슬공예의 전문화에 대해 누가 뭐래도 가장 초기의 증거를 제공하기도 한다. 제조 과정 중에 깨어지거나 버려진, 아무 장식 없는 조개껍데기 수백 조각이 뾰족한 돌끝 및 송곳 수백점과 함께 발견되었다. 연장은 대충 본을 뜨거나 구멍을 뚫는 데 이용되었다. 아마도 이것을 만든 이는 그저 남아도는 시간과 풍부한 지역 자원을 이용해 이윤을 얻기로 마음먹은 누군가였을 것이다. 완성품 구슬의 수는 적은 데 비해 연장의 수가 많은 것을 보면 아마도 그 중 일부는 매우 폭넓은 교환망을 통해 수출되지 않았을까 싶다. 이런 종류의 제작이 가능해진 것은 신석기 기술 도래에 따른 영구 정착지로의 변화 덕분이었다. 이 변화는 또한 사회적 행동 및 영적 믿음의 발달을 동반하기도 했으니, 갈수록 정교해지는 조개껍데기와 돌 구슬, 펜던트를 비롯한 장식물이 그 수요를 뒷받침했다.

⊙ 중석기 시대 말기와 신석기 초기에 남부 아르골리다의 프랜치티 동굴에는 인류가 거주했다. 그 부지에 남은 동식물의 잔해는 사냥과 수렵채집에서 정착 생활과 농경으로의 이동을 연구하기 위한 중요한 기회를 제공한다.

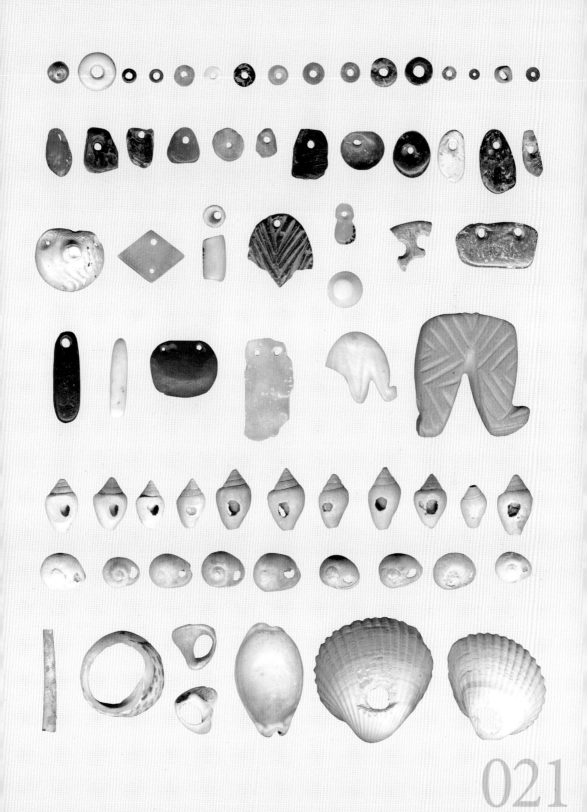

021

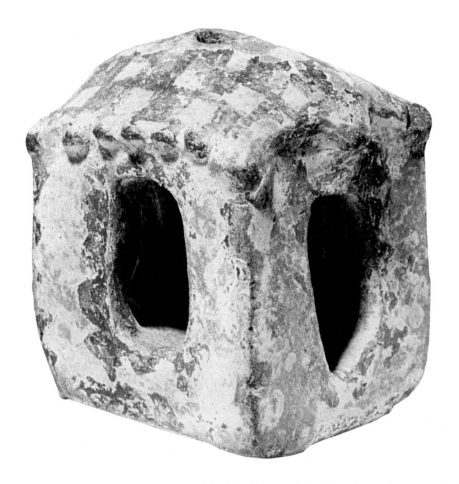

집 모형

기원전 약 5500년~5300년경

테라코타 / 길이 : 9cm / 폭 : 7cm /
중기 신석기 시대 / 출처 : 그리스
테살리아 크라논(두라키)

그리스 볼로스 고고학 박물관 소장

초기 신석기 시대 테살리아의 마을은 아마도 평균 100명에서 300명의
주민들로 이루어졌을 것이다. 다수는 1층짜리, 방 하나짜리 흙벽돌, 또
는 목재 틀에 윗가지와 흙을 발라 만들어진 구조물에 살았으리라. 마
룻바닥은 종종 흙반죽으로 만들어졌지만, 일부는 나무판자나 갈대 깔
개로 바닥을 덮기도 했다. 찬장과 벤치 및 저장용 통이 저장에 이용되
었고, 난로는 요리와 난방에 이용되었다. 중기 신석기 시대에는 여분의
방과 중이층 또는 2층이 딸린 더 복잡한 구조가 등장했을 것으로 추정
된다. 사진의 모형은 일반적 주택을 이상화한 형태일 수도 있고, 아니
면 어떤 제의적, 또는 상징적 중요성을 가진 건물을 나타낼 수도 있다.

022

입체 양식
(solid style) 컵

기원전 약 5500년~5300년경

도자기 / 높이 : 14.8㎝ /
테두리 직경 : 17.3㎝ /
출처 : 그리스 테살리아 카르디차
차니 마굴라

그리스 볼로스 고고학 박물관 소장

중기 신석기 시대에는 도자기 생산이 극적으로 증가했다. 점토와 변형
물질에 대한 도공들의 기술적 이해가 더 높아진 듯 보이며, 그중 일부
는 전문제작자로 활동했을 가능성도 있다. 그릇, 잔, 단지를 포함해 음
식 차림 및 식사와 관련된 용기는 계속해서 생산의 중심을 차지했고, 일
부 양식은 꽤 폭넓은 지역에서 인기를 누렸다. 그와 다른 쓰임새는 나
무, 가죽 또는 바구니 세공으로 만든 그릇과 용기로 충당했을 가능성이
있으며, 이 시기에 등장한 새겨지고 도색된 기하학적 모티프 중 일부의
디자인은 모방이었을 가능성이 제기되었다.

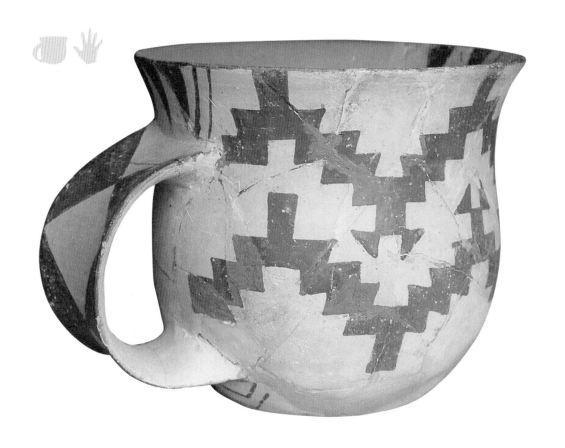

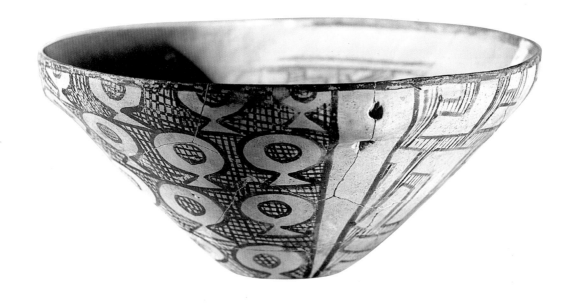

디미니 그릇

기원전 약 4800년~4500년경

도자기 / 크기 : 미상 / 후기 신석기 시대 / 출처 : 그리스 테살리아 디미니

그리스 볼로스 고고학 박물관 소장

테살리아 후기 신석기 시대의 특징은 놀라운 인구 밀도인데, 상당히 큰
정착지들이 겨우 몇 킬로미터밖에 안되는 거리에 종종 자리했다. 이처
럼 서로 간에 연결성이 높은 지형에서, 도자기를 비롯한 물질문화의 생
산과 소비는 각 지역 내에서, 그리고 지역 간에 개인과 집단 정체성 및
사회적 관계를 조성해 가는 데 중요한 역할을 했다. 디미니 그릇은 동부
테살리아 후기 신석기 시대의 전형적 특성을 보여주지만, 지역을 벗어
나 외부와도 교역 및 모방이 이루어졌으며 알바니아의 카크란 같은 먼
곳에서까지 발견되기도 했다. 이 그릇과 그 추상적 무늬는 고도로 표준
화된 '고전' 디미니 양식의 전형을 보여준다.

024

구형 항아리

기원전 약 5300년~4800년경

도자기 / 높이 : 25㎝ / 테두리 직경 : 12㎝ / 후기 신석기 시대 /
출처 : 그리스 테살리아 디미니

그리스 아테네 국립 고고학 박물관 소장

후기 신석기 사회는 집단 정체성, 공동 정체성에서 개인, 가정 정체성
으로 강조점이 변화했다는 주장이 제기된 바 있다. 이웃이 보는 앞에서
식사를 준비하고 짐작건대 이웃과 나눠먹었을 이전의 개방식 요리 설비
가 실내, 또는 토지 경계 내로 옮겨졌으며, 다른 부분에서도 개인적 가
정에 더 초점이 맞춰졌음을 보여주는 실마리가 몇 가지 존재한다. 기
술적으로나 예술적으로나 탁월한 이 단
지는 가정 정체성이나 가정 간 관계를
강화하기 위해 만들어졌으며 집단 연
회 활동에서 특수한 기능을
담당했을 것이다.

여성 조상

기원전 약 6500년~5800년경

테라코타 / 높이 : 6.8㎝ / 폭 : 9.1㎝ / 초기 신석기 시대 /
출처 : 그리스 테살리아 카르디차 프로드로모스
그리스 볼로스 고고학 박물관 소장

초기 신석기 시대의 작은 조각상은 도식적이거나 다소 자연주의적인, 정적 자세를 취한 여성의 모습을 한 것이 많다. 사진의 작품은 어깨에 바구니를 멘 여성의 상으로, 이처럼 동작 중인 인물을 묘사한 것은 흔치 않은 경우이다. 바구니에 구멍이 뚫려 있는 것으로 보이는데, 주전자의 주둥이 역할을 하지 않았을까 짐작해 볼 만하다. 북부 그리스의 초기 신석기 시대 그릇 중 바깥면이 부조로 단순하게 본뜬 인간의 얼굴로 장식된 경우가 더러 있긴 하지만, 인간 형상을 더하는 것은 당시로서 흔치 않은 일이었다.

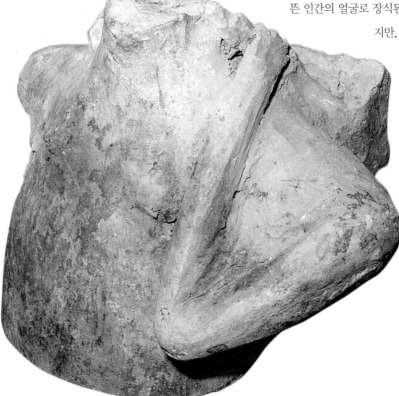

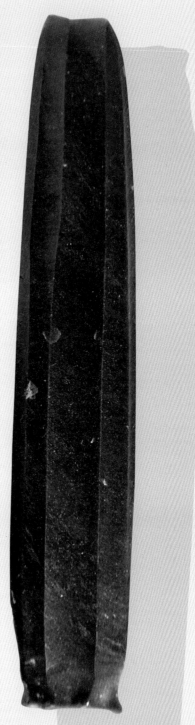

돌날 몸돌

기원전 약 3100년~2200년경

흑요석 / 길이 : 10.2cm / 초기 키클라데스 I – II /

출처 : 키클라데스 안티파로스

영국 런던 대영박물관 소장

신석기와 초기 청동기 내내, 흑요석은 남부와 중부 그리스 전역에 걸쳐 석기 날 생산에 가장 중요한 원료였다. 밀로스 키클라데스섬의 스타 니키아와 데메네가키의 이 흑요석 노두는 상부 구석기시대(기원전 약 1만 3000년경) 프랜치티 거주민에 의해 이용되었고, 그보다 더 후대에도 계속해서 에게해 흑요석의 주 원료 역할을 했다. 이것과 같이 다듬어지지 않은 몸돌은 초기 청동기시대에 에게해 전역으로 이송되었고, 아마도 일부는 마을에서 마을로 돌아다니며 그때그때 주문을 받아 날을 만드는 기능공에 의해 옮겨졌을 것이다.

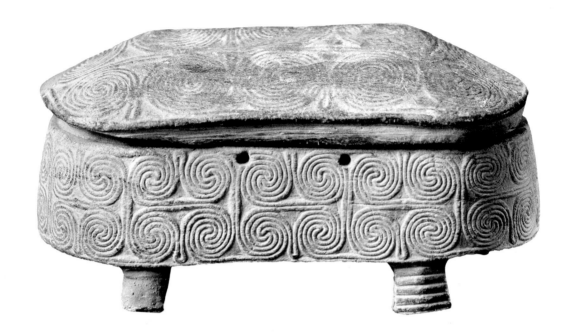

오두막 보석함

기원전 약 3100년~2200년경

동석 / 길이 : 14.8cm / 높이 : 7.2cm / 초기 키클라데스 Ⅰ-Ⅱ /
출처 : 키클라데스 낙소스

그리스 아테네 국립 고고학 박물관 소장

이 그릇은 키클라데스의 초기 건축물(가정 건축물, 성스러운 건물, 곡물 저장
고 등)의 도안을 모방한 듯한, 정교하게 장식된 보석함의 범주에 속한다.
장기 곡식 저장은 대체로 변변찮았던 초기 키클라데스 농업 공동체에
게 필수적 전략이었을 테고, 가정과 신성도 분명 중요하지만, 아마도
이 그릇은 보석이나 미용용품을 담아두었으리라 짐작되며, 이 상징성
이 어떤 가치를 지녔는지는 분명하지 않다. 대다수는 아마도 부장품이
었을 테고 장례에 쓰였을 수도 있지만, 알려진 작품이 모두 명확한 기
원을 가진 것은 아니다.

028

대형 선박 모형

기원전 약 2750년~2200년경

납 / 길이 : 35.9㎝ / 폭 : 3.9㎝ / 초기 키클라데스 Ⅱ / 출처 : 미상

영국 리버풀 세계박물관 소장

대형 선박(longboat)은 누가 뭐래도 초기 키클라데스 사회의 핵심 요소 중 하나였다. 그것은 아마도 다도해의 물 위를 누비던 더 많은 원양 항해선들 중 그저 한가지 유형이었을 것이다. 다만 초기 키클라데스 예술에서 그들의 묘사가 다수 등장하는 것을 보면 어쩌면 특수하게 높은 지위를 누렸을 가능성도 있다. 길이가 15~20m로 추정되고 아마도 최소 25개의 노를 갖췄을 것으로 짐작되는데, 산적 화물을 싣기에는 그다지 적절하지 못했고 약탈이나 제의 같은, 좀 더 특수한 활동들이 목적이었을 것으로 보인다. 이런 유형의 배 한 척에 필요한 승선 인원을 생각해보면, 키클라데스 공동체들 중 큰 축에 속하는 소수의 공동체만이 이 선박을 이용할 수 있었을지도 모른다.

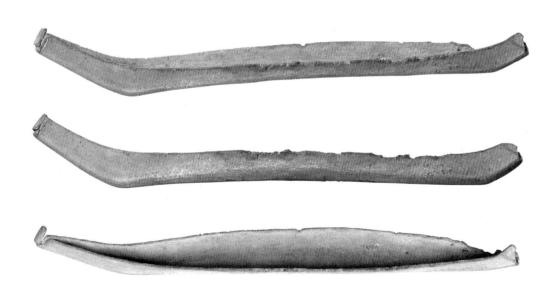

프라이팬

기원전 약 2750년~2200년경

도자기 / 높이 : 6cm / 직경 : 28cm / 초기 키클라데스 Ⅱ / 출처 : 키클라데스 시로스 섬 찰란드리아니
그리스 아테네 국립 고고학 박물관 소장

현대의 프라이팬과 비슷하게 생겨서 '프라이팬'이라는 이름이 붙긴 했지만, 이 그릇들이 요리에 이용되었다고 짐작할 만한 근거는 전혀 없다. 대다수는 묘지에서 발굴되었고, 그 용도를 두고는 음식을 차려 내놓기 위한 제의적 그릇, 접시, 소금틀, 거울 또는 드럼으로 이용되었다는 것을 비롯해 다양한 설들이 제기된 바 있다. 이 그릇들의 밑면이 장식되어 있는 것을 보면 아마도 세워놓거나 매달거나 단 위에 올려놓았을 가능성도 짐작해볼 수 있다.

오른쪽 사진의 작품은 가장 인상적인 축에 속한다. 중앙의 모티프는 바다에 나간 대형 선박을 나타낸다. 고물에 높이 들어 올려진 물고기 토템은 순조로운 항해를 기원하는 것일 수도 있다. 배 밑의 여성 성기 묘사는 찰란드리아니에서 흔히 볼 수 있는 것이었는데, 찰란드리아니는 대형 선박을 유의미하게 사용하고 바다와 다산 사이의 개념적 관계를 능히 구축할 수 있을 만큼 커다란, 몇 안 되는 공동체 중 하나였다. 이는 어쩌면 바다와, 또는 사회적 재생산이나 이족 간 결혼 같은 실용적 관심사와 관련된 성질을 가진 여성 신을 나타내는 것일 수도 있다. 예시에서 보는 다리를 닮은 갈라진 손잡이와 더불어 여성 성기의 묘사는 이 팬에 의인화 성격을 부여한다.

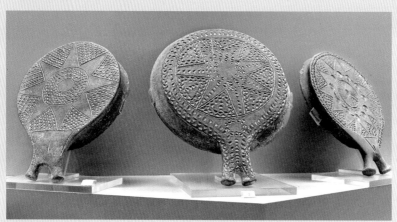

◐ 초기 키클라데스 Ⅱ
프라이팬의 표면을 장식하는, 찍히거나 새겨진 다양한 모티프. 대형 선박, 새, 생선, 별 또는 태양, 그리고 바다를 나타내기 위한 다수의 맞물린 나선들이 이용되었다. 모두가 해양 활동과 긴밀히 연결된다.

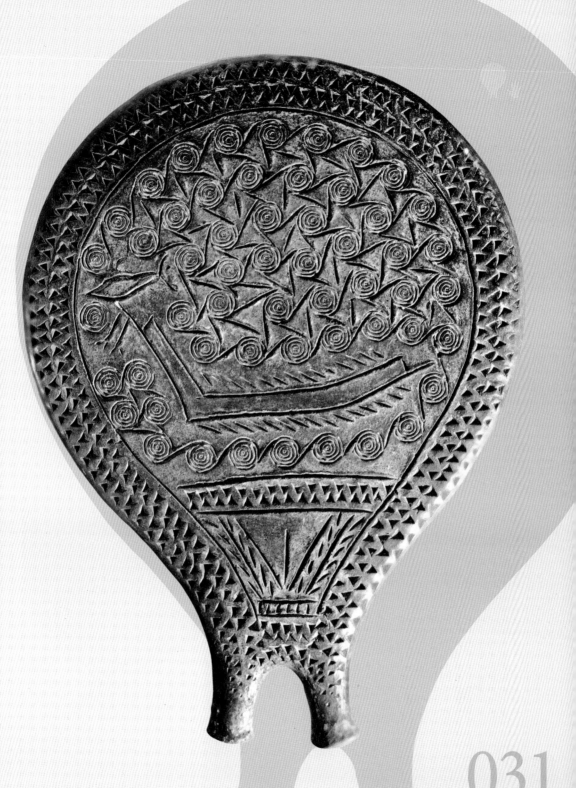

031

바실리키
찻주전자와 컵

기원전 약 2400년~2200년경

도자기 / 찻주전자 높이 : 17㎝ / 컵 높이 : 8.5㎝ / 초기 미노스 ⅡB /
출처 : 크레타 바실리키

영국 런던 대영박물관(찻주전자),
그리스 크레타 이라클리온 고고학 박물관(컵) 소장

초기 미노스 문명에서 도자기 생산의 특징은 그 지역성이
다. 각자 뚜렷이 구분되는 양식이 어느 한 섬에서 등장하면
처음 생산된 지역 이외의 곳에서는 제한적으로만 발견된다.
그러나 바실리키 자기는 비교적 널리 퍼져 있다. 그 얼룩덜
룩한 표면은 가마 내에서 불 세기를 조절하려는 초기의 시도
를 보여준다. 그릇의 모양을 돌에 복제하려는 시도였을 수도
있는데, 그것은 같은 시기 동부 크레타에서 인기를 얻었다. 그
양식은 사진에 보이는 이른바 '찻주전자'를 포함해서 같은 시
기에 출현한 새로운 형태들과 긴밀한 관련이 있다.

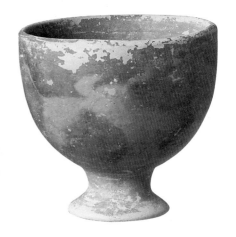

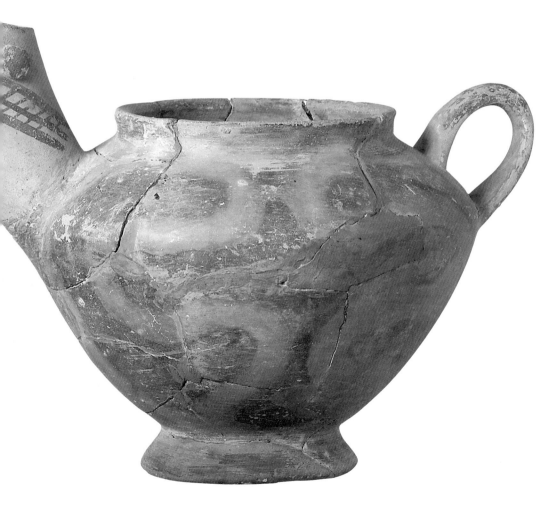

짐승모양 보석함

기원전 약 3100년~2200년경

대리석 / 높이 : 4㎝ / 길이 : 12.7㎝ / 초기 키클라데스 Ⅰ-Ⅱ /
출처 : 미상(키클라데스 낙소스라는 설이 있음)

그리스 아테네 굴란드리스 키클라데스박물관 소장

초기 청동기 키클라데스에서 이런 짐승모양 석재 그릇은 지극히 보기
드문데, 이 돼지를 닮은 보석함은 예외적인 본보기이다. 염료나 연고를
담았을 수도 있는데, 아마도 덮는 뚜껑이 있었을 것이다. 선택한 동물
또한 흔치 않다. 그 섬에는 돼지보다는 양이나 염소의 수가 훨씬 많았
는데, 양이나 염소는 척박한 환경에 더 적합했고 우유와 양털 같은 2차
산물을 제공했기 때문이다. 그런데 돼지는 오로지 고기만을 내 놓았으
므로, 변변찮은 환경에서는 중요한 투자였음을 짐작할 수 있다.

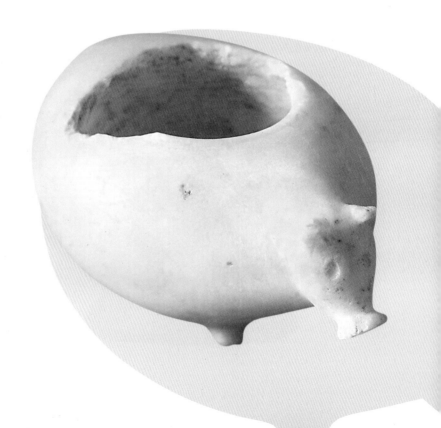

은팔찌

기원전 약 3100년~2100년경
은 / 직경 : 5.3㎝ / 무게 : 9.55g /
초기 키클라데스 Ⅱ-Ⅲ / 출처 :
미상(폴리간드로스라는 설이 있음)
영국 케임브리지 피츠윌리엄박물관
소장

한 장짜리 은판을 망치로 때려 모양을 잡은, 장식 없는 끈 형태의 개방식 고리 팔찌이다. 초기 키클라데스의 대다수 은제품과 마찬가지로 한 고분에서 출토되었다고 전한다. 비록 금속 물품들은 후기 신석기 시대 이후로 에게해에 유통되었지만, 초기 청동기 시대에는 은을 훨씬 더 흔하게 볼 수 있었다. 이는 야금술의 진화 및 시프노스섬의 아이오스 소스티스에 있는 키클라데스의 주요 은광이 이용된 것과 관련이 있다. 작은 개인용 물품(핀, 목걸이, 몸단장용품, 그리고 그보다는 드물지만 팔찌)은 은세공인의 주요 제작품목이었다. 이는 높은 지위를 나타내기 위한 장식품의 시장이 형성된 데 대한 응답이자 아마도 동부 에게해에서 온 영향에 대한 반응이었으리라.

주둥이 달린 그릇

기원전 약 2750년~2200년경

대리석 / 직경 : 12.7㎝ / 초기 키클라데스 Ⅱ / 출처 : 미상

그리스 아테네 굴란드리스 키클라데스미술관 소장

에게해에서 안료가 처음 사용된 시기는 멀리 전기 구석기 시대까지 되짚어 올라갈 수 있는데, 당시에 타소스 섬의 치네스에서 철산화물 오커(페인트, 그림물감의 원료로 쓰이는 황토)가 대거 채굴되었다. 초기 키클라데스 시기에는 훨씬 폭넓은 광물 안료가 이용되었는데, 흔히 그 안료를 준비하는 데 이용된 그릇과 연장에 그 흔적이 보존되어 있다. 이 주둥이 달린 그릇은 고분에서 나왔을 가능성이 있고, 구리 화합물 남동석의 흔적이 두텁게 남아 있는 것을 보면 매장에 앞서 또는 매장 동안 시신에 쓰인 안료를 담았을 가능성이 있다.

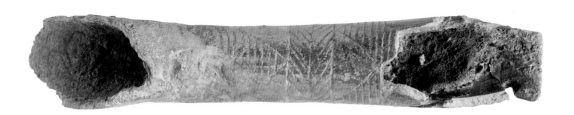

뼈 관

기원전 약 2750년~2200년경
뼈 / 길이 : 10.2㎝ / 직경 : 1.5㎝ /
초기 키클라데스 Ⅱ / 키클라데스
낙소스 / 출처 : 미상
그리스 아테네 국립 고고학 박물관
소장

아마도 오늘날과 마찬가지로, 초기 키클라데스 시대에도 한 특정 사회 집단에의 소속을 나타내기 위해, 삶의 어느 특정한 단계를 기록하기 위해, 또는 어떤 특별한 사건을 기념하기 위해 문신, 페인팅이나 난절법을 통해 육체를 변화시키는 행위가 이루어졌을 것이다. 무덤 부장품 중에 안료 용기가 종종 함께 발견되는데, 드물긴 하지만 살갗에 색을 넣는 데 이용되었으리라 짐작되는 구리 바늘과 흑요석 연장도 같이 발견될 때가 있다. 희귀하거나 독성 있는 안료는 특수한 사건이나 개인적인 경우에 한해서만 이용되었을 것이다. 이 관에는 남동석이 들어 있는데, 그것이 인기를 누린 이유는 아마도 그 군노에서 구리 합금술이 발달하고 매장된 구리광이 발견된 것과 관련이 있었으리라. 어쩌면 바로 그 관련성 때문에 상징적 가치를 가졌을지도 모른다.

팔짱 낀 작은 조상의 머리

기원전 약 3100년~2200년경
대리석 / 길이 : 22.8㎝ / 초기 키클라데스 II / 출처 : 미상
미국 말리부 J. 폴 게티 미술관

초기 키클라데스 시대의 이 작은 대리석 조상은 자외선과 적외선을 이
용한 과학 분석 결과 그것이 이용된 시기 내내 다양한 해부학적 특성,
보석, 머리 쓰개, 머리카락 등을 표현하기 위해, 그리고 아마도 사람들
이 현실에서 하는 신체 변형을 추상적 모티프로 표현하기 위해 여러 차
례 재도색되었을 가능성이 있음이 명확히 밝혀졌다. 이 물품들은 모티
프의 선택, 심지어 안료의 선택이 그 소유주에 관한 정보를 전달하는
공적 상황에서 이용되었을지도 모른다. 특정 모티프들은 오로지 죽음
과 매장 같은 특정한 상황들에만 적절했을 수도 있다.

038

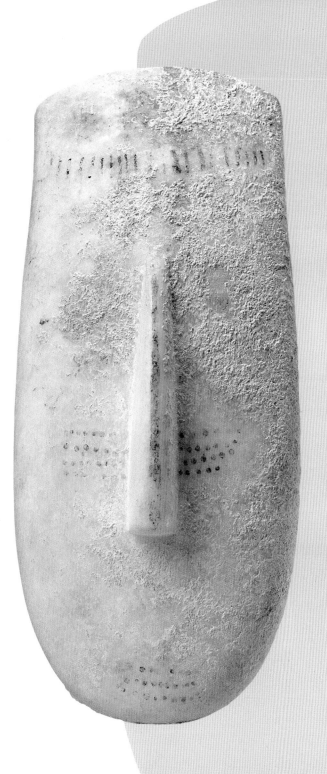

039

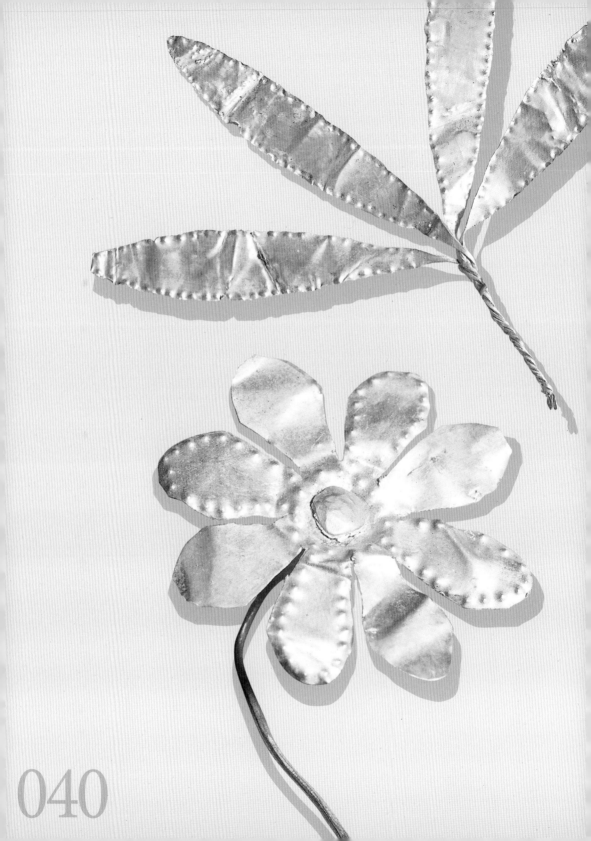

040

금 보석

기원전 약 2750년~2200년경

금 / 크기 : 다양 / 초기 미노스 Ⅱ(-Ⅲ) / 출처 : 크레타 모클로스

그리스 크레타 이라클리온 고고학 박물관 소장

모클로스섬에 존재했던 초기 미노스 문명 정착지의 특징은 관문 공동체였다는 것이다. 비록 그 정착지는 오늘날은 섬이지만, 초기 청동기 시대에는 갑이 하나 있었는데, 그 갑은 내륙과 연결되었고 양 옆에 항구 한 쌍을 끼고 있어 해양 무역망에 쉽게 접근할 수 있었다. 유물이 발굴된 유적지는 그 시기의 가장 큰 유적지 중 하나로 꼽히며, 그 묘지의 풍요로운 내용물은 일부 주민들이 번영을 누렸음을 알려준다. 묘지는 언덕의 바다쪽 면에 위치해서, 다가오는 배들에게는 보였지만 정착지에서는 보이지 않았다. 묘지는 일련의 이른바 가옥 모양 무덤들로 이루어졌고, 이들은 어떤 면에서 가

옥을 닮긴 했지만 명시적으로 죽은 자들을 위한 '집'을 의도한 구조물은 아니었다. 좀더 위풍당당한 방 세 칸짜리 무덤들은 서부 테라스에 위치했는데, 그것은 공간적으로, 그리고 아마도 그 점유자들의 지위로 구분되었다. 이 무덤들은 장기간에 걸쳐 여러 건의 매장을 위해 이용되었는데, 예비 매장된 유골은 나중에 수거되어 이전에 매장한 유골과 하나로 모아졌다. 비록 이런 무덤들은 본질적으로 연대를 측정하거나 특정 부장품을 개인의 유해와 연결하기가 쉽지 않지만, 무덤 부장품은 보석과, 금(이 데이지 머리 모양 핀과 올리브 잎 스프레이 같은)과 은으로 된 물품, 돌 그릇과 도자기 등을 포함했다.

○ 모클로스 유적지는 초기 청동기 키클라데스와의 해양 교역으로부터 번영한 북부 크레타 해안의 몇 군데 정착지 중 하나였고, 이후 주요한 '궁전식' 중심지들의 발달로 이어질 많은 과정의 전형을 보여준다.

041

좁은 구멍이 파인 창끝

기원전 약 2750년~2200년경

구리 / 길이 : 19㎝ / 초기 키클라데스 Ⅱ /

출처 : 키클라데스 아모르고스 스타브로스

그리스 아테네 국립 고고학 박물관 소장

초기 키클라데스Ⅱ 시대에는 금속 무기가 급격히 늘어
났고, 대형 선박의 경우 약탈에 적합한 항해술의 발달
역시 증가했다. 전면전은 군도의 공동체에게 치명적이
었기 때문에 폭력 대신 동물, 동산(動産), 그리고 아마
도 여성들을 포획했을 가능성이 높다. 좁은 구멍이 파
인 창끝은 찌르는 무기로 도안되었다. 이 무기의 좁은
구멍은 아마도 가죽끈이나 그 비슷한 것을 이용해 자
루를 부착하는 데 이용되었으리라고 짐작된다. 이 창
은 특히 선박에서 해안을 공격하는 소규모 접전에, 또
는 각 선박의 선원들 간에 벌어진 해상 전투에 효과적
인 무기로 사용되었을 것이다.

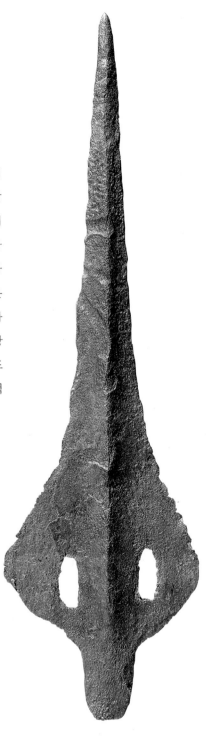

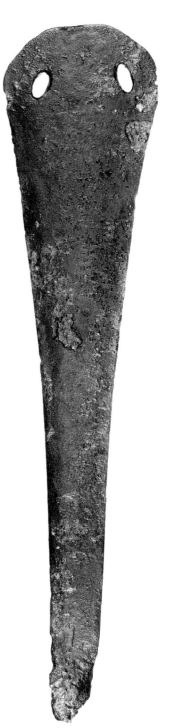

긴 단검

기원전 약 2750년~1900년경

구리 합금 / 길이 : 17.1cm / 폭 : 4cm /
초기 미노스 Ⅱ - 중기 미노스 ⅠA /
출처 : 크레타 프세이라

미국 필라델피아, 펜실베이니아대 고고학 및
인류학 박물관 소장

페트라스 케팔라에 위치한 최후 신석기 정착지는 크레타에서
가장 초기의 구리 제련이 이루어졌다는 증거를 제공한다. 이
시대 동안 크레타의 크리소카미노에서 그것이 정확히 어떻게
이루어졌는지는 명확하게 남아 있지 않지만, 초기 청동기 말
엽의 무렵의 구리 제련 및 독성 비소 합금의 이용과 관련이 있
는 것만은 분명하다. 프세이라섬은 북부 크레타 해안에, 크리
소카미노 반대편에 위치했으며 의심할 바 없이 그 주요 시장
들 중 하나였다. 이와 같은 단검들은 초기 금속공예 시설의 흔
한 생산물이었고, 그 소유자들은 그것을 무력의 상징이자 대
단히 가치있게 생각했으며 신기술을 이용할 수 있다는 징표로
귀히 여겼을 것이다.

043

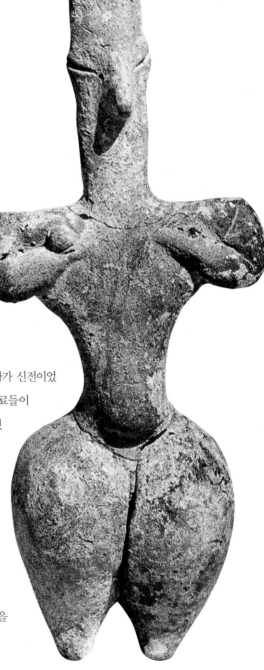

작은 여성 조상

기원전 약 6500년~5800년경

테라코타 / 높이 : 18㎝ / 초기 신석기 시대 /

출처 : 그리스 마케도니아 네아 니코메데이아의 '신전'

그리스 베로이아 고고학 박물관

'신전'이라는 이름이 붙긴 했지만, 과연 네아 니코메데이아가 신전이었
는지는 다소 불분명하다. 그곳에서는 평범하지 않은 원료들이
나왔는데, 커다란 녹옥 도끼 두 자루, 가공되지 않은 부싯
돌 조각 몇백 점, 그리고 기능을 알 수 없는 작은 원형
무늬 점토들이었다. 또한 작은 테라코타 조상 다섯 점
도 함께 나왔는데, 사진의 조상도 그 중 하나로, 많은
다른 초기 신석기의 작은 여성 조상이 그렇듯 허벅지
와 엉덩이를 강조하는 것이 특징이며(46쪽 참고) 추상으
로 간소화된 이목구비를 보여준다. 만약 그 건물이 신
전이었다면, 이런 조상이 공동 제의에서 어떤 역할을 담
당했다고 짐작할 수 있을 것이다. 어쩌면 여신이나 조상을
나타내거나 다산의 상징이었을 수도 있다.

쿠로트로포스 조상

기원전 약 4800년~4500년경
테라코타 / 높이 : 16.5㎝ / 후기 신석기 시대 /
출처 : 그리스 테살리아 세스클로
그리스 아테네 국립 고고학 박물관 소장

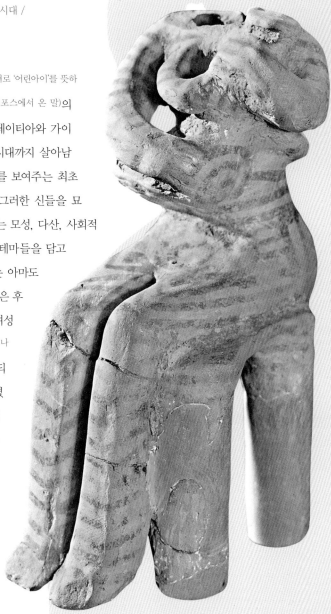

보호자라는 뜻의 쿠로트로포스(그리스어로 '어린아이'를 뜻하
는 쿠로스와 '양육자' 또는 '유모'를 뜻하는 트로포스에서 온 말)의
모티프는 아르테미스, 데메테르, 에이레이티아와 가이
아 같은 신들의 특징이 후기 그리스 시대까지 살아남
았는데, 이것은 에게해에서 그 모티프를 보여주는 최초
의 작품이다. 이 상은 신석기 시대의 그러한 신들을 묘
사한 것일 수도 있지만, 쿠로트로포스는 모성, 다산, 사회적
성, 생물학적 성, 보호와 필멸성 같은 테마들을 담고
있고, 다른 해석들도 가능하다. 유아는 아마도
폴로스 모자를 쓰고 있는 듯한데, 그것은 후
대에 가서 종교적 함의를 담게 된다. 여성
은 합성 조각(머리와 손발은 돌이고 몸통은 나
무로 된 조상)이었고, 머리는 별도로 주형되
어 양 어깨 사이의 장붓구멍에 끼워졌
다. 어쩌면 상황에 따라, 또는 다른 인
물을 나타내기 위해 여러 개의 머리가
교대로 이용되었을지도 모른다.

살리아고스의 뚱뚱한 여성

기원전 약 5300년~4500년경

대리석 / 높이 : 5.9㎝ / 후기 신석기 시대 / 출처 : 키클라데스 안티파로스 근처 살리아고스

그리스 파로스 고고학 박물관 소장

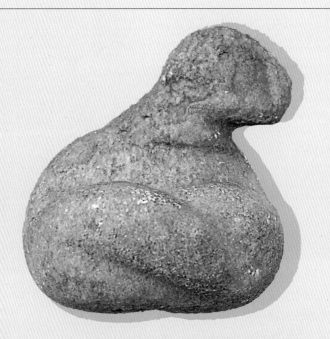

'뚱뚱한 여성'이라는 썩 듣기 좋지 않은 제목이 붙은 이 작품은 심한 풍화를 겪었고 오른쪽 어깨와 머리통이 소실되었는데, 지금까지 알려진 한 키클라데스 시대의 가장 오래된 소형 대리석 조상이다. 여인상은 살리아고스에서 출토되었는데, 오늘날의 살리아고스는 대 파로스섬과 안티파로스 사이에 고립된 아주 작은 섬이지만, 신석기 시대에는 대 파로스섬의 갑이었다. 이 제도로 옮겨와 최초로 영구 정착지를 설립한 사람들의 문명은 그 이후로 키클라데스 문명이라고 불리게 되었다. 비록 키클라데스에는 적어도 상부 구석기 시대 때부터 정기적으로 사람들의 발길이 오갔지만, 이 초기 이동들은 흑요석 조달이나 해마다 찾아오는 참다랑어 떼 및 그 밖의 해양 자원을 목적으로 한정된 계절 동안만 이루어졌던 듯하다. 그와는 대조적으로 후기 신석기의 식민지에는 농부들이 주로 곡식과 가축인 양과 염소에 크게 의존하던 식량을 증가시키기 위해 한시적으로 바다(특히 참다랑어)로 향했다.

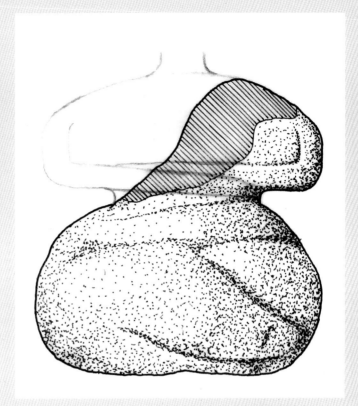

✪ '뚱뚱한 여성'은 넓은 허벅지와 등 때문에 그 이름을 얻었다. 신석기 작은 조상의 '둔부지방축적' 유형에 속하며 에게해의 다른 지역에서 대리석
으로 만들어진 아주 유사한 작품이 발견되었다.

그들은 불가피하게 경작 가능한 토지의 부족, 낮은 강수량, 마실 물의 부족, 그리고 살을 태우는 듯한 여름 바람을 포함한 다양한 고난들을 극복해야만 했을 것이다. 아모르고스, 낙소스, 파로스, 시프노스와 테라 같은 더 큰 섬들은 더 큰 성공 기회를 제공했지만, 그 군도의 다른 곳의 변두리 환경들은 의심할 바 없이 그들을 넘어 이후에 다른 정착지가 개발되는 속도를 늦췄다. 이런 맥락을 감안하면 그 뚱뚱한 여성을 이해하기가 더 쉬울 것이다. 크레타와 그리스 내륙에서 출토된 신석기의 다른 작은 조상과 마찬가지로 이 여인상은 허벅지와 둔부에 지방이 축적된 것이 확연히 눈에 띈다. 지방을 저장하는 능력은 식량 부족이 일상이며 언제든 치명적이 될 수도 있는 사회에서 명확한 이점이다. 또한 이 조상은 다산 및 생산력과 상징적 연관이 있었을지도 모른다.

목깃 달린 단지

기원전 약 3100~2750년경

대리석 / 높이 : 25.3㎝ / 폭 : 24.2㎝ / 초기 키클라데스 I /
출처 : 미상

영국 런던 대영박물관 소장

그리스 정교 교회의 램프와 닮아 칸딜라(양초를 뜻하는 candel에
서 온 말)라는 이름이 붙은 이 작품은 키클라데스I의 가장 흔
한 초기 대리석 형태다. 도자기로 만들어진 비슷한 칸딜라들
이 있긴 했지만, 대리석으로 만들어진 것들은 무덤 봉헌물로
자주 등장하는데, 아마도 장례식에 쓰기에 좀 더 적절하게 여
겨졌던 듯하다. 비록 그 정확한 기능은 분명하지 않지만, 제
의적 목적이라고 생각하는 편이 그럴싸해 보인다. 몸체의 세
로 손잡이에 뚫린 구멍들은 마개로 막았을 가능성이 있어 보
인다. 그리고 화학분석 결과 일부는 알코올을 담은 적이 있었
음이 밝혀졌다.

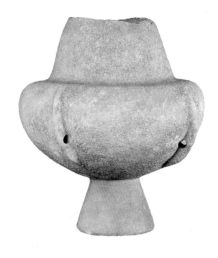

반지 우상

기원전 약 4300년~3100년경

금 / 높이 : 15.5㎝ / 무게 : 80.6g / 최후 신석기 / 출처 : 미상

그리스 아테네 국립 고고학 박물관 소장

이 망치로 때려 만든 얇은 금 부적의 목 밑에 돋은 부조 젖꼭지 두 개는 이것이 인간 형태를 도식적으로 표
상할 목적이었음을 분명히 보여준다. 그 모티프는 신석기 시대의 그리스와 발칸 반도에서 등장하는데, 특
히 유별나게 금이 풍부한 불가리아 흑해 해안에 자리한 바르나 시의 묘지에서 흔히 볼 수 있다. 이는 그
두 지역 사이의 관계를 웅변한다. 그 부적들이 무엇을 상징하는지는 여전히 불분명하지만, 어쩌면 그 기능
은 부적 착용자들을 악귀로부터 보호하려는 것이었을 수 있다. 사진은 현재까지 알려진 가장 큰 부적이다.

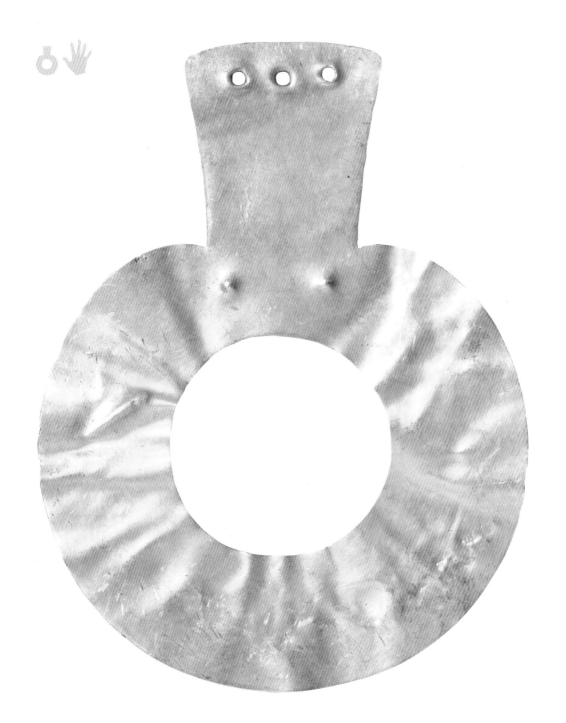

049

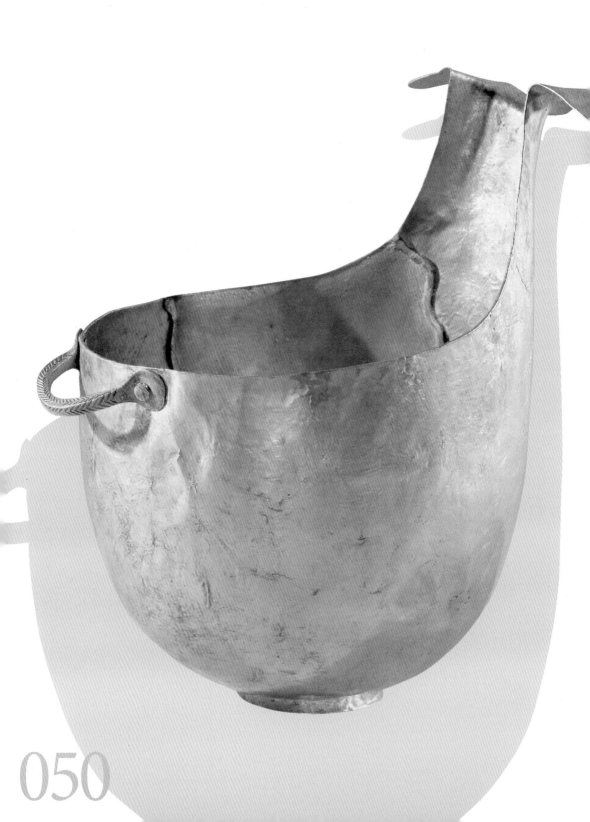

050

소스 그릇

기원전 약 2750년~2200년경
금 / 높이 : 17㎝ / 초기 헬라딕 Ⅱ /
출처 : 미상(그리스 아르카디아 헤라이아라는 설이 있음)
프랑스 파리 루브르박물관 소장

이 소스 그릇은 초기 헬라딕(기원전 2900년~1100년경, 고대 그리스 본토의 초기 청동기 시대 문화) Ⅱ기에 처음 제조되었고, 그 이후로는 실제로 쓰이지 못했다. 이것은 그리스 내륙에서 몇몇 중요한 사회적 발전상이 눈에 띄게 등장하던 시기에 공동체 연회가 증가했음을 보여주는 몇 가지 형태들 중 하나이다. 그 형태는 또한 키클라데스에도, 그리고 서쪽으로 멀리 아나톨리아 해안까지 알려졌는데, 구체적으로 알코올의 섭취와 관련이 있을지도 모른다. 도자기 작품들의 비대칭 형태는 이따금씩 그 기원이 나른 원료였음을 반영하는 것으로 여겨진다. 사진 속 그릇은 현재까지 알려진 단 두 점의 금 제품 중 하나이다.

미르토스의 여신

기원전 약 2400년~2200년경

테라코타 / 높이 : 21.5㎝ / 직경(최대) : 15.5㎝ / 초기 미노스 ⅡB /
출처 : 크레타 미르토스 푸르누 코리피

그리스 크레타 아요스니콜라오스 고고학 박물관 소장

이 미르토스의 여신은 정교한 항아리로, 주둥이 역할을
하는 작은 용기를 끌어안고 있는 듯한 형태이다.
처음 발견되었을 때 그것은 신전이라기보다는 한 가정집
의 주방인 듯한 곳에서, 작은 석재 탁자로부터 바닥에
떨어져 있었다. 여인이 진짜 여신을 나타내는 것인지는
명확하지 않지만, 아마도 어떤 신성 또는 가정과관련성
이 있거나, 또는 단순히 물을 떠오는, 역사적으로 여성
의 일로 여겨져 온 일상적 집안일에 관련된 어떤 상징성
을 가졌을 가능성이 있다. 아마도 이것은 미르토스 푸
르누 코리피의 소박한 정착지 내의 공동체 연회에서 공
개적으로 이용되었거나 아니면 가
정 내의 의례를 위해 이용되었을
지도 모른다.

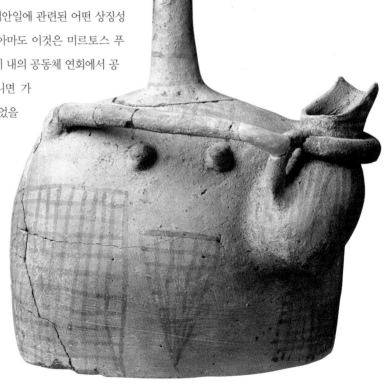

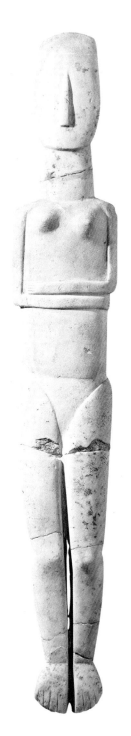

팔짱 낀 조상

기원전 약 2750년~2200년경
대리석 / 높이 : 1.5m / 초기 키클라데스 Ⅱ /
출처 : 미상(키클라데스 아모르고스라는 설이 있음)
그리스 아테네 국립 고고학 박물관 소장

이 기념비적 여성상은 지금까지 알려진 바 팔짱 낀 조
상 중 가장 큰 것인데, 그 유형의 다른 것들과 마찬가지
로, 그리스에서 살아남은 기념비적 조각 중 가장 최초
의 것이다. 크기로 미루어 보아 어떤 숭배용 형상 역할
을 했을 가능성을 짐작케 하고, 더 작은 것들과 마찬가
지로 이것은 지지대 없이 서 있을 수 있으며 어느 고분
에서 조각난 채 발견되었다고 전한다. 케로스 발굴 당
시 아마도 제의의 중심지인 듯한 곳이 발견되었는데,
그곳에는 조상들의 파편들과 다른 대리석 상들의 깨어
진 부분이 조직적으로 배열되어 있었다. 이 관습이 나
타내는 의미는 아직 불명확하지만, 여기서 그와 비슷한
이데올로기를 명확히 볼 수 있다.

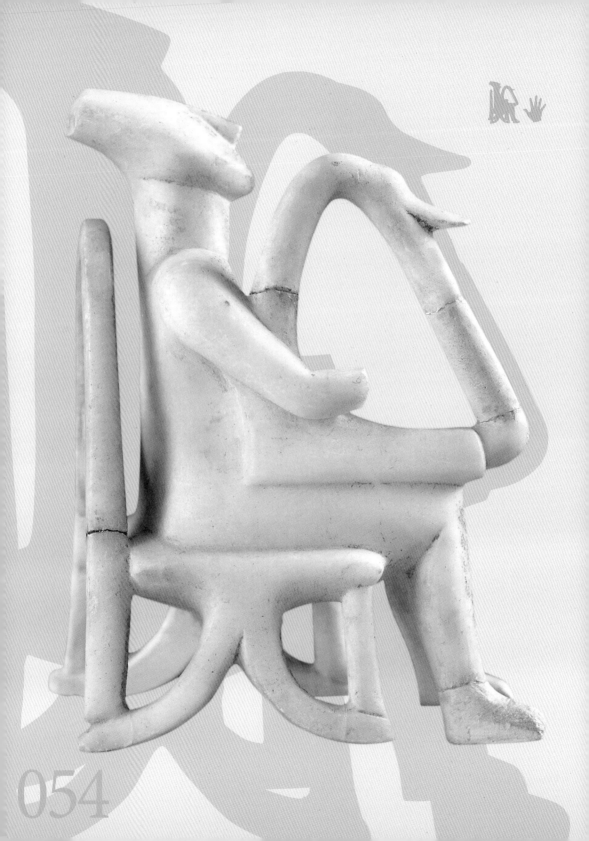

054

하프 연주자 상과 플루트 연주자 상

기원전 약 2750년~2200년경

대리석 / 하프 연주자 높이 : 29.5cm / 플루트 연주자 높이 : 20cm / 초기 키클라데스 Ⅱ /
출처 : 미상(키클라데스 케로스라는 설이 있음)

미국 뉴욕 메트로폴리탄 미술관(하프 연주자), 그리스 아테네 국립 고고학 박물관(플루트 연주자) 소장

이 작은 조상들은 좀 더 흔한 팔짱 낀 여성 조상 모티프와는 무척 다른 모티프를 보여주는, '특수한' 유형의 범주에 속한다. 이 작은 조상 중 일부는 성별이 모호하지만, 대다수는 남성을 나타내는 것으로 여겨진다. 사진의 예시는 선 자세로 아울로스, 다른 말로 더블 플루트를 연주하고 있는 플루트 연주자(오른쪽)와 앉아서 틀형 하프(근동에서 기원한 앞에 새 부리 모양 장식이 달린 악기)를 연주하고 있는 하프 연주자(맞은편) 같은 음악가를 표현했다. 남성 조상들은 알려진 대리석 조각 중 극도로 작은 비중을 차지하고, 따라서 무슨 기능을 했는지 짐작하기 쉽지 않다.

아마도 무덤 봉헌물로 그 수명을 마감했을 텐데, 작은 대리석 조상은 분명 초기 청동기시대 다도해에서 매우 복합적인 방식으로 지각되고 이용되었을 것이다. 여기서 뚜렷한 모티프는 공통적인 상류층 남성의 활동을 반영하지만, 그런 행위들은 종교적 함의 또한 지닌다. 그리고 어쩌면 그 행위들은 본질이 제의적인 것이었을 수도 있으리라.

❍ 특수한 작은 조상 유형에는 음악가들 말고도 잔을 들어 건배를 하거나 봉헌주를 따르거나 하는 행위 중인 남성들, 그리고 그 해석이 아직 명확히 밝혀지지 않은 다수의 조상군이 포함된다.

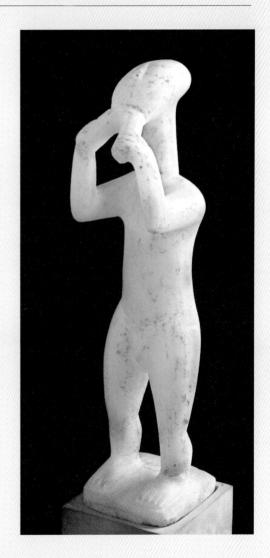

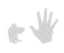

수형 그릇

기원전 약 2750년~2200년경

테라코타 / 높이 : 10.8㎝ / 초기 키클라데스 Ⅱ /
출처 : 키클라데스 시로스 찰란드리아니
그리스 아테네 국립 고고학 박물관 소장

가슴으로 통하는 구멍이 뚫린 그릇을 앞으로 잡고 물을 마시고 있는, 이 밝은 바탕 위에 어두운 색으로 도색된 작은 수형 조상은 더러 곰으로 불리기도 하지만 고슴도치를 표현한 것이다. 이것은 어떤 제의적 특성을 지녔을 가능성이 높은데, 아마도 봉헌주를 따르는 것과 관련이 있었으리라. 초기 키클라데스 시대에 고슴도치가 딱히 중요한 동물로 여겨졌던 것 같지는 않다. 이 조상은 좀 더 일반적으로 다양한 유형의 동물 형태 그릇을 가지고 실험하던 경향의 결과일 것이다. 고슴도치와 비슷한 곰이나 돼지를 묘사한 그릇이 그 제도의 다른 몇몇 곳, 키클라데스와 명확한 연관성을 지닌 그리스 내륙의 유적지 몇 곳에서 발견된 바 있지만, 남아 있는 것은 극도로 드물다.

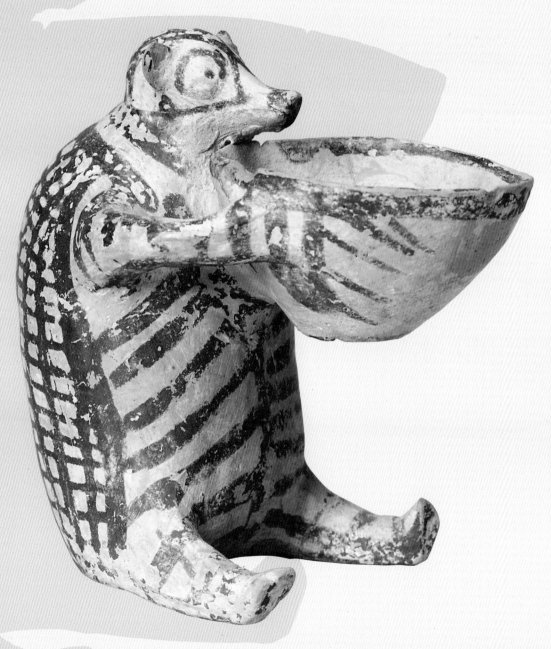

057

Complex and Monumental

복잡하고
기념비적인 사자상

⚙ 기념비적인 미케네
사자문의 무게를 덜어주는
삼각형(relieving triangle)
은 중앙기둥을 떠받친
한 쌍의 제단 위에 앞발을
올린 사자 두 마리가
조각된 석회석 판으로
채워져 있다. 모티프는
어쩌면 미케네의 귀족
가문의 상징을 나타내는
문장이었을지도 모른다.

헬라딕 중기 초는 후퇴의 시기로 여겨져 왔다. 인구가 더 큰 정착지로 옮겨가면서 유적지의 수가 줄었다. 그리고 비록 간헐적 예외가 있었고 해안 유적지들은 주로 해양 교역으로부터 미미하나마 득을 보았지만 교역은 비교적 국지적으로만 이루어졌다. 매장은 일반적으로 소박하게 행해졌다. 생물고고학적 분석에 따르면 일부 인구에게 삶의 모습은 다소 음울했으니, 아동기 사망률이 높았고 살아남은 이들에게서는 영양실조와 피로골절 및 말라리아가 자주 발생했다. 그 시기의 상대적 가난을 배경으로 두드러지는 곳이 아이기나의 콜로나이다. 후기 초기 청동기시대의 붕괴에도 아무 탈없이 살아남은 그곳은 주요 도자기 생산 중심지로 발달했다. 작은 항구 두 곳이 있어 크레타, 키클라데스 제도, 이탈리아와 아나톨리아를 포함하는 해양 교역망에 접근할 수 있었고, 상당한 요새화, 기념비적 건축물과 초기 미케네 시대에 흔했던 유형인 가장 초기의 '전사 매장'이 발견된 이곳은 내륙 미케네 중심지의 중요한 선조에 해당한다. 키클라데스 제도에서는 크레타와 내륙 양측을 대상으로 한 교역이 재개되었고, 요새화된 중요 정착지는 케아섬의 아이아 이리니와 밀로스섬의 파이라코피 같은 유적지에서 발달했다.

059

그 군도 전역을 가로질러 하나의 강력한 지역 정체성이 두드러진다. 다만 미노스의 영향력이 에게해로 뻗어가면서 같은 시기 후기에 이르면 해양 문화와 건축에서 갈수록 미노스 취향이 반영된다.

크레타에서 중기 청동기 초의 특성을 보여주는 것은 크노소스, 말리아, 파이스토스와 페트라스 같은 유적지들의 거대한 궁전-중심 복합단지들의 존재인 듯하다. 한때 한 국가에 맞먹는 정치적, 경제적 권위를 가진 '왕의' 본거지들로 여겨졌으니, 그들 서로 간의 관계 및 내륙지역의 다른 유적지들과의 관계는 그보다 훨씬 복잡했음이 분명하다. 그럼에도, 집합적으로 그들은 상당한 소비의 중심지이자, 그 정도로까지는 아니어도 저장, 생산, 행정의 중심지들이었던 것으로 보인다. 거기에 더해 아마 중기 미노스 ⅠA기부터는 크레타 고지대에 점점이 찍힌 봉우리 신전에서 시작된 의례적 행위들이 아래의 평지로 퍼져 나갔으리라.

'궁전식' 체제는 적어도 견고했다. 중기 미노스 Ⅱ 말의 화재로 인한 파괴에 뒤이어 심지어 더 웅장한 규모로 주요한 중심지의 재건축과 재조직이 일어났고 섬의 다른 곳에서는 더 작은 '궁전'들의 건축이 이루어졌다. 커다란 '빌라' 건물들은 더 낮은 지대의 다수의 소도시들에서 나타난 '궁전식' 건축 특색들을 아울렀다. 일부는 아마 도시 상류층의 가정이었을 테고, 다른 것들은 행정용 건물이었을 가능성이 있다.

후기 청동기에는 전례 없는 사회적, 문화적 변화가 일어났다. 크레타에서는 후기 미노스 ⅠB 당시 화재가 불러온 파괴로 인해 에게해에 미친 미노스 영향력이 심각하게 약화되기 시작했다. 원인은 밝혀지지 않았지만, 테라의 거대한 화산폭발(기원전 약 1627년~1600년경)이 분명 간접적으로라도 관련이 있을 것이다. 북부 크레타 해안을 쓰나미가 덮친 증거가 있고, 니루 차니의 한 신전에서 발견된 부석으로 미루어보면 그 화산폭발은 신적인 사건으로 여겨졌던 듯하다. 이 격동의 결과물로 태어난 크노소스의 '궁전식' 단지는 그 후로 크레타의 많은 지역에 대한 정치적 경제적 권위를 발휘하게 되었다. 당시 물질문화에서 일어

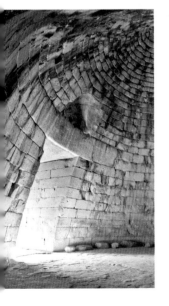

◑ 아트레우스의 금고는 미케네의 가장 큰 톨로스 묘이다. 그 전체 노동 인원은 연간 약 2만 명으로 추산되었고, 그 내부 상인방은 120톤 가량으로, 미케네 건축가들이 사용한 단일한 덩어리 중 가장 컸다.

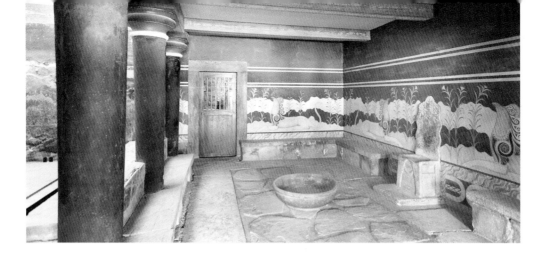

⬦ 크노소스의 알현실은
확실히 숭배용 공간이었다.
아마 왕보다는 사제의
것이었을 석고 '왕좌'는
양 옆구리에 한 쌍의 날개
없는 그리핀을 묘사하는
벽화를 끼고 있었다.
정결을 위한 대야라고
알려진 파인 공간이
맞은편에 있다.

난 변화들을 근거로 크노소스가 미케네의 통제하에 들어갔다는 주장이 제기
되어 왔다. 그게 사실이든 아니든, 후기 미노스 ⅢA2로부터 그것이 몰락한 시
기까지 미케네의 존재감은 명확히 드러난다.

미케네 문명은 크레타의 그림자 속에서, 가용 부를 이용해 자신들의 지위를
다지려 경쟁하던 상류층 사이에서 발달했다. 이 과정은 기원전 약 1420년(후기 헬
라딕 ⅢA), 미케네, 티린스, 필로스, 아요스바실레이오스, 아테네, 테베, 오르코메
노스와 이올코스를 포함한 유적지에 궁전이 등장하면서 정점에 이르렀다. '거대
한' 요새, 신전 및 작업공방에 더해 통치자(wanax)의 알현실을 수용하는 중앙의
메가론을 갖춘 건축 공간들이었다. 같은 시기 좀 더 이전에 보이는 기념비적 톨
로스 무덤들은 지배상류층의 전유물이 되었고, 필로스와 코파이스의 대형 건
설공사들이 그랬듯 인력과 자원을 호령하는 능력의 본보기가 되었다. 궁전의
권위는 넓은 영토들로 뻗어나갔고, 미케네 문화는 내륙을 가로질러 멀리 북쪽
으로는 올림포스산, 동쪽으로는 도데카네스 제도, 그리고 서쪽으로는 키클라
데스와 크레타로까지 확장되었다. 폭넓은 무역망은 미케네 세계를 근동, 아프
가니스탄, 흑해, 발칸반도, 이탈리아 및 스페인과 연결했다. 그러나 그처럼 엄
청난 권력과 부를 갖췄어도, 궁전 시대의 지속기간은 간신히 2세기를 넘기는
것이 고작이었다. 크노소스는 기원전 약 1300년 직후 무렵 파괴되었고 기원전
약 1190년 무렵 내륙의 궁전 체제 또한, 아마도 내재된 문제들로 인한 외적 경
제 및 환경적 압박을 견디지 못하고 무너지고 말았다.

회색 민얀 고블릿

기원전 약 2050~1750년경

도자기 / 직경 : 25.2cm /
중기 헬라딕 I – II /
출처 : 그리스 아르골리다 미케네
영국 런던 대영박물관 소장

그리스 내륙에서 언제 중기 청동기가 시작되었는지에 관해서는 알려진 바가 비교적 적다. 발굴된 유적지도 얼마 안 되고, 우리가 가진 정보는 대부분 묘지들로부터 나온다. 도자기는 사람들이 어떤 유형의 활동에 참여했는지를 짐작할 만한 주요 실마리를 제공하는데, 이 회색 민얀만큼 그 시기의 특성에 관해 더 많은 것을 말해주는 것은 달리 없다. 하인리히 슐리만이 전설 속 왕인 오르코메노스의 미니아스에게서 빌려온 이름을 붙여준 이 고블릿은 고급 식기로, 연회에 이용되었다. 이 고블릿은 고속 물레에서 만들어졌을 텐데, 이는 도공으로 하여금 몸체에 날카로운, 용골 같은 세부사항을 더할 수 있게 해준다. 이는 아마도 비슷한 금속제 그릇의 모방으로 만들어졌을 것이다.

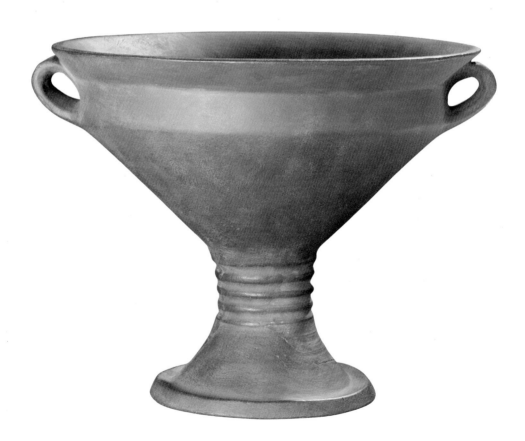

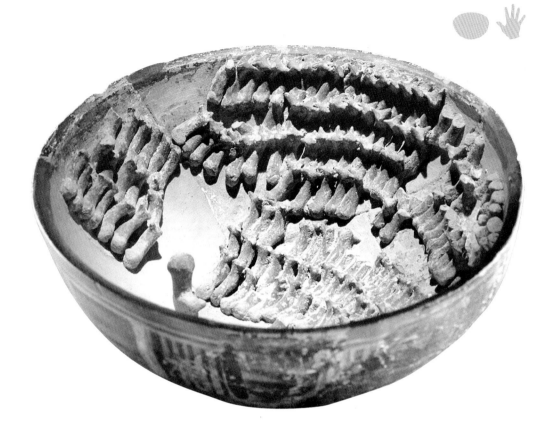

작은 조상들이 있는 반구형 그릇

기원전 약 1900년~1850년경

도자기 / 테두리 직경 : 20㎝ /
중기 미노스 Ⅰ B /

출처 : 크레타 팔라이카스트로
무덤 7호

그리스 크레타 이라클리온
고고학 박물관 소장

이 그릇의 안쪽은 줄지어 선 가축떼를 데리고 있는 양치기를 묘사한다. 대략 160마리의 동물들이 남아 있는데, 원래는 최고 200마리까지 있었을 가능성이 있다. 외부는 적과 흑으로 이루어진 바구니세공 양식 무늬로 장식되어 있는데, 가축 우리의 울타리를 모방하려는 의도였을지도 모른다. 작은 조상들을 보존하고 있는 팔라이카스트로 산 그릇은 이 외에도 몇 개쯤 있는데, 이는 중기 미노스 경제에 직조와 양모 생산이 얼마나 중요했을지를 부여준다. 그것은 아마도 매장을 위해, 또는 번영이나 가축떼의 안전을 빌기 위해 창안된 제의에 사용할 목적으로 만들어졌을 것이다.

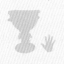

부조로 장식된
카마레스 도기 단지

기원전 약 1850년~1700년경

도자기 / 높이 : 45㎝ / 중기 미노스 Ⅱ /
출처 : 크레타 파이스토스 궁전

그리스 크레타 이라클리온 고고학 박물관 소장

이 단지는 중기 청동기 시대에 정교한 전시용 품목에 대한 수요가 갈수록 늘어났음을 보여준다. 그것은 비슷하게 장식된, 아마도 더 큰 음주용 세트의 하나였을 항아리와 함께 발견되었다. 이 유형은 매우 희귀한데, 그 의미는 명확지 않다. 꽃은 종종 백합으로 해석되지만 실제로 어느 특정한 종에 들어맞지 않는다. 단순히 누구의 것인지 구분할 수 있게 하기 위한 디자인이었을 수도 있고, 아니면 그 그릇이 꽃을 재료로 만들어진 어떤 제의용 음료를 담는 데 이용되었을 가능성도 있다. 비록 장식은 단지를 사용하는 것을 더 어렵게 만들었을 테지만, 그것이 부여하는 상징주의는 불편을 감수할 만한 가치가 있다고 여겨졌을 것이다. 테두리의 도색된 꽃잎들과 위쪽 그릇, 그리고 손잡이의 가시 또는 산호가 테마를 완성한다.

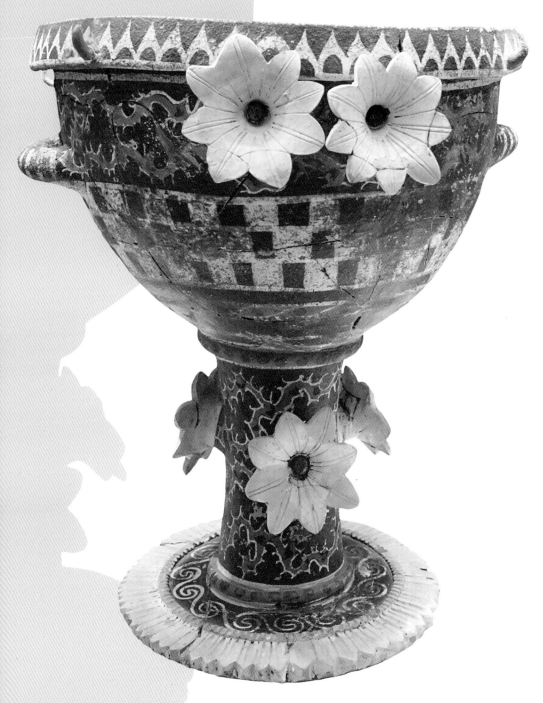

065

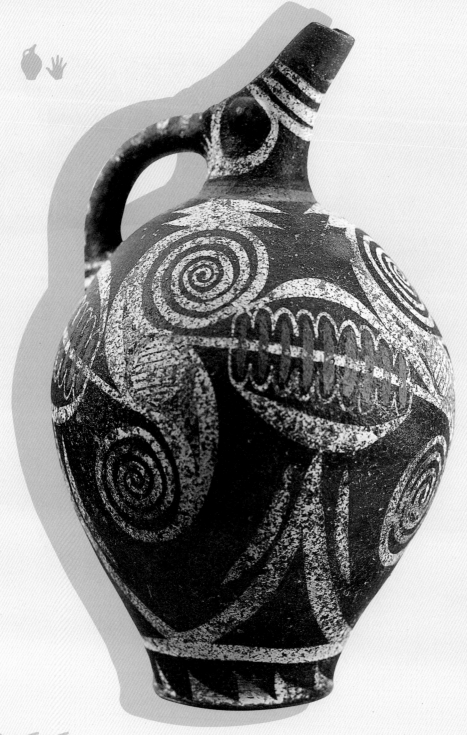

066

부리가 달린 카마레스 도기 주전자

기원전 약 1850년~1675년경

도자기 / 높이 : 27cm / 중기 미노스 Ⅱ-Ⅲ / 출처 : 크레타 파이스토스

그리스 크레타 이라클리온 고고학 박물관 소장

카마레스라는 이름은 크레타 이다산 남쪽 비탈의 카마레스 동굴에서 온 것이다. 그곳은 미노스의 시골 신전 중 가장 중요한 곳 중 하나이자 그 양식이 1890년에 처음으로 인식된 유적지이기도 하다. 카마레스 도기는 크레타에 궁전 중심지들이 등장하면서 나타났고, 중기 청동기 내내 그들과 나란히 발달했다. 크노소스와 파이스토스에서는 대량으로 발견되었으나, 가장 자주 발견되는 제의적 맥락의 장소들 바깥에서는 거의 찾아보기 힘들다. 미노스 상류층은 제의적 연회에 참석하고 공동 음주를 하는 것 같은 공적 행사를 이용해 자신들의 지위를 다지고자 했다. 높은 지위의 산물인 카마레스는 그들의 야심을 실현시키는 데 중요한 역할을 담당했을 것이다. 어두운 색을 배경으로 적색, 백색, 황색 또는 오렌지색의 정교한 장식을 특징으로 하는 그 생동감 넘치는 디자인은 그 주인에게 시선을 끌려는 의도였고, 그것을 사용하는 것은 곧 지위를 의미했다. 제한된 공급량에 접근할 수 있다는 것, 심지어 그 제조에 대한 통제력이 있다는 것(아마도 크노소스와 파이스토스에서도 그랬으리라) 또한 이점으로 작용했을 것이다. '고전적인' 카마레스 양식 도자기는 폭넓은 범주의 색채와 다양한 모티프를 이용한 가장 복잡한 조합을 자랑하는데, 이 주전자 역시 그 한 예시이다.

⚙ 1,524m의 고도에 자리 잡은 카마레스 동굴은 크레타에서 알려진 가장 높은 산봉우리 신전 역할을 했다. 그것은 산비탈로 거의 100m나 뻗어 있고 청동기 시대 내내 숭배 행위가 이곳에서 이루어졌다.

067

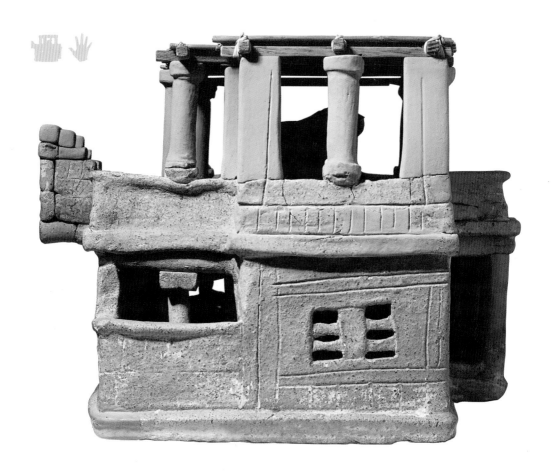

집 모형

기원전 약 1700년~1675년경

테라코타 / 높이 : 18㎝ /
중기 미노스 Ⅲ /
출처 : 크레타 아르카네스

그리스 크레타 이라클리온
고고학 박물관 소장

이 모델은 미노스의 건축에 대한 중요한 증거를 제공한다. 비록 디자인
과 평면도로 짐작건대 소박한, 중간 크기의 전형적인 미노스 연립주택
이지만, 청동기 건물 중 1층 위로 살아남은 것은 거의 없다. 아마도 농
부나 기능공의 집이었을 것이다. 1층은 중앙 기둥, 홀, 현관실 그리고 현
관이 딸린 거실 하나로 이루어진다. 현관에는 빛과 공기를 제공하기 위
한 채광정이 있고, 계단통이 위층 바닥과 연결된다. 위층에는 돌출된
발코니와 기둥으로 지탱되는 평평한 지붕(아마도 나무로 만들어졌을 테지만 지
금은 소실되었다)이 있다.

소도시 모자이크

기원전 약 1700년~1675년경

파이앙스 / 크기 : 다양 / 중기 미노스 Ⅲ /

출처 : 크레타 크노소스 궁전

그리스 크레타 이라클리온 고고학 박물관 소장

타운 모자이크는 50개 이상의 파이앙스(유약을 바른 비점
토 세라믹으로, 모래나 석영이 주 재료이다) 거푸집으로 만든 상
감으로 이루어졌다. 파이앙스는 메소포타미아에서 처
음 발명되었는데, 후대의 미노스 파이앙스 산업의 발전
은 아마도 크레타와 이집트 간 교류의 산물일 것이다.
파이앙스는 이집트에서 엄청난 인기를 누렸다. 24개도
넘는 상감이 2층짜리 및 3층짜리(오른쪽)의 건물 정면을
묘사하는데, 이는 미노스 주택의 외양에 대한 중요한
정보를 제공한다. 다른 것들은 병사, 동물, 나무 및 바
닷물을 묘사한다. 이 조각들은 아마도 목재로 된 가구
에 부착되었을 테고, 어쩌면 단순히 꾸밈을 위한 장면
이 아니라 하나의 이야기를 만들었을지도 모른다.

크레타 상형문자
필사가 적힌 인장석

기원전 약 1850년~1700년경

녹옥 / 길이 : 1.4㎝ / 폭 : 1.1㎝ / 중기 미노스 Ⅱ / 출처 : 미상

영국 런던 대영박물관 소장

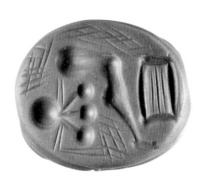

미노스의 두 번째로 오래된 글자 체제인 크레타 상형문자는 기원전 약 1800년경에 등장했다. 그것은 적어도 90개의 실라보그램(음절을 표시하는 기호들)과 서른 개의 어표(단어를 나타내는 기호들) 및 숫자와 분수를 나타내는 기호로 이루어진 체제였다. 400점에 약간 못 미치는 문서가 발굴되었는데, 내용은 해독되지 않은 채로 남아 있다. 그 사용자는 크레타의 새로운 궁전 경제 체제에서 일하는 관료들이었지만, 인장석의 기호에 자연주의적 모티프가 동반하는 곳에서는 다른 기능이 있었을 수도 있다. 그것은 그 주인에게 지위를 부여하는 상징적 가치를 지녔을 것이다.

수수께끼와도 같은 파이스토스 원반은 비슷한 예시가 전혀 존재하지 않는다. 일각에서는 어떤 종교적 텍스트로 생각하지만, 그 원반의 언어와 의미는 불명확하게 남아 있다. 원반은 앞뒤로 241개의 상징을 담고 있는데, 그들은 45개의 각자 다른 픽토그램 기호를 형성한다. 그것은 원반에 새겨진 나선 띠 내부를, 가장자리에서 중심까지 흐른다. 기호들은 새겨진 선에 의해 각 덩어리로 나뉘는데, 아마도 한 덩어리가 한 단어를 나타내는 듯하다. 놀라운 사실은 이 기호들이 마치 현대의 활자처럼 개별적 금속 도장을 이용해 찍혔다는 것이다. 그런 도장들은 아마도 반복적으로 사용되었을 테고, 이는 아직 발견되지 않은 다른 원반들이 남아 있을 가능성을 높인다.

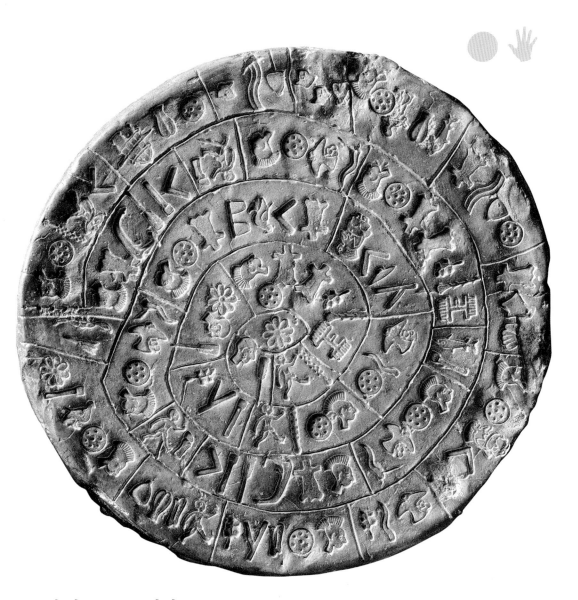

파이스토스 원반

기원전 약 1700년~1675년경

테라코타 / 직경 : 16.5cm / 중기 미노스 Ⅲ / 출처 : 크레타 파이스토스

그리스 크레타 이라클리온 고고학 박물관 소장

071

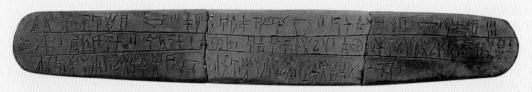
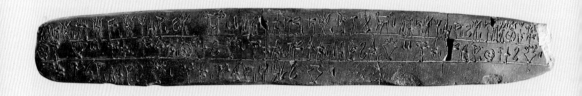
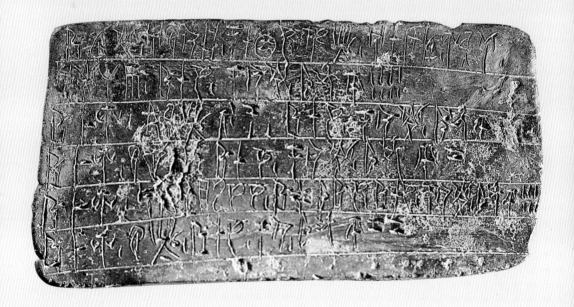

선형문자 B 점토판들

기원전 약 1330년~1190년경

점토 / 길이(삼각대 서판, 중앙) : 26.5cm / 출처 : 그리스 필로스 네스토르 궁전

그리스 아테네 국립 고고학 박물관 소장

선형문자 B가 고대 그리스어의 한 형태임을 알아낼 수 있었던 것은 영리한 젊은 언어학자 겸 건축가였던 마이클 벤트리스 덕분이었다. 1952년 7월 1일 전설적인 BBC 라디오 방송을 통해 그 사실을 발표한 벤트리스는 그 후 케임브리지의 젊은 학자였던 존 채드윅과 손을 잡고 해독이 가능해진 문서들의 말뭉치에 덤벼들었다. 이 협력의 결과들이 발표되고 몇 주 후인 1956년 9월 6일, 벤트리스는 34세의 나이로 차 사고를 당해 세상을 떠났다. 현재까지 발견된 5,000장도 넘는 서판의 출처는 대체로 크노소스와 필로스인데, 그곳에서는 이제 개인적 필체들이 식별 가능해진 궁전 필사자들이 그 서판들을 복제했다. 그 모두가 살아남은 것은 우연히도 그들이 저장된 문서고가 화재로 파괴되었을 때 불에 구워져 단단해진 덕분이었다. 서판의 내용은 연중 이루어지는 활동들을 다룬다. 당번표와 배급량, 농업, 상품, 원료, 그리고 제조된 물품들의 재고 목록, 의무 사항, 그리고 개개인의 이름과 궁전들에 고용되었거나 거기 복속된 수천 명의 개인들이 맡은 역할들이 기록되어 있다. 서판들은 미케네의 사회, 정치, 종교 및 경제에 관해 비길 데 없을 만큼 풍요로운 정보를 제시한다.

❍ 결국 암호 해독에는 벤트리스(사진)의 공로가 컸지만, 에멧 L. 베넷과 앨리스 코버를 포함한 다른 학자들의 도움이 있었다.

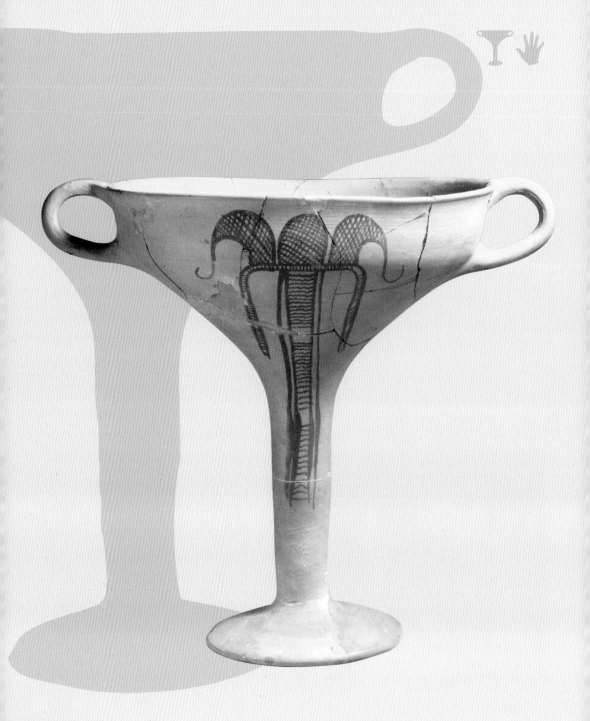

074

퀼릭스

기원전 약 1315년~1190년경

도자기 / 높이 : 19.6cm / 테두리 직경 : 17.1cm /
후기 헬라딕 ⅢB /
출처 : 그리스 코린토스 근방 지구리스
미국 뉴욕 시 메트로폴리탄 미술관 소장

미케네 궁전들이 부상하고 그것을 지배하
는 상류층의 손에 권력이 집중된 결과로 그
리스 내륙에는 전에 없던 수준의 사회 및 경
제적 안전성이 자리를 잡았고, 에게해의 많
은 곳에 걸쳐 공통적인 미케네 문화가 등장
했다. 그 한 가지 결과로 도자기는 더 통일성
을 띠고 훨씬 먼 거리까지 여행하여, 멀리 서
쪽으로 스페인과 동쪽으로는 시리아에서까
지 수출품을 발견할 수 있었다. 대량생산되
었으며 무척 품질이 높은, 퀼릭스라고 알려
진 물레로 만든 포도주잔은 기원전 약 1420
년경 등장해 금세 엄청난 인기를 얻었다. 사
진의 예시는 시기상 다소 후기의 것으로, 양
식화된 꽃으로 장식되었다.

쇠가죽 주괴

기원전 약 1410년~1190년경

구리 / 길이 : 35cm / 폭 : 22cm /
무게 : 9.9kg / 후기 헬라딕 ⅢA-B /
출처 : 그리스 에우보이아 키메
그리스 아테네 누미스마틱 박물관 소장

이 주괴는 후기 청동기에 에우보이아섬 외곽
키메만에서 난파당한 상선에 수하물로 실려
있던 열아홉 개의 한 무리 중 하나다. 이는 이
른바 '쇠가죽' 유형으로, 가죽과 상당히 닮은
외양 때문에 그런 이름이 붙었다. 후기 청동기
에 에게해로 이런 형태(둥근 '빵'형 주괴도 있었지만
더 드물었다)의 생 구리가 해상 운송되었다. 비
슷한 주괴 수하물들이 겔리도니아 곶의 난파
선(약 1톤)과 아나톨리아 해안 외곽의 울루 부
룬(총 약 10톤과 더불어 양철 주괴 1톤)에서 대량으
로 발견되었다.

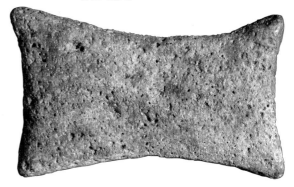

저장용 피토스(항아리)

기원전 약 1460년~1370년경

도자기 / 높이 : 1.1m / 테두리 직경 : 0.7m / 후기 미노스 Ⅱ - ⅢA1 /
출처 : 크레타 크노소스 궁전

영국 런던 대영박물관 소장

대형 피토스(항아리)는 청동기 농업경제에서 몹시 중요했다. 건조 음식물, 포도주와 올리브유의 장기 저장에 이용된 피토스는 겨울 동안 식량 공급을 확보하고 흉작에 대비하게 해주는 것은 물론 판매나 공적 행사에서의 재분배를 위해 잉여 농산물을 축적할 수 있게 해주었다. 사진의 예시는 크노소스의 서쪽 창고에서 발견되었는데, 그 창고는 총 용량이 도합 약 23만 1,000ℓ에 이르는 420개의 피토스를 저장할 수 있는 18개의 방들로 이루어졌다. 몸체에는 밧줄을 모사한 띠들이 새겨져 있고, 무거운 손잡이가 달려 그릇을 기울여 내용물을 부을 수 있게 되어 있다.

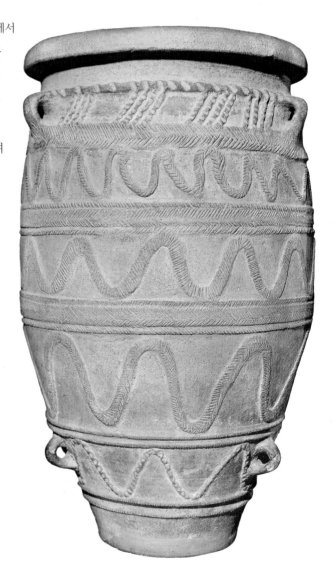

076

명문이 새겨진
향유병

기원전 약 1315년~1190년경
도자기 / 높이 : 44.5㎝ /
후기 헬라딕 ⅢB /
출처 : 그리스 테베 카드메이아
그리스 테베 고고학 박물관 소장

손잡이 모양 때문에 등자 항아리(stirrup jar)라
는 이름이 붙은 향유병은 기름과 포도주 같은
귀중한 액체를 담아두기 위해 이용되었다. 작은
주둥이와 높은 목은 엎질러지는 것을 막고 손실을
최소화하려는 목적이었다. 사진의 예시는 희귀한 무
리에 속하는데, 테베에서 대량으로 발견된 이들은 몸
체에 도색된 선형문자 B 실라보그램들이 보존되어 있
다. 내용은 '한 남자(a-re-zo-me-ne)'와 서부 크레타의
어느 정착촌에 관한 것인데, 아마도 그릇 내용물의
제조자와 그 원산지를 가리키는 듯하다. 어쩌면 대량
으로 선적된 항아리들 중 이 항아리가 꼬리표 역할을
했을지도 모른다. 명문은 원래 소통과 행정을 목적으
로 했으나, 재활용된 후에는 그릇 자체에 부가적인 가
치를 부여했을지도 모른다.

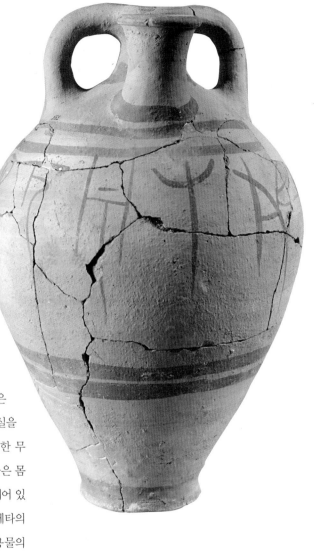

077

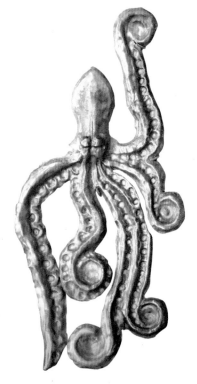

금박 장신구

기원전 약 1675년~1600년경
금 / 문어 높이(맨 위) : 10cm / 스핑크스 : 2.5cm /
문어(맨 아래) : 3.1cm 후기 헬라딕 Ⅰ /
출처 : 그리스 아르골리다 미케네
원형무덤 A 수갱식 분묘 3호
그리스 아테네 국립 고고학 박물관 소장

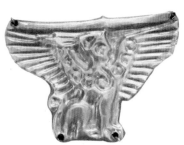

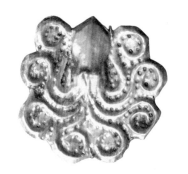

탁월한 금박 장신구 무리가 수갱식 분묘 3호에서 발견되었다. 구멍이 뚫린 것은 매장 수의에 꿰매어졌고, 구멍이 없는 것은 아마도 풀로 붙이거나 단순히 얹어 놓았을 것이다. 이용된 모티프 중에는 신성도 있고 현실의 동물과 신화의 동물도 있는데, 다양한 자세와 배치를 보여준다. 일부는 미노스 예술에서 온 것이 분명하고, 각각은 죽음 및 신성과의 상징적 관계 때문에 선택되었을 가능성이 매우 높다. 스핑크스는 수호자로 여겨졌고, 문어는 촉수가 다시 자라는 능력 때문에 아마도 부활의 메타포 역할을 했을 것이다. 어쩌면 문어가 더러 여덟 개의 다리를 완전히 갖추지 않고 그보다 다리가 더 적은 모습으로 묘사되는 이유가 그와 관련이 있을지도 모른다.

벌 펜던트

기원전 약 1700년~1600년경
금 / 폭 : 4.6㎝ / 중기 미노스 Ⅲ – 후기 미노스 ⅠA /
출처 : 크레타 말리아 크리솔라코스(황금 구덩이)
그리스 크레타 이라클리온 고고학 박물관 소장

말리아에서 발견된 이 유명한 벌 펜던트는 르 푸세, 금줄세공과 낱알세
공을 포함한 다양하고 복잡한 금세공 기법을 보여준다. 그것을 보면 전
궁전시대에 크레타의 금 세공인들이 어느 정도의 기술적, 예술적 수준
을 소유했는지 조금이나마 파악할 수 있다. 펜던트는 서로 마주본 자
세로 꿀 한 방울(화분일 수도 있다)을 들고 있는 두 마리 벌을 묘사
하는데, 날개와 침에는 펜던트 원판이 장식으로 달려 있고,
머리 위에는 작은 금 구(의미는 알 수 없는)가 들어 있는 금줄 세
공 케이지가 보인다.

079

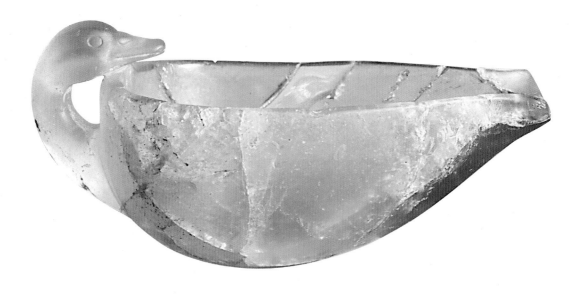

오리 병

기원전 약 1700년~1600년경

수정 / 길이 : 13.2㎝ /
높이 : 5.7㎝ / 중기 헬라딕 /
Ⅲ-후기 헬라딕 Ⅰ /
출처 : 그리스 아르골리다 미케네
그레이브 오미크론, 원형무덤 B
그리스 아테네

국립 고고학 박물관 소장

수정(무색의 석영) 한 덩어리를 통째로 조각해 만든, 주둥이가 달린 아름
다운 그릇은 전형적 이집트풍 자세를 취한 오리의 형상을 보여주지만,
아마도 크레타의 어느 정교한 작업장에서 만들어져 미케네에 수입되었
을 것이다. 미노스 공예가들은 수정을 작은 보석류를 만드는 데 이용
하는 경우가 더 흔했고, 수정의 단단함과 그로 인한 기술적 어려움 때
문에 더 큰 그릇들을 만드는 데 이용하는 경우는 드물었다. 이것은 무
척 고가의 물품이었을 테고, 어쩌면 크레타의 미노스인 통치자들과 새
로 부상하는 미케네 상류층 사이의 외교적 선물 교환 용도로 쓰였는지
도 모른다. 아마도 후자 측에 속하는 어떤 여성이 그것을 무덤으로 가
져가기로 결정했을 것이다.

사자 사냥검

기원전 약 1675년~1600년경

청동 / 금 / 은과 흑금 상감 / 길이 : 23.7㎝ / 후기 헬라딕 Ⅰ /
출처 : 그리스 아르골리다 미케네 수갱식 분묘 4호, 원형무덤 A
그리스 아테네 국립 고고학 박물관 소장

미케네 예술의 칭송받는 예시인 이 청동 단검은 전투보
다는 전시를 목적으로 만들어졌다. 그것은 잔뜩 무장
한 창병들과, 이미 그 무리 중 하나를 쓰러뜨린 사자를
향해 다가가는 한 외로운 궁수를 묘사하고 있다. 뒷면
에는 사자가 사슴을 덮치고, 살아남은 사슴 무리가 도
망치고 있다. 이 장면들은 '금속에 도색하기' 또는 '금속
회화(metallmalerei)'라고 알려진 기법들을 이용해 제작되
었다. 새겨진 금속 요소들은 흑금 상감(구리, 납과 은 황화
물)을 이용해 날 위에 고정되고 감춰진다. 식고 나면 세
심하게 노출되어, 파인 부분의 흑금 상감이 세부사항
을 드러낸다. 사자 그림은 원형무덤 A에 기묘할 정도로
흔하다. 힘과 위력을 상징하는 사자는 아마 그 소유자
의 권위를 나타내고자 의도적으로 선택되었을 것이다.

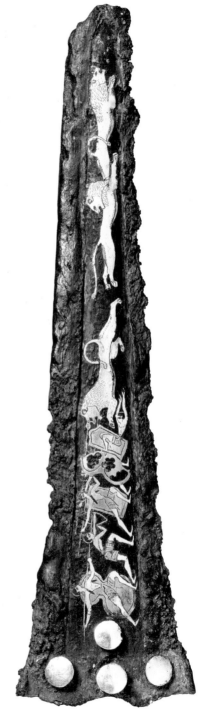

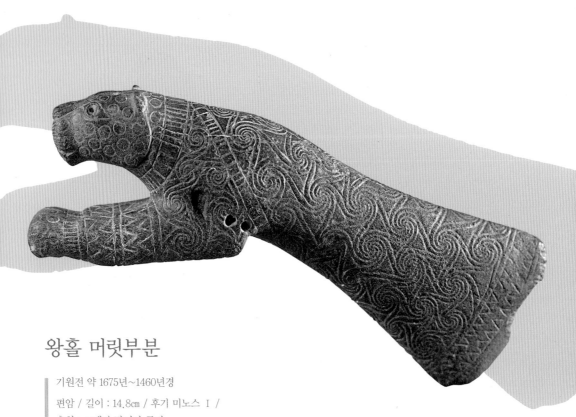

왕홀 머릿부분

기원전 약 1675년~1460년경

편암 / 길이 : 14.8㎝ / 후기 미노스 Ⅰ /

출처 : 크레타 말리아 궁전

그리스 크레타 이라클리온 고고학 박물관 소장

이 독특한 홀 머릿부분은 제의적 공간으로 짐작되는 곳에서 발견되었고 의례용임이 명확해 보이지만 어떻게 이용되었는지, 그리고 누가 그것을 사용했는지는 분명하지 않다. 뭉툭한 끝은 도약하는 표범의 형상을 띠고 있는데, 이는 미노스 예술에서 동물들이 흔히 보여주는 자세이다. 한편 뒷부분은 이중 도끼의 형태를 취하는데, 이는 강력한 권력의 상징 두 가지를 의도적으로 조합한 것이다. 표범의 양 눈은 상감되었고, 어깨에서 추가 상감을 위한 부착용 구멍들을 볼 수 있다. 다양한 추상적 모티프들이 동물의 몸통을 뒤덮고 있는데 가슴과 목을 가로질러 새겨진 띠들은 아마도 고삐를 나타낸 것으로 보인다.

082

기마 투우사 벽화

기원전 약 1675년~1460년경

회반죽 / 높이 : 0.8m / 폭 : 1m / 중기 미노스 Ⅲ – 후기 미노스 Ⅰ /
출처 : 크레타 크노소스 궁전

그리스 크레타 이라클리온 고고학 박물관 소장

다섯 장짜리 패널의 일부를 구성하는 이 상징적인 기마 투우사 벽화는
덤벼드는 황소 등에 올라탄 곡예사를 묘사한다. 두 번째 인물은 도약할
준비를 하고 있고 세 번째는 팔을 뻗은 채 기다리는 중이다. 이 상황은
현대 남서부 프랑스의 랑드 경기(course landaise)와 유사해 보인다. 크노
소스의 도상학에서는 황소가 중요한 존재로 등장하는데, 어쩌면 크노
소스에서 권력의 상징 역할을 했을지도 모른다. 중앙의 코트는 어쩌면
황소 경기의 경기장 역할을 했을 수도 있지만 그러기에는 좀 좁아 보인
다. 더 후대의, 테세우스와 미노타우루스 신화는 어쩌면 궁전에서 황소
에 맞서 자신들의 능력을 입증하던 청동기 운동선수의 기억이 왜곡되어
전해진 흔적인지도 모른다.

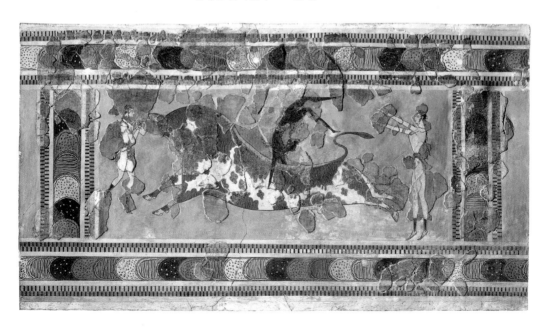

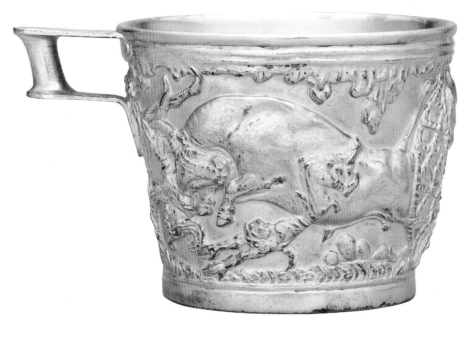

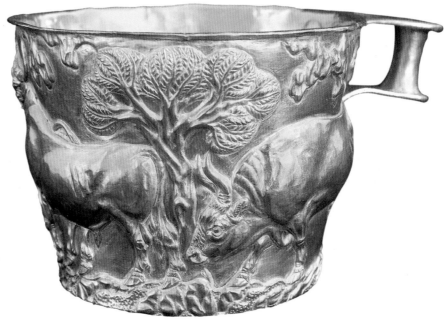

084

바페이오 컵

기원전 약 1675년~1410년경
금 / 높이 : 7.8㎝ / 직경 : 10.7㎝ / 후기 헬라딕 Ⅰ-Ⅱ /
출처 : 그리스 라코니아 바페이오 톨로스
그리스 아테네 국립 고고학 박물관 소장

기념비적인 톨로스 고분은 그리스 내륙에서 중기 청동
기 후기에 미케네 상류층 간에 벌어진 정치적 경쟁을
배경으로 등장했다. 권력을 명확히 과시하려는 의도로
주위 환경에서 눈에 잘 띄도록 만들어진 덕분에 그들
은 약탈자들의 손쉬운 과녁이 되었다. 대부분의 고분
과 마찬가지로 바페이오 톨로스 역시 강탈당했지만 이
컵들은 주실 마룻바닥 밑 석관(내부에 납작한 판들을 두른
구덩이)에 보관된 덕분에 살아남았다. 아마도 미노스의
어느 금세공인이 제조했을 이 두 컵은 모두 황소를 포
획하는 장면을 르푸세로 묘사한다. 첫 번째 컵에서는
한 젊은이가 짝짓기 중인 황소 중 한 마리에 침착하게
밧줄을 매고 있고, 근처에는 황소 세 마리가 풀을 뜯고
있다. 두 번째 컵에서는 올리브 나무 두 그루 사이에 걸
린 그물에 황소 한 마리가 붙잡혀 있고 또 한 마리는
한 무리의 사냥꾼들을 공격 중이다.

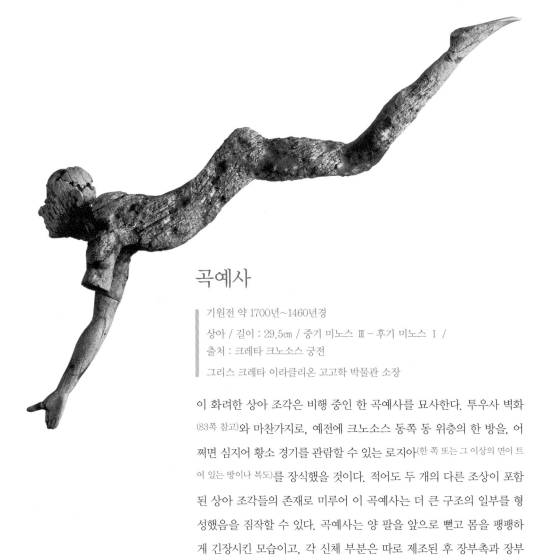

곡예사

기원전 약 1700년~1460년경

상아 / 길이 : 29.5㎝ / 중기 미노스 Ⅲ – 후기 미노스 Ⅰ /

출처 : 크레타 크노소스 궁전

그리스 크레타 이라클리온 고고학 박물관 소장

이 화려한 상아 조각은 비행 중인 한 곡예사를 묘사한다. 투우사 벽화 (83쪽 참고)와 마찬가지로, 예전에 크노소스 동쪽 동 위층의 한 방을, 어쩌면 심지어 황소 경기를 관람할 수 있는 로지아(한 쪽 또는 그 이상의 면이 트여 있는 방이나 복도)를 장식했을 것이다. 적어도 두 개의 다른 조상이 포함된 상아 조각들의 존재로 미루어 이 곡예사는 더 큰 구조의 일부를 형성했음을 짐작할 수 있다. 곡예사는 양 팔을 앞으로 뻗고 몸을 팽팽하게 긴장시킨 모습이고, 각 신체 부분은 따로 제조된 후 장부촉과 장부를 이용해 결합되었다. 오른팔과 다리, 그리고 허리는 유실되었을지언정 근육계, 혈관 및 심지어 손톱의 살아남은 해부학적 디테일은 탁월하다. 예전에는 금박 머리핀이 머리를 장식했고, 아마도 금 샅주머니가 허리에 부착되어 있었을 것이다.

자연주의적
모티프가 있는 인장석

기원전 약 1675년~1370년경
동석(문어) / 마노(동물들의 여주인) / 홍옥수(황소) /
적철광(사자/소떼) / 길이(범위) : 문어 2㎝, 동물들의 여주인 3.5㎝ /
후기 미노스 Ⅰ / Ⅱ−3A1 /
출처 : 그리스 크노소스
그리스 크레타 이라클리온 고고학 박물관 소장

중기 청동기 크레타에 근동의 수평 활 선반이 들어온 덕분에 보석세공자들은 단단한 준보석을 이용해 인장을 만들고 미노스의 세공 예술을 혁신할 수 있었다. 추상적 모티프와 자연주의적 모티프의 조합으로 꾸며진 이 인장들은 구멍을 뚫고 실을 꿰어 팔찌나 펜던트로 이용했다. 상징성이 담긴 인장은 소유자의 지위, 사회적 연계나 정체성을 전달할 수 있었다. 그들은 재산의 소유를 표시하거나 지키는 행정적 용도로 이용했지만, 일부는 보호를 위해 몸에 착용되거나 단순히 보석류로 감상되었을 가능성도 있다.

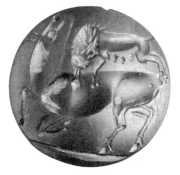
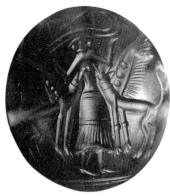

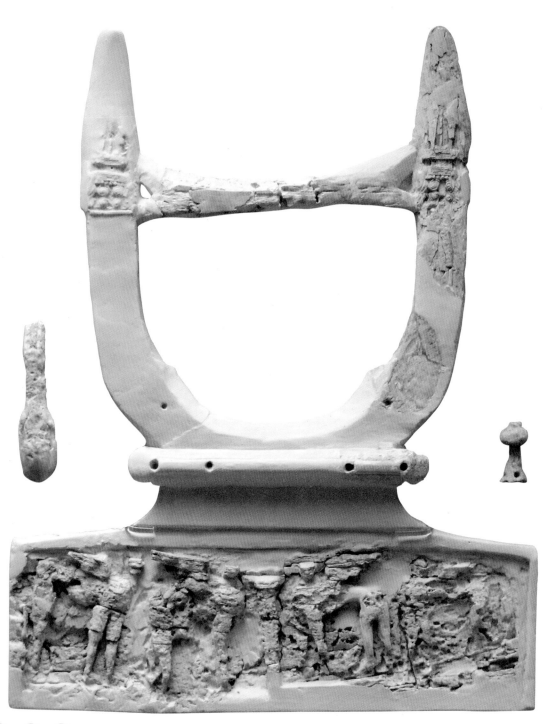

088

리라

기원전 약 1315년~1190년경

상아 / 오른팔 길이(보존된) : 27㎝ / 재건축된 길이 : 50㎝ /
원본 : 약 60~75㎝ / 후기 헬라딕 ⅢB /
출처 : 그리스 아티카 메니디 톨로스

그리스 아테네 국립 고고학 박물관 소장

악기는 청동기 예술에서는 잘 입증돼 있긴 하지만, 실제로 살아남은 선사시대 악기들은 드물다. 크레타의 시스트라와 손 심벌즈, 그리고 미케네의 상아 아울로스(플루트)가 드물게 발견되었다. 켈리스 리라는 거북등껍데기를 울림통으로 이용하는데, 필라코피에서 발견되었다. 정교하게 조각된 이 리라는 포르밍 크스라고 알려진 유형의 것으로, 왼팔꿈치 안쪽에 어른 채 오른손으로 현을 뜯거나 퉁겨서 연주했다. 이것은 상자 또는 발받침에 있던 상아판을 울림통으로 이용해 부정확하게 복구되었다. 필로스 시인 벽화와 아기아 트리아다 석관(96쪽과 124쪽 참고)으로 미루어 그 원래 외양을 대략적으로나마 짐작해볼 수 있다.

사제 왕

기원전 약 1675년~1460년경

회반죽 / 길이 : 2.1m / 후기 미노스 Ⅰ /

출처 : 크레타 크노소스 궁전

그리스 크레타 이라클리온 고고학 박물관 소장

백합들의 군주라고도 불리는 이 도색된 치장벽토 부조는 스위스 화가인 에밀 질리에롱 2세가 1905년 아서 에반스의 요청을 받아 대대적인 복구를 수행한 결과물이다. 킬트 차림에 샅주머니를 차고 깃털과 백합으로 만들어진 왕관을 쓰고 백합 목걸이를 한, 이 위풍당당한 장발 남성의 모습을 두고 현재까지 논쟁이 끊이지 않고 있다. 질리에롱의 복원판이 다른 조상들 다수의 파편을 조합했다는 주장들이 존재하며, 대안적 해석 몇 가지가 제시되기도 했다. 남자가 누구인지, 남자의 자세와 해당 장면이 무엇을 의미하는지는 지금도 불분명하지만 남자가 들고 있는 밧줄은 완전히 허구의 산물로, '사제 왕'이 원래 희생 동물을 끌고 가는 중이라는 에반스의 가설을 뒷받침하기 위해 보태졌다.

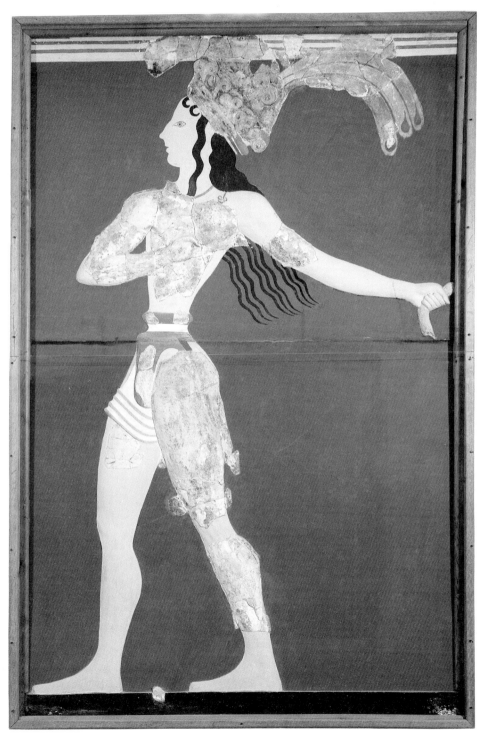

091

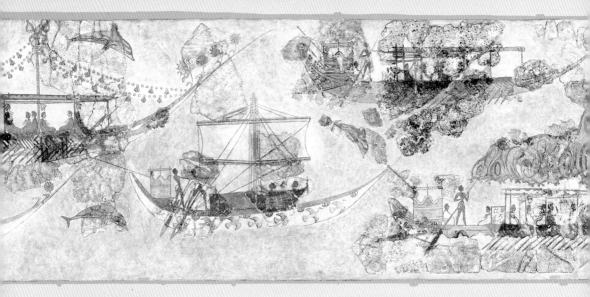

축소판 벽화

기원전 약 1675~1600년경

회반죽 / 높이 : 20~40㎝ / 후기 키클라데스 Ⅰ / 출처 : 테라(산토리니) 아크로티리의 웨스트하우스

그리스 아테네 국립 고고학 박물관 소장

후기 청동기에 일어난 테라의 붕괴로 희생당한 아크로티리는 몇 미터 두께의 화산재 아래에 묻힌 덕분에 탁월한 수준으로 보존되었고 선사시대 키클라데스 소도시의 삶에 대한 독특한 통찰을 보여준다. 2층까지 살아남은 웨스트하우스의 일부분은 아크로티리에서 가장 명확히 이해된 건물 중 하나다. 1층은 저장 및 가내 공예품을 두는 용도였고 위층 방들은 거주용이었다. 그 중 5호실은 그 정착촌에서 가장 풍요로운 꾸밈을 보여준다. 축소판 벽화는 네 벽 중 세 벽을 따라 뻗어 있다. 동쪽 벽은 '나일강 같은' 풍경으로 장식되어 있고, 야자나무, 파피루스 식물들, 새들, 그리핀이 보인다. 남쪽 벽은 두 소도시 사이의 해상 행렬을 묘사하는데, 아마도 종교 축제행사의 일환이었을 것이다. 창, 지붕, 그리고 해안에서 남자들과 여자들이 그 광경을 지켜보고 있다. 이 소도시들은 아마도 테란, 그리고 하나는 아크로티리 그 자체를 나타냈을 가능성이 있다. 북쪽 벽은 해상 교전에서 '에게해' 킬트를 입은 항해자들이 의기양양한 태도로 벌거벗은 적을 굽어보는 장면을 묘사했다. 쇠가죽 방패 및 멧돼지 엄니 투구로 무장한 병사들은 승리에 차 해안으로 행군하는 동맹 전사들일 수도 있다. 장면 맨 꼭대기에서는 가축 몰이꾼이 가축들을 울타리 안으로 몰아넣고 있고, 로브를 걸친 모습의 인물들은 어쩌면 종교적 의례로 알려진 '언덕 위의 의식'을 수행하고 있는 듯하다.

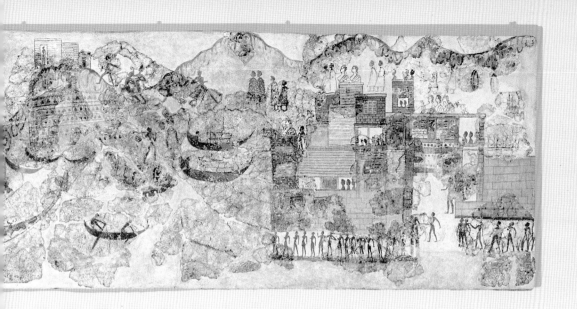

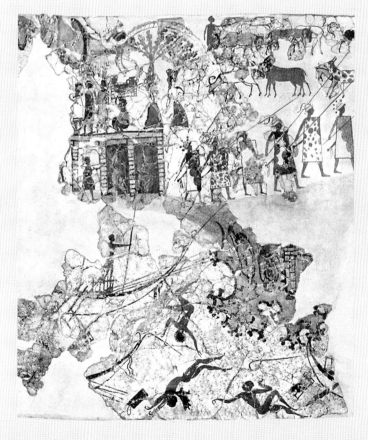

◆ 5호실의 북쪽 벽을 장식한 장면들은 고도로 복잡하고 조각난 파편들이 해석을 어렵게 만든다. 여기 보이는 익사 직전의 인물들은 전투의 패잔병일 수도 있고 난파사고의 희생자들이었을 수도 있다.

보석함

기원전 약 1410년~1315년경

상아 / 높이 : 16cm / 직경 : 11cm / 후기 헬라딕 ⅢA /
출처 : 그리스 아테네 아고라

그리스 아테네 고대 아고라박물관 소장

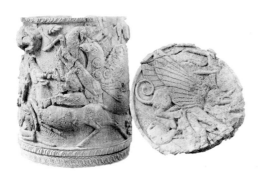

아고라의 가장 인상적인 미케네 고분에서 발견된, 이 양철로 테를 두른 보석함은 그 솜씨에 견줄 만한 것을 찾아볼 수 없다. 수입된 코끼리의 엄니 하나로 만들어진 것은 미용 용품을 담았을 듯하다. 뚜껑에는 한 쌍의 사슴을 물어뜯는 그리핀이, 몸통에는 네 마리의 사슴을 몰아넣는 그리핀 두 마리가 묘사되어 있다. 둘 중 하나는 자신이 죽인 사슴을 가지고 있고, 둘째는 괴로워하는 수사슴을 가격하고 있는데, 날갯짓이 일으킨 바람 때문에 그 밑의 나무가 휘어진 것이 보인다. 이 디자인의 미노스적 성격은 섬이 미케네의 통치 하에 있던 것으로 보이는 시기에 크레타와 교류를 맺고 있었음을 짐작케 한다.

멧돼지 사냥 벽화

기원전 약 1315년~1190년경

회반죽 / 높이 : 35.5cm /후기 헬라딕 ⅢB / 출처 : 그리스 아르골리다 티린스

그리스 아테네 국립 고고학 박물관

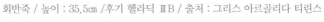

멧돼지 사냥 벽화는 티린스 아크로폴리스 서쪽 비탈의 공사 쓰레기 더미에서 발굴되었는데, 아마 거기가 메가론 궁전의 원위치였을 것이다. 사냥은 상류층 사이에서 인기 있는 활동이었고, 멧돼지가 사냥감일 경우에는 특히 이데올로기적이거나 의식적인 중요성이 더해졌을지도 모른다. 여성 전차 운전수의 묘사는 드물게 보이는데, 두 사람이 관람객처럼 보이긴 하지만 선형문자 B는 여성들이 사냥과 관련된 구체적 역할을 가졌음을 명확히 밝혀주고 있다. 이 벽화는 창병과 멧돼지를 덮치는 한 무리의 개들을 묘사하는 훨씬 더 큰 장면의 일부다.

필로스 시인 벽화

기원전 약 1315~1190년경

회반죽 / 높이 : 61cm / 후기 헬라딕 3B / 출처 : 그리스 메세니아 필로스 궁전 알현실

그리스 메세니아 코라 트리필리아 고고학 박물관 소장

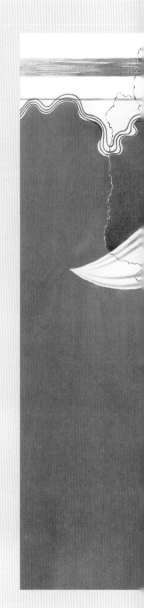

필로스의 알현실 넓이는 거의 145m²로 추정된다. 거대하고 밝게 도색된 제의적 난로가 그 중앙부에 놓여 있다. 액자 역할을 하는 나무 기둥 네 개가 위쪽의 고 측창(일렬로 달린 높은 창)을 떠받쳤다. 북동쪽 벽에 왕좌가 놓여 있는데, 아마도 목재를 원료로 멋스럽게 상감세공을 한 듯하다. 거대한 문어가 뒤편 바닥을 꾸미고, 남은 부분은 생동감 넘치게 도색된 패널들이 덮고 있다. 장관을 이루는 벽화들은 권력과 권위를 반영했다. 사슴과 파피루스가 남서쪽 벽을 장식하고 그리핀과 사자들이 왕좌 양 옆을 호위한다. 같은 벽의 가까운 부분은 연회 장면으로 꾸며져 있고, '필로스 시인'은 동쪽 구석을 장식했다. 남자는 선명하게 도색된 바위 꼭대기에 로브를 입고 선 모습으로 묘사되어 있다. 손에는 리라를 들었고, 새 또는 그리핀 한 마리는 시인의 마지막 말이 허공으로 흩어지는 것을 나타냈을지도 모른다. 일부 학자들은 그 인물상이 신화 속의 오르페우스를 나타낸다고 주장한 바 있다. 오르페우스는 시인과 음악가 들의 우두머리로, 동물들을 매혹시켜 춤추게 만들 수 있었다.

○ 미케네 왕궁의 알현실은 메가론이라고 알려진 단지의 중심에 놓여 있다. 현관, 대기실과 주 복도로 이루어지는 그곳의 장식은 방문하는 고위관리들에게 사회적, 정치적인 메시지를 전달했다.

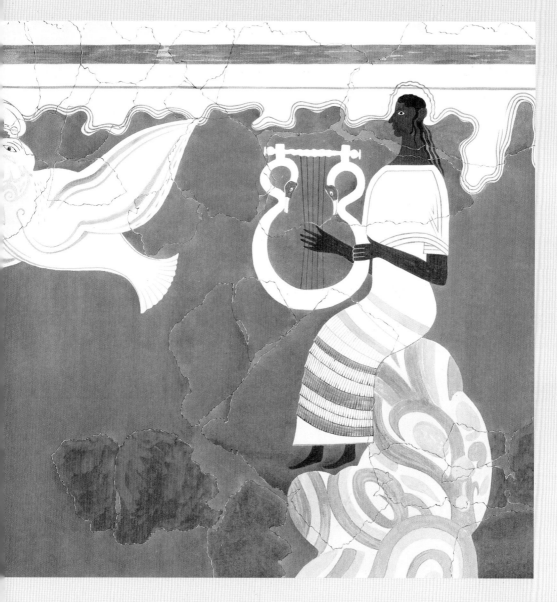

전차 모형

기원전 약 1315년~1190년경

테라코타 / 길이 : 32㎝ / 높이 : 18.5㎝ / 후기 헬라딕 ⅢB /
출처 : 그리스 테살리아 메갈로수도원의 한 고분

그리스 볼로스 고고학 박물관 소장

완전한 전차와 그것을 구성하는 부품들 양측이 선형문자 B 기
록들에 잘 증언되어 있다. 그러나 한 전차에 매여 있었던 듯한
도색된 말 몇 마리와 브론즈 부품들이 부장품으로 이따금씩
눈에 띄는 데 반해, 전차 틀 중에 살아남은 것은 하나도 없다.
따라서 예술 속의 표현은 그 디자인과 기능을 이해하는 데에
대단히 가치가 있다. 이 모델은 사분원호 전차를 묘사한다. 나
무 틀 위에 가죽을 씌워 만든 운전석이 달린 이 전차는 가볍고
빠르고 바닥이 낮았는데, 그런 차량이 혼잡한 전투 상황에서
어떻게 작동했는지는 명확지 않다.

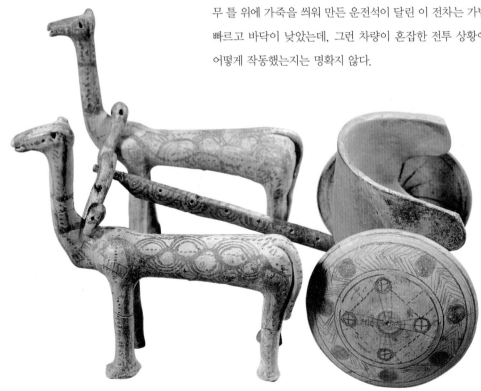

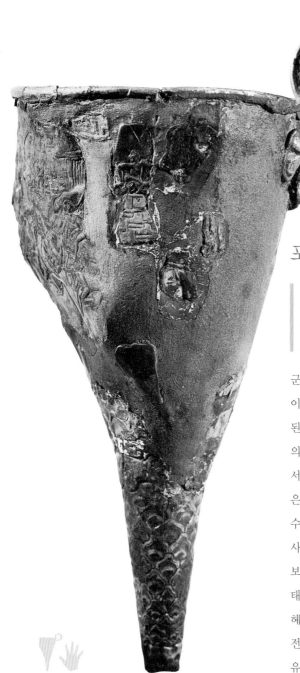

포위 술잔

기원전 약 1675년~1600년경
금 은 및 브론즈 / 높이 : 22.9㎝ / 후기 헬라딕 Ⅰ /
출처 : 그리스 아르골리다 미케네 수갱형 분묘 4호, 원형무덤 A
그리스 아테네 국립 고고학 박물관 소장

군사적 도상학 때문에 포위 술잔이라는 이름이 붙은
이 은 술잔은 공적 의례에서 봉헌주를 따르는 데 이용
된 제의용 그릇이었다. 8자형 방패 두 자루가 손잡이
의 테를 두르고, 몸통은 르푸세 기법을 이용해 해상에
서 해안 도시에 가하는 공격 장면을 묘사한다. 여성들
은 도시 성벽에서 몸짓을 하고, 벌거벗은 궁수와 투석
수 들이 해안으로부터 방어벽을 기어 올라간다. 아마도
사령관으로 보이는, 짧은 튜닉을 입은 두 남자가 지켜
보고 있다. 연안에서는 에게 양식 투구를 쓴 남자들을
태운 배 한 척이 알몸으로 떠 다니는 전사의 시체들을
헤집으며 움직이는 중이다. 미케네 상류층이 신호했던
전사 정신에 호소하는 것일 수도, 아니면 그 그릇의 소
유자가 참전한 실제 전투 장면을 다룬 것일 수도 있다.

멧돼지 엄니 투구

기원전 약 1315년~1190년경

멧돼지 엄니 / 높이(복원) : 30cm / 후기 헬라딕 ⅢB /
출처 : 그리스 아르골리다 미케네 석실분 515
그리스 아테네 국립 고고학 박물관 소장

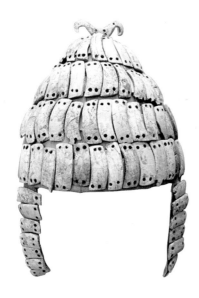

호메로스의 서사시인 『일리아스』에서, 오디세우스는 트로이를
치러 보내진 80척의 크레타 선박 중 하나를 지휘하던 메리오
네스에게서 멧돼지 엄니로 만든 투구를 받는다. 그 묘사는 너
무나 상세해서, 아마도 구전된 역사나 노래로 불려진 서사시를
통해 전해진 청동기의 지식을 담은 듯하다. 이 투구는 구멍을
뚫은 엄니 판들을 조밀한 줄로 펠트나 가죽 모자에 꿰어 만들
어졌다. 비록 그리 튼튼하지는 않지만, 아마도 그 용도는 지위
를 나타내는 휘장 겸 착용자가 얼마나 뛰어난 사냥꾼인지 보여
주는 역할을 했으리라. 사진의 이중 후크로 미루어 깃털 장식
이나 볏으로 장식했음을 짐작할 수 있다.

무덤 석주

기원전 약 1675~1600년경

포스 석회석 / 높이(보존) : 1.3m / 폭 : 1m / 후기 헬라딕 Ⅰ /
출처 : 그리스 아르골리다 미케네 수갱형 분묘 4, 원형무덤 A
그리스 아테네 국립 고고학 박물관 소장

이 원형무덤 A의 수갱 무덤 여섯 곳에는 성인 열 다섯 명, 청소년 하나와 아동 하나가 묻혔는데, 이로 미루어
거기서 발굴된 17개의 석주 각각이 한 특정 개인을 기리기 위한 것이었음을 짐작할 수 있다. 이 무리는 그리
스 내륙에서 발견된 최초의 대규모 부조 조각으로, 새로이 권력을 손에 넣은 상류층의 새로운 추도 형태를 보
여준다. 사진에는 상자형 전차에 탄 전사(아마도 망자를 나타내는 듯하다)가 검에 손을 뻗고 한 벌거벗은 인물상을
향해 말을 몰아가는 모습이 묘사되어 있다. 무기를 들어올린 상대는 아마도 완패당한 적을 나타낼 것이다. 이
것은 실제 사건에 대한 언급일 수도, 아니면 단순히 상류층에게 어울리는 모티프를 사용한 것일 수도 있다.

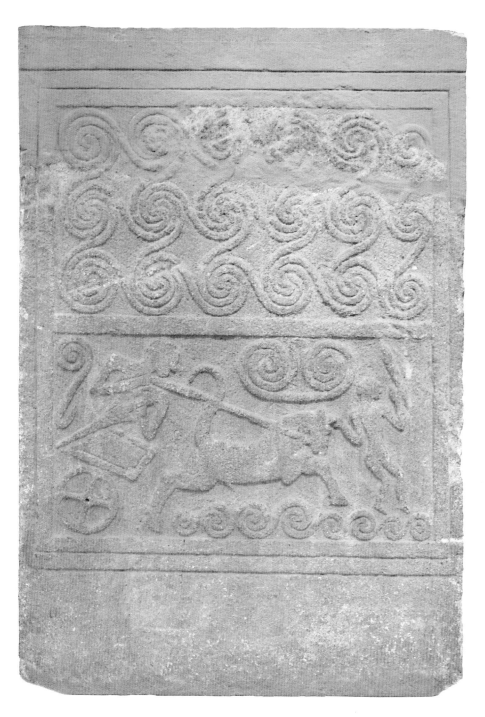

101

덴드라 갑주

기원전 약 1410년~1315년경

브론즈 / 크기 : 미상 / 후기 헬라딕 ⅢA / 출처 : 그리스 아르골리다 덴드라의 한 고분

그리스 나플리오 고고학 박물관 소장

이 완전한 브론즈 흉갑은 유럽에서 살아남은 전신 갑옷 중 가장 최초의 것이다. 무게는 15㎏ 좀 못 미치고 총 열 다섯 개의 별도 부분들로 이루어져 있는데, 몸통을 보호하기 위한 브론즈 판(1~1.5㎜ 두께), 어깨를 보호하기 위한 견갑, 그리고 목을 보호하기 위한 높은 목 가리개로 나뉜다. 곳곳에 가죽 안감의 흔적들이 아직 남아 있다. 같은 무덤에서 하나로 된 브론즈 정강이받이와 멧돼지 엄니로 만든 투구 하나가 추가로 발굴되었다. 한때는 전장에서 사용하기에는 지나치게 둔중해서 적어도 전차에서 싸우는 중장비 병력에게만 적합할 것으로 여겨졌지만, 최근에 이루어진 현대적 재생산 실험 결과, 이동성과 보호성의 양 측면에서 놀라운 효과가 있음이 입증되었다. 따라서 검이나 창으로 무장한 중보병이 이 갑주를 착용했을 가능성을 점쳐볼 수 있다. 이런 유형의 흉갑은 선형문자 B에 '오-파-워-타'라는 기호로 등장하는데, 필로스에서는 그 용어가 판의 개별적 부분들을 가리킬 수도 있다. 그런 흉갑들은 상류층 미케네 병사 사이에서 꽤 흔히 쓰였지만 현재 남아 있는 것은 총 10개에 미치지 못하고, 그나마도 고립된 파편들뿐이다. 많은 전사들이 가죽과 리넨 같은 유기물로 만든 더 싸고 더 가벼운 갑옷을 착용했을 가능성이 높은데, 그것들은 살아남지 못했다.

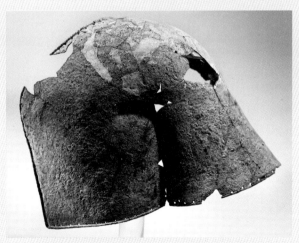

● 다른 미케네 브론즈 갑옷의 파편들이 발견된 바 있지만 덴드라 갑주는 독특하게 완성적이다. 덴드라의 무덤 8호에서 나온 이 견갑은 리넨 동부(胴部)에 부착되어 있었을 수도 있고, 아니면 완전한 갑옷의 대용품으로 묻혔을 수도 있다.

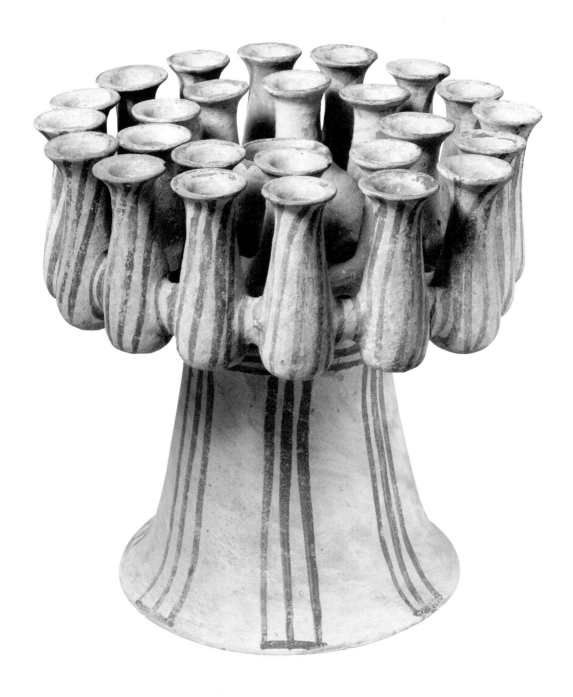

104

케르노스

기원전 약 2200년~1850년경

도자기 / 높이 : 34.6cm / 직경 : 35.5cm /
초기 키클라데스 Ⅲ – 중기 키클라데스 Ⅰ /
출처 : 미상(그리스 밀로스라는 설이 있음)

미국 뉴욕 시 메트로폴리탄 미술관 소장

케르노스는 제의용 그릇으로, 그 스물다섯 개의 병과
중앙의 단지는 아마도 봉헌용 음식을 담는 데 이용되
었을 것이다. 음식은 씨앗, 곡식, 과일과 음료를 아울
렀다. 사진의 높은 발이 달리고 간단하게 장식된 대형
케르노스는 그리스와 이탈리아 주변 바다를 조사하
는 5년짜리 임무를 맡은 영국 군함 마스티프의 선장
리처드 코플런드가 1829년 밀로스의 키클라데스섬에
서 발견했다고 전해지는 세 그릇 중 하나이다. 주전
자 하나와 항아리 하나를 포함하는 그 세 그릇은 같
은 무덤에서, 어쩌면 그 섬 북쪽 해안에 있는 대형 정
착촌인 필라코피에서 왔을 가능성이 있다.

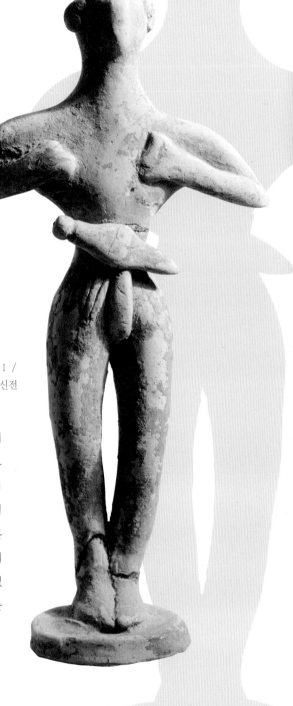

봉헌 조상

기원전 약 2200년~1850년경

테라코타 / 높이 : 15cm / 초기 미노스 Ⅲ – 중기 미노스 Ⅰ /
출처 : 크레타 팔라이카스트로 근처 펫소파스의 봉우리 신전
그리스 크레타 이라클리온 고고학 박물관 소장

봉우리 신전은 중기 청동기 시작 무렵 크레타 전역에
설립되었다. 다만 그 전통은 신석기의 것일 가능성도
있다. 아마도 처음에는 고지대 초지를 이용한 양치기
들이 높은 산봉우리에 세운, 여러 신들을 동시에 섬
기는 공동 숭배를 위한 장소였을 것이다. 제의는 흔
히 사방이 트인 곳에서 치러졌고 연회가 함께 이루어
졌으며 기반암 위에 봉헌물들을 놓는 것이 특성이었
다. 이 젊은이는 전형적인 숭배자의 자세로 팔을 들
어올리고 있는데, 어쩌면 제우스에게 바
치는 봉헌물이었을지도 모른다.

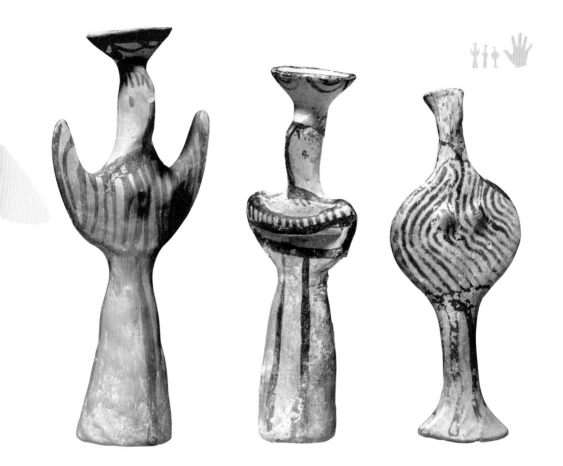

프시, 타우 그리고
피 조상

기원전 약 1410년~1190년경

테라코타 / 높이(프시) : 11.5cm /
(타우) : 10cm / (피) : 8cm /
후기 헬라딕 ⅢA－B /
출처 : 미상(타우와 프시는
아테네, 피는 그리스 키클라데스
밀로스라는 설이 있음)

영국 런던 대영박물관 소장

'프시', '타우'와 '피'라고 알려진 손으로 만들어진 이 작은 여성 조상들은 각자 취하고 있는 자세가 그리스 문자인 프시, 타우, 피와 비슷해서 그렇게 불리게 되었다. 이 조상들은 고도로 양식화되어, 옷은 도색된 세로 선들로 표현되고, 이목구비는 가장 기본적 방식으로 표현되었다. 이 작은 조상들은 대량으로 생산되었고 정착촌과 묘지 들에서 다양한 맥락을 배경으로 수천 점씩 출토되었다. 이들은 비교적 저렴한 종교적 성상 역할을 했거나 아니면 아이들의 장난감이었을지도 모른다. 시대에 따라, 또는 지역적 관습에 따라 각기 다른 지역에서 다른 역할을 했을 가능성도 있다.

유아의 시신에서 나온 금박

기원전 약 1675년~1600년경

금 / 전체 추정 길이 60㎝ / 후기 헬라딕 Ⅰ /
출처 : 그리스 아르골리다 미케네 무덤 3호, 원형무덤A

그리스 아테네 국립 고고학 박물관 소장

비록 유아의 시신은 이제 남아 있지 않지만, 매장을 앞두고 유해에 옷을 입히는 데 쓰인 금박은 손발가락, 구멍이 뚫린 귀 같은 가슴 아픈 세부사항을 보존하고 있다. 그 처리 방식을 보고 거기 들었을 비용을 감안하면 아이가 상당한 지위의 소유자, 어쩌면 심지어 귀족이나 권력층의 상속자였음을 짐작할 수 있다. 유해는 어머니로 보이는 한 중년 여성의 가슴에 안긴 채로 놓여 있었다. 상하기 쉬운 재질의 커다란 왕관을 쓴 여자 자신도 흔치 않게 높은 지위의 사람이었을텐데, 아마도 종교적 인물이었을 것이다.

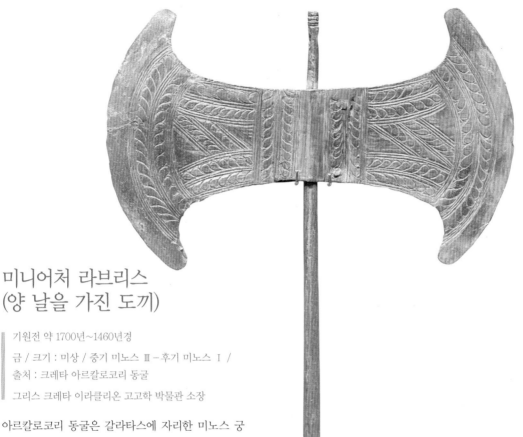

미니어처 라브리스
(양 날을 가진 도끼)

기원전 약 1700년~1460년경

금 / 크기 : 미상 / 중기 미노스 Ⅲ－후기 미노스 Ⅰ /
출처 : 크레타 아르칼로코리 동굴

그리스 크레타 이라클리온 고고학 박물관 소장

아르칼로코리 동굴은 갈라타스에 자리한 미노스 궁
전 남쪽으로 3㎞가량 떨어진 곳에 있는데, 크레타의
미노스 동굴 신전 전체를 통틀어 가장 큰 봉헌물 더
미가 여기서 나왔다. 보고에 따르면 1912년 최초로 조
직적 발굴이 실시되기 이전에 18터키 오카스(22.5㎏)
이상 나가는 브론즈 유물 한 무리가 그 동굴에서 지역
민들에 의해 발견되어 따로따로 팔려 나갔다고 한다.
그 이후로 발굴된 믿어지지 않을 정도로 어마어마한
봉헌물 중에는 서른 사루도 넘는 이중날 금도끼가 있
었는데, 다른 말로 라브리스라고 하는 이것은 기독교
의 십자가와 같은 종교적 상징이었다.

109

아가멤논 가면

기원전 약 1675년~1600년경

금 / 높이 : 25cm / 폭 : 27cm / 무게 : 169g / 후기 헬라딕 I /
출처 : 그리스 아르골리다 미케네 수갱식 분묘 5호, 원형무덤 A

그리스 아테네 국립 고고학 박물관 소장

아가멤논의 마스크는 누가 뭐래도 에게 청동기 시대의 가장 상징적인 유물이다.
하인리히 슐리만이 호메로스의 『일리아스』에 등장하는 미케네 지배자의 이름을
빌려 명명한 그것은 원형무덤 A의 가면 다섯 점 중 예술적으로 가장 뛰어나다.
가면은 양 귀 아래의 구멍에 꿴 끈을 이용해 사자의 얼굴에 부착되어 있었다. 적
어도 다섯 명의 성인과 청소년 하나, 유아 하나가 무덤 5호에 묻혔다. 가면의 주
인인 25세 가량의 근육질 남성이 아마도 마지막으로 묻혔을 것이다. 남자는 나이
로 미루어 갑작스럽거나 폭력적인 죽음을 당한 듯하지만, 알아볼 수 있는 부상의
흔적은 오른 다리의 상처 또는 피로골절과 척추의 압박골절이 전부인데, 둘 다
그다지 치명적으로는 보이지 않는다. 금박-브론즈 무기들, 르푸세 기법 나선들로
장식된 금 흉갑, 독수리 장식이 달린 목걸이, 그리고 장미모양 금 완장을 포함한
다른 다양한 물품들이 남자와 함께 매장되었다. 과학 분석에 따르면 남자는 미케
네 토착민이 아니었거나, 적어도 남자의 식단에 지역 음식이 그다지 포함되지 않
았을 가능성을 보였다.

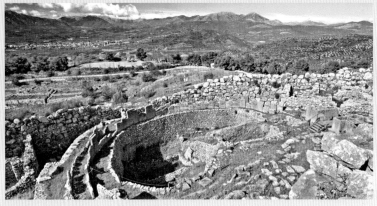

● 원형무덤 A의 부장품은
부와 공예기술에서 원형무덤
B의 그것을 훨씬 뛰어넘는다.
기원전 약 1250년경, 무덤은
보수되어 요새화된 벽 안으로
옮겨졌다. 아마도 당시 미케네
지배자들에게 경의를 표하거나,
또는 그들이 권력의 정통성을
다지는 것을 돕기 위해서였으리라.

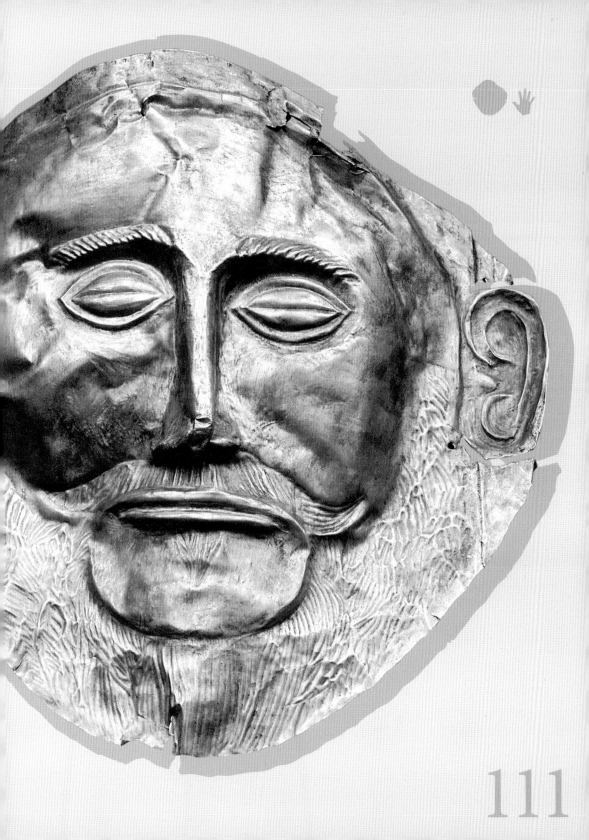

뿔모양 술잔

기원전 약 1675년~1460년경

수정 / 높이 : 16㎝ / 후기 미노스 I /
출처 : 크레타 자크로스 궁전 금고

그리스 크레타 이라클리온 고고학 박물관 소장

수정 한 덩어리를 통째로 조각해 만든 이 제의용 뿔모
양 술잔은 미노스 보석 세공인의 기술을 증언한다.
공인은 정교한 브론즈 끌을 이용해 대충 형태를 잡
고 구멍을 낸 후 아주 작은 흠이라도 나면 바로 깨어
지고 말 것을 의식하면서 천천히, 그리고 극도의 주
의를 기울여 금강사(연마제)를 이용해 잔의 내부와
외부를 마무리했을 것이다. 목의 고리는 별도의
C자 모양 수정 조각들을 금-파이앙스 띠들을 이
용해 붙였고, 손잡이는 열네 개의 수정 구슬들로
만들어졌다. 각 구슬은 구멍을 뚫어 브론즈 철사
로 꿰었다. 이 잔은 아마도 특별히 의뢰를 받아
만든 것일 텐데, 그 제조에 든 범상찮은 노력은
잔의 가치와 잔 주인의 지위 양쪽을 더 높여준다.

야외 관람석 벽화

기원전 약 1675~1460년경

회반죽 / 높이(경계 없이) : 26㎝ / 후기 미노스 Ⅰ / 출처 : 크레타 크노소스 궁전

그리스 크레타 이라클리온 고고학 박물관 소장

중심부는 세 부분으로 나눠진 신전이 중앙의 경기장을 내려다보고 있다. 그 양편에는 여사제들이 무리를 지어 앉아 있는데, 사제들의 크기와 정교한 옷차림은 그들이 중요한 존재임을 알려준다. 왼편과 오른편으로는 그보다 작은 여성들이 줄을 지어 서 있고, 나머지는 1층 높이의 포르티코(대형 건물 입구에 기둥을 받쳐 만든 현관 지붕)에서 관람 중이다. 흰색으로 칠해진 적은 수의 여성들이 뜰 안에 서 있는데, 줄을 지어 늘어선 익명의 남성들 사이에서 가려져 거의 보이지 않는다. 전체적으로 여성들에 초점이 맞춰져 있음을 감안하면, 이 장면은 어쩌면 크노소스의 중앙 궁전 성지 내에서 성인기에 이른 지역 여성들이 치르는 공적 통과의례를 기념하는 것인지도 모른다.

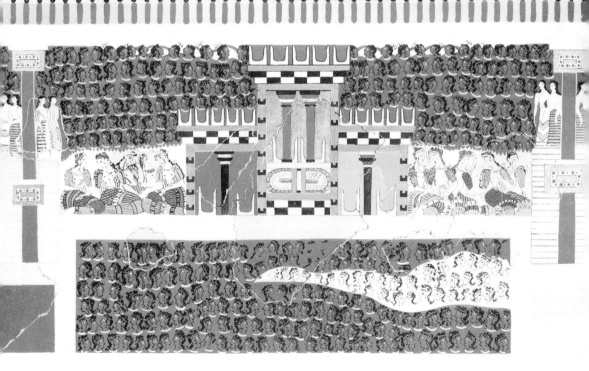

권투선수의
뿔모양 술잔

기원전 약 1675년~1460년경

사문석 / 높이(복원본) : 44.8㎝ / 후기 미노스 Ⅰ /
출처 : 크레타 파이스토스 근처

아기아 트리아다 궁전 빌라

그리스 크레타 이라클리온 고고학 박물관 소장

권투선수의 뿔모양 술잔은 네 층으로 나뉜 부조로 장
식되어 있다. 첫 층과 셋째 층은 순환 권투와 일대 일
권투를 묘사한다. 권투선수들은 투구와 장화와 장갑
을 갖추고 있다. 콜로네이드(보통 지붕을 떠받치도록 일렬로
세운 돌기둥)들은 배경이 궁전임을 짐작케 하는데, 어쩌
면 중앙 궁정일 수도 있다. 넷째 층은 그리스 역사상
더 나중에 등장한 야만적인 판크라티온과 비슷한, 레
슬링과 권투를 혼합한 경기를 묘사하는 듯 보인다. 둘
째 층은 황소 뛰어넘기 경기를 묘사한다. 곡예사 하
나가 등 아랫부분을 뿔로 들이받혀 살해당하는 것으
로 보이고, 나머지는 아마도 성공적으로 뛰어넘는 중
인 듯하다. 그런 제의적인 전투들은 징병 연령기에 들
어서는 젊은 남자들을 위한 군사 훈련 역할을 할 수
있었고, 참가는 아마도 통과의례로 여겨졌을 것이다.

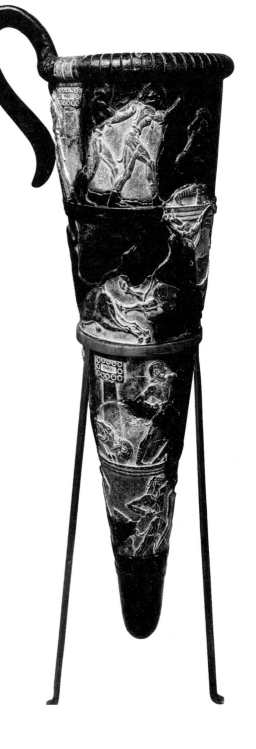

추수꾼의 항아리

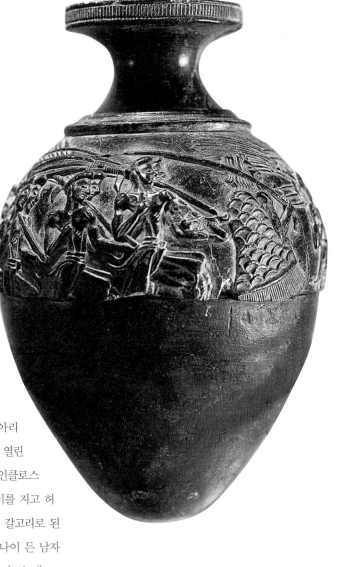

기원전 약 1675년~1460년경
동석 / 높이(보존판) : 10.1㎝ /
후기 미노스 Ⅰ /
출처 : 크레타 파이스토스 근처
아기아트리아다 궁전 빌라
그리스 크레타 이라클리온
고고학 박물관 소장

원래 금박으로 덮여 있던 추수꾼의 항아리
의 살아남은 부분은 농업 노동자들이 열린
공간에서 벌이는 행렬을 묘사한다. 로인클로스
차림에 모자를 쓴 농민들은 어깨에 괭이를 지고 허
리에 씨앗 주머니를 두른 채 한쪽 끝이 갈고리로 된
막대기를 들고 의식용 복장을 입은 더 나이 든 남자
의 지휘를 받고 있다. 가수들이 그 뒤를 따르는데, 그
중 한 명은 시스트럼을 연주 중이고, 무희 하나가 희
극적 공연을 벌이며 행렬을 헤집고 산다. 그 행사는
어쩌면 옛날 영국의 밭갈이 월요일(Plough Monday)과
유사한, 씨 뿌리는 연례 축제일 수도 있다.

115

어부 벽화

기원전 약 1675년~1600년경
회반죽 / 높이 : 1.5m / 후기 키클라데스 I /
출처 : 테라(산토리니) 아크로티리 웨스트하우스
그리스 아테네 국립 고고학 박물관 소장

비록 만새기 몇 두름을 들고 있긴 하지만 이 젊은이는 단순한
어부가 아니다. 머리 앞쪽과 뒤쪽으로 흘러내린 머리채를 제
외하면 삭발이고, 알몸에 붉은 끈 하나만을 목에 두르고 있
다. 이것은 이 인물이 숭배자임을 알려주는 특성이고, 따라서
물고기는 아마도 어떤 신에게 바치기 위한 것임을 짐작할 수
있다. 벽화가 원래 있던 곳에서 어부의 시선은 봉헌용 탁자를
향해 있는데, 바다 관련 모티프들로 꾸며진 탁자는 방의 북서
쪽 창턱에 놓여 있었다. 바다에 의해 존립이 결정되는 공동체
에서 그 탁자, 그리고 인접한 벽에 그려진 관련된 인물상은 비
슷한 봉헌을 하고자 하는 다른 이들을 위한 안내문 역할을 했
을지도 모른다.

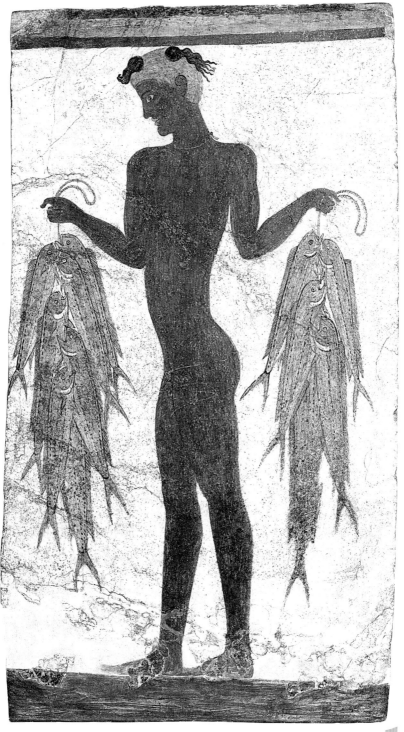

117

인장 반지

기원전 약 1675년~1410년경

금 / 폭(중앙) : 5.7㎝ / 폭(위 오른쪽) : 2.1㎝ / 후기 헬라딕 Ⅰ-Ⅱ 및 후기 미노스 Ⅱ /
출처 : 그리스 아르골리다 티린스(중앙) 그리고 크레테 크노소스 이소파타 묘지(위 오른쪽)
그리스 아테네 국립 고고학 박물관(중앙), 그리스 크레타 이라클리온 고고학 박물관(위 오른쪽) 소장

폭이 거의 6㎝에 이르는 티린스 인장 반지^(중앙)는 현대에 알려진 예시
중 가장 크다. 금, 상아, 그리고 귀금속 같은 다른 것들과 함께 브론즈
가마솥 안에, 키프로스 섬의 삼각 스탠드로 덮고 무기들 및 브
론즈 파편에 둘러싸여 구덩이에 묻힌 채 발견된 그것은 이
미 처음 묻힐 당시에도 100년은 된 가보였다. 예전에는
약탈자가 모아둔 것으로 여겨졌으나, 아마도 청동기
끝 무렵 티린스의 지역 상류층의 누군가가 묻었을
가능성이 높다. 아마도 봉헌물이었거나, 아니면
내륙에서 일어난 궁정 사회의 붕괴에 따른 사
회적 불안의 결과였을 것이다. 뿔모양 술잔을
높이 든 채 왕좌에 앉아 발받침 위에 발을 올
려놓은 여신을 향해 사자 머리의 지니^(다이몬)들
이 봉헌 그릇을 들고 가는 행렬이 묘사되어 있
다. 이소파타 반지^(위 오른쪽)는 백합들이 가득 핀
자연 환경에서 희열에 차 춤을 추고 있는, 공들인 옷
을 입은 여성들의 무리를 묘사한다. 끝쪽에는 보일락
말락하게 더 작은 다섯 번째 여성 형체가 있다. 이것은 흔
히 더 작은 여신이 위에서 내려오는 에피파니 장면으로 해석되지
만, 어쩌면 젊은 여성들의 입문의례를 묘사하는 것일 수도 있다. 이 유
형의 반지들은 확실히 상류층의 물품이었다. 단, 특정한 표상은 종교
적 계급을 나타내는 것이었을 가능성도 있다.

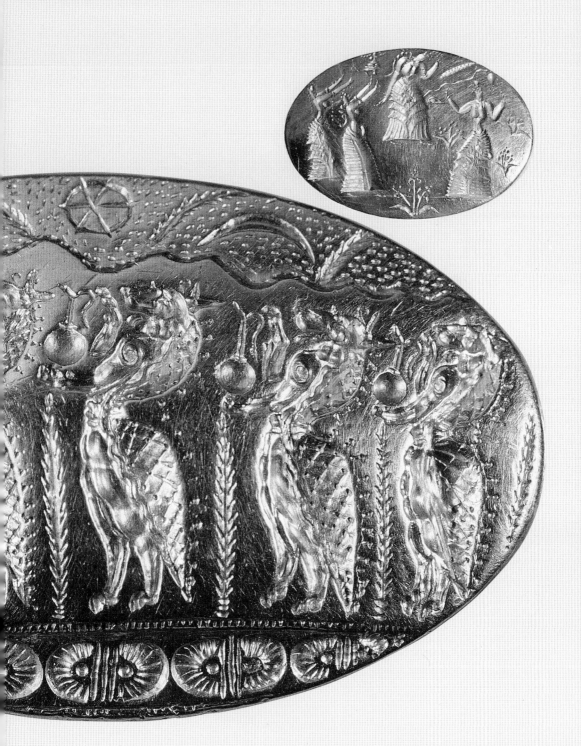

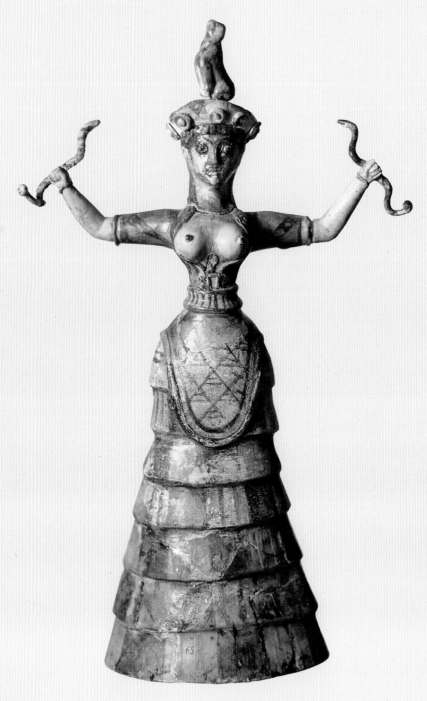

120

뱀 여신과 시녀

기원전 약 1460년~1410년경
파이앙스 / 여신 높이(복원) : 29.5㎝ /
수행원 높이(복원) : 34.2㎝ / 후기 미노스 Ⅱ /
출처 : 크레타 크노소스 신전 저장고
그리스 크레타 이라클리온 고고학 박물관 소장

파이앙스 뱀 여신(왼쪽)과 아마도 역시 신인 듯
한 시녀(오른쪽)는 궁전 상류층 전용 공식 종교
의 용품으로 보이는 크노소스의 유물 더미 가
운데에서 파편들로 발견되었다. 종교 복장을
입고 고양이가 올라앉은 정교한 모자를 쓴 여
신은 한 쌍의 뱀을 높이 들고 있는 모습으로
복원되었다. 또한 뱀들이 시녀의 양 팔과 몸
통, 그리고 왕관 주위를 기어가고 있다. 여신
은 어쩌면 선형문자 B에서 언급된 '동물들의
여주인'의 힌 형태를 나타내는지도 모른다. 뱀
들은 지하 신들과 관련된 요소를 표상하고,
신은 보통 자연 및 비옥함과 연관된다.

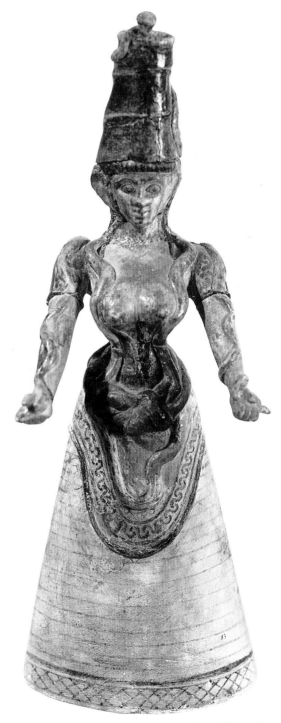

121

상아 3인방

기원전 약 1600년~1416년경

상아 / 높이 : 7.8㎝ / 후기 헬라딕 II /

출처 : 그리스 아르골리다 미케네 아크로폴리스

그리스 아테네 국립 고고학 박물관 소장

아마도 미노스 공예가가 만들었을 이 정교한 상아 단체상은 청소년기
로 보이는 웅크린 여성 두 명과 여성의 무릎께에 있는 로브 입은 여자
아이의 모습을 묘사한다. 온전한 성인의 눈썹과 속눈썹은
상감인데, 아마 동료의 속눈썹 역시 그럴 것이다. 여
성의 부분적으로 민 머리와 미노스 양식의 주름
잡힌 치마, 그리고 드러난 가슴은 종교적 의미
를 부여한다. 이 단체상은 종종 신상으
로 여겨지지만, 작품의 초점은 여성
들의 양육자로서의 역할, 또는 아
동기, 사춘기와 성인기의 삶의
주된 단계들에 맞춰진 것일
수도 있다.

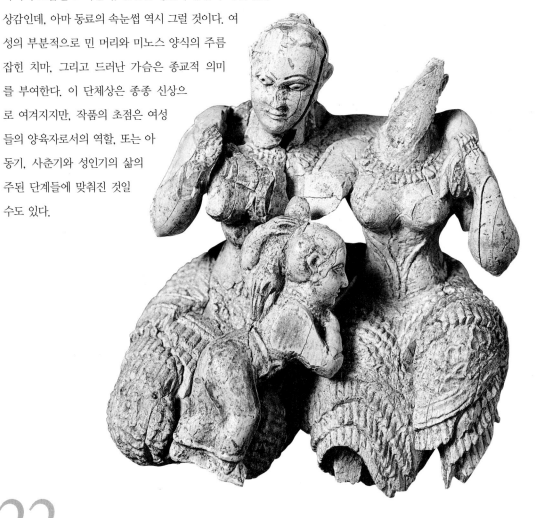

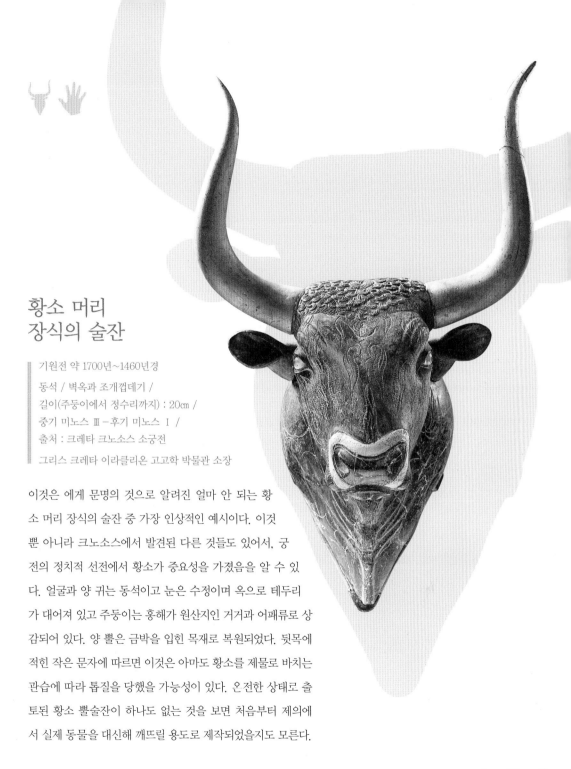

황소 머리
장식의 술잔

기원전 약 1700년~1460년경
동석 / 벽옥과 조개껍데기 /
길이(주둥이에서 정수리까지) : 20㎝ /
중기 미노스 Ⅲ – 후기 미노스 Ⅰ /
출처 : 크레타 크노소스 소궁전
그리스 크레타 이라클리온 고고학 박물관 소장

이것은 에게 문명의 것으로 알려진 얼마 안 되는 황
소 머리 장식의 술잔 중 가장 인상적인 예시이다. 이것
뿐 아니라 크노소스에서 발견된 다른 것들도 있어서, 궁
전의 정치적 선전에서 황소가 중요성을 가졌음을 알 수 있
다. 얼굴과 양 귀는 동석이고 눈은 수정이며 옥으로 테두리
가 대어져 있고 주둥이는 홍해가 원산지인 거거과 어패류로 상
감되어 있다. 양 뿔은 금박을 입힌 목재로 복원되었다. 뒷목에
적힌 작은 문자에 따르면 이것은 아마도 황소를 제물로 바치는
관습에 따라 톱질을 당했을 가능성이 있다. 온전한 상태로 출
토된 황소 뿔술잔이 하나도 없는 것을 보면 처음부터 제의에
서 실제 동물을 대신해 깨뜨릴 용도로 제작되었을지도 모른다.

123

아기아 트리아다 석관

기원전 약 1370년~1315년경

석회석 / 길이 : 1.4m / 높이 : 0.9m / 후기 미노스 ⅢA2 /
출처 : 크레타 파이스토스 아기아트리아다 석실분 4호
그리스 크레타 이라클리온 고고학 박물관 소장

이 석관은 미노스와 미케네의 요소들을 아우르는 장례식 의례에 대한
독특한 서사적 묘사를 제시하는데, 아마도 크레타가 미케네의 통제하
에 들어간 당시 상황에서 정치적 메시지를 전달하기 위해서였을 것이다.
A면은 낮에 쌍도끼 두 자루 아래에서 여성들이 남자 리라 연주자를 동
반해 봉헌주를 따르고 있는 장면을 묘사한다. B면에서는 여성 두 명이
황소를 희생 제물로 바치고 있고, 남자 플루트 연주자가 있다. 양쪽 끝
에는 각각 그리핀과 야생 염소가 끄는 미케네 전차를 탄 여신들이 있다.

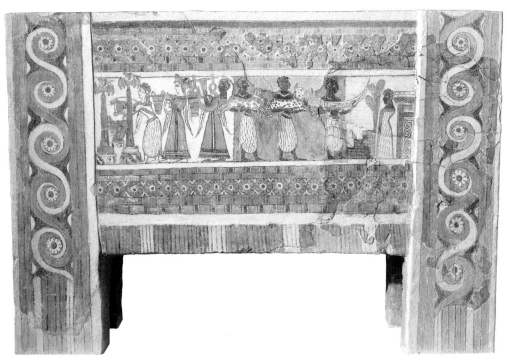

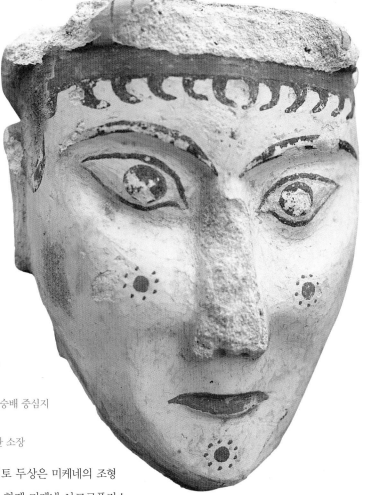

여성 두부

기원전 약 1315년~1190년경

치장 벽토 / 높이(보존) : 16.8cm /
후기 헬라딕 ⅢB /
출처 : 그리스 아르골리다 미케네 숭배 중심지
근처의 한 건물로 추정

그리스 아테네 국립 고고학 박물관 소장

'스핑크스'라고 알려진 이 치장 벽토 두상은 미케네의 조형
미술을 보여주는 드문 예시인데, 한때 미케네 아크로폴리스
의 어느 신전이나 사원에서 숭배된 여성 조상의 잔해일지도 모
른다. 쓰고 있는 납작한 모자는 다른 미케네 예술품에서 상류
층 여성, 여신, 그리고 스핑크스가 흔히 쓰는 유형이다. 장미
모양의 무늬 네 개가 턱과 양 뺨, 이마를 장식하는데, 아마도
문신을 나타낸 듯싶다. 몸통은 전혀 살아남지 못했고, 따라서
이 머리가 웅크린 자세의 스핑크스의 깃이었는지, 아니면 어쩌
면 티린스 반지에 보이는 왕좌에 앉은^(118쪽 참고) 어떤 여신의 것
이었는지는 명확지 않다.

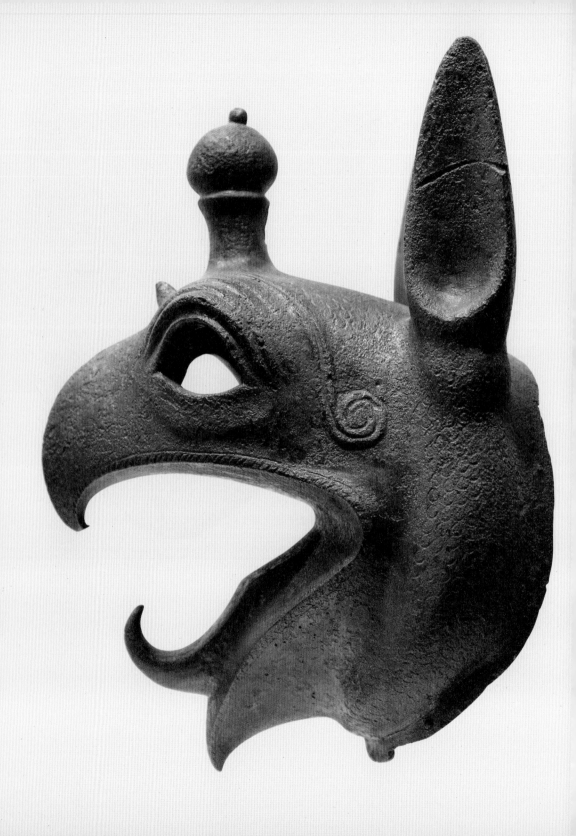

Collapse and Renewal

붕괴와
쇄신

미케네 궁전체제의 붕괴는 상상한 것만큼 그렇게 재앙적인 사건은 아니었다. 얼마 안 되는 내륙 유적지는 재건축의 증거를 보여주고, 이전에는 별볼 일 없던 다른 유적지들이 궁전기 이후 이전된 권위와 사회 및 경제적 불안정을 배경으로 중요성을 띠기 시작했다. 갈수록 국지화되던 궁전기 이후 미케네 문화는 적어도 한 세기 동안 지속되다, 그 후 초기 철기 시대의 첫 시기에 자리를 내주게 된다. 에비아섬 서쪽 해안의 레프칸디의 유적지는 가장 중요한 곳들 중 하나지만, 심지어 이곳에서도 일시적 분기와 급변하는 운은 살기가 그리 쉽기만은 않았음을 짐작케 한다.

내륙과 섬의 전사 매장은 그 시기 교전과 권력의 관계를 반영하며, 크레타에서 내륙과 고지의 '난민' 유적지들이 증가한 사실은 약탈과 해적질이 빈번해지면서 더 안전성을 추구해야 했기 때문으로 설명할 수 있을지도 모른다. 기원전 11세기 후기에 이르면 에비아와 그리스 내륙, 키클라데스, 크레타, 키프로스, 그리고 동 에게해와 시리아−팔레스타인 해안 사이의 연결들이 가시화된다. 이 시기에는 철의 사용이 더 흔해졌는데, 이는 철을 더 쉽게 구할 수 있게 되고 동방으로부터 구리와 주석을 얻기가 더 어려워진 결과였다. 지역 공예가들은 전에 없던 이국적 물품에 대한 요구를 충당하기 위해 외국 양식을 모방해 소수의 물

○ 초기 철기시대에 뻗어나가는 교역 및 통신망은 그리스 예술에 동양 테마가 적용되는 결과를 낳았다. 이것의 가장 놀라운 예시로 그리스 신전에 바쳐진 세발 그릇에 청동 주조 그리핀이 더해진 것을 꼽을 수 있다.

127

품을 생산하기 시작했다. 레프칸디의 기념비적 헤로움(신격화 또는 반신격화된 사자에게 바쳐진 신사 또는 예배소)과 더불어 기원전 10세기 초에 절정에 이른 관습인 장례식이 다시금 사회적 경쟁의 중요한 화두가 되면서 수입된 물품들이 망자와 함께 묻히기 시작했다.

'재 제단(ash altar)'은 이미 기원전 11세기 말의 이른시기부터 올림피아의 알티스(성스러운 작은 숲)에 서 있었는데, 한 줌의 유적지들에서 청동기부터 철기까지의 지속된 숭배의 실마리들을 찾아볼 수 있으니, 거기에는 포키스의 칼라포디, 크레타의 카토 시미와 아마도 아르카디아의 리카이온산 역시 포함된다. 그러나 기원전 10세기에서 9세기에 걸쳐 그리스 사원들의 수와 봉헌의 부피와 다양성이 꾸준히 커졌다. 숭배 장소들은 부와 권력을 전시하는 일차적 장소로서 그 중요성이 높아졌다. 그것들은 정치적으로 지극히 중요했다. 숭배에 참여하는 것은 막 날개를 펴기 시작한 폴리스들(도시국가들)의 집단 정체성을 강화하는 데 일조한 한편, 신전의 위치는 영토를 정의하는 데 도움이 되었다. 정체성(그리고 경쟁의식)은 올림픽(올림피아의 범 그리스 적 제우스 숭배 축제)의 전통적 창립연도인 기원전 776년 무렵은 아니라 해도, 대략 그 세기 말쯤 가면 그 축제를 토대로 새로운 표현 양식을 찾았다. 내륙과 크레타에서는 적어도 기원전 10세기 중반부터, 비록 대체로 작고 주로 목재와 진흙 벽돌로 만들어졌을지언정 신전들이 나타났다. 기원전 8세기 무렵에 이르면 사모스와 에레트리아에서 최초의 기념비적 예시들을 명백하게 볼 수 있다.

비록 철기 시대의 더 초기 단계들 내내 사람들이 무리지어 에게해를 건너 다니긴 했지만, 기원전 8세기는 전통적으로 그리스의 영향력을 지중해 너머로 확장시킨 식민화 움직임이 시작된 시기로 기록된다. 지중해는 다시 그리스 예술과 물질문화에 되먹임했

○ 아르고스 헤라이온에서 나온 이 테라코타 모형은 기원전 약 700년경의 것이다. 이것을 보면 초기 철기시대의 거대하지 않은 신전들의 외양을 어느 정도 짐작할 수 있을 듯하다. 다만 그것이 실제로 신전이었는지는 명확지 않다.

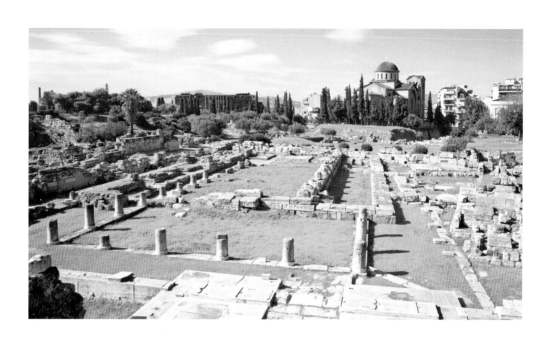

다. 전통적으로, 에게해 바깥의 첫 주요 정착지는 피테쿠사이의 에우보이아에 의해 기원전 약 750년에 나폴리만의 이스키아섬에 설립되었다. 비록 식민지들(아포이키아)을 무역 기점들(엠포리온), 또는 심지어 단순히 덜 명확히 규정된 사회적–문화적 상호작용들로부터 구분하는 것이 어려울 수 있지만, 에우보이아 식민지의 일부 주민들은 실제로 이곳에 정착한 것처럼 보인다. 식민지와 본토 사이에 고대의 어떤 가짜 연결고리를 날조함으로써 정치적 동맹의 이득을 누리는 것이 가능해 보일 때, 실제로 살아남은 초기 기반의 세부사항은 예외 없이 고전적 정치학의 렌즈를 통해 왜곡된다. 그럼에도, 교역과 이동이 일어났다는 사실만큼은 의심할 여지가 없다. 아마도 이르면 기원전 약 800년부터 그리스에 다시 읽고 쓰는 기술이 돌아온 것은 그리스와 동 지중해의 페니키아인들 간 상호작용, 그리고 그리스가 알파벳을 채택한 덕분이었다. 그 덕분에 지금은 완전히 소실되거나 더 나중 작가들의 작품에서 일부만 살아남아 있는 작품들이 다른 작가들에 의해 더해져 호메로스는 『일리아스』와 『오디세이』, 헤시오도스는 『신통기』 및 『노동과 하루하루(기원전)』 (기원전 약 700년경)의 결정판을 퇴고할 수 있었다.

향유병

기원전 약 1190년~1050년경
테라코타 / 높이 : 11.4㎝ /
후기 미노스 ⅢC /
출처 : 크레타 시테이아 툴로티
미국 필라델피아 펜실베이니아대
고고학 및 인류학 박물관 소장

궁전체제가 붕괴된 후 미케네의 회화 도자기 생산은 마지막 번창을 맞이했다. 궁전 코이네(koine)의 양식적 획일성을 벗어나면서 정교한 지역적 양식이 다양하게 등장했다. 여기서 보이는 이른바 가두리 장식 양식은 크레타에서 발달한 다수의 양식 중 하나로, 여기서는 양식화된 문어로 표현된 중앙 모티프를 빙 두르고 짧은 붓질을 폭넓게 가한 데서 그 이름을 얻었다. 이와 같은 그릇은 지역에서 높은 지위를 과시하기 위한 물품에 대한 요구가 증가한 현상을 반영한다.

켄타우로스

기원전 약 1000년~900년경

테라코타 / 높이 : 35.5㎝ / 전(前)기하학문양시대 /
출처 : 에우보이아 레프칸디의 토움바 묘지
그리스 에우보이아 에레트리아 고고학 박물관 소장

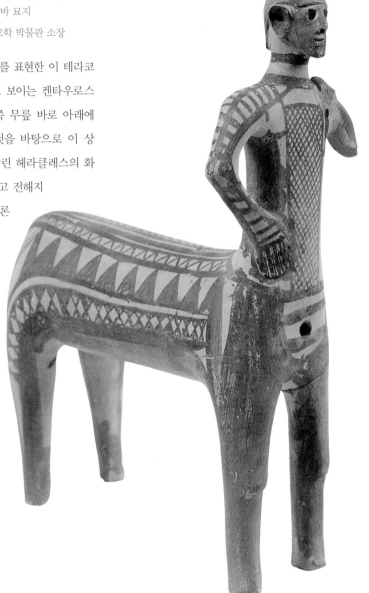

켄타우로스라고 알려진 반인반마를 표현한 이 테라코
타 상은 그리스 예술에서 최초로 보이는 켄타우로스
상이다. 중요한 특징은 상의 왼쪽 무릎 바로 아래에
깊은 절개가 있다는 것인데, 그것을 바탕으로 이 상
은 레르나의 히드라 피가 촉에 발린 헤라클레스의 화
살에 다리를 맞아 목숨을 잃었다고 전해지
는, 영웅 아킬레우스의 스승 카이론
을 나타내는 것으로 여겨져왔다.
만약 그 추정이 옳다면 이 조상
은 카이론 신화의 가장 초기 증
거이자, 더 나아가 최초로 신
화의 서사를 표현한 예술작품
이 된다.

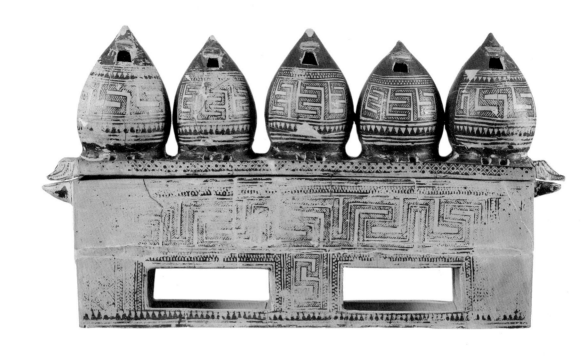

모형 궤

기원전 약 850년경

테라코타 / 높이 : 25.3cm / 길이 : 44.5cm /
초기 기하학문양시대 Ⅱ - 중기 기하학문양시대 Ⅰ /
출처 : 그리스 안테네 아레오파고스의 부유한 아테네 숙녀의 고분

그리스 아테네 고대 아고라박물관 소장

최근 분석들에 따르면 이 궤짝과 함께 묻힌 '부유한 아테네 숙녀'는 임
신 말기였고, 따라서 합병증으로 또는 출산 중에 죽었을 가능성이 있다.
이 사실은 어쩌면 아오로이(aoroi, 요절)라는 지위를 주어 여성의 매장에
영향을 미쳤을지도 모른다. 이 궤짝은 그 모형 곡물 저장고와 함께 동
시대 아테네 귀족층의 농업적 부유함을 말하는 것일 수도 있다. 그러나
위의 돔들을 벌통으로 해석해 지하와 관련된(chthonic) 상징주의를 읽어
내는 다른 설들도 있다.

펜던트 귀고리

기원전 약 850년경

금 / 길이 : 6.5㎝ / 초기 기하학문양시대 /
Ⅱ-중기 기하학문양시대 Ⅰ /
출처 : 그리스 아테네 아에로파고스의
부유한 아테네 숙녀의 고분

그리스 아테네 고대 아고라박물관 소장

'부유한 아테네 숙녀'는 모형 궤(132쪽 참고) 외에도 80
가지 부장품들과 함께 묻혔다. 부장품들은 도자기와
테라코타 물품, 약 1,100개에 이르는 파이앙스 구슬
들, 수정과 유리 구슬을 아우르는 정교한 목걸이를
포함한다. 금(은)줄세공과 낱알세공이 사용된 것을 보
면 이 귀고리를 만든 공예가가 근동 기법에 친숙했음
을 짐작할 수 있다. 이 귀고리가 수입품일 가능성은
낮다. 각각에 달려 있던 펜던트는 고졸기에서 고전기
에 걸쳐 죽음 및 내세와 상징적 연관성을 가진 과일
인 석류 세 개가 한 세트를 이룬다.

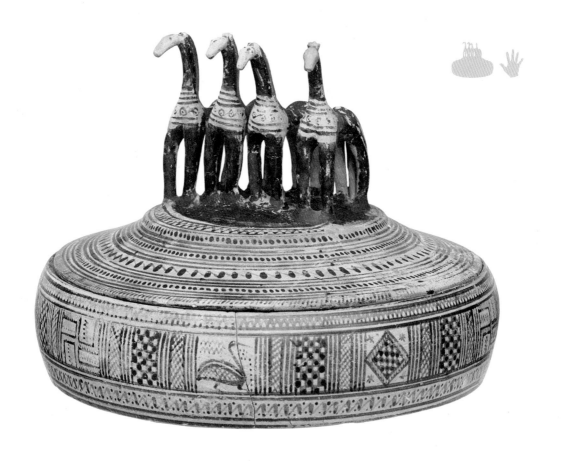

소형
마두 이륜전차가
있는 보석함

기원전 약 750년~735년경

테라코타 / 높이 : 24㎝ / 직경 : 35㎝ /
후기 기하학문양시대 ⅠB /
출처 : 그리스 아테네 케라메이코스

그리스 아테네 국립 고고학 박물관 소장

더 이전 시대에서도 그랬듯, 중기에서 후기 기하학문양시대의 보석함
은 보석이나 화장품을 보관하는 데 이용되었다. 이 용기들은 정교한
장식에 더해 뚜껑 손잡이 역할을 하는 말 모형을 최대 4개까지 달아
꾸며졌다. 네 마리 말이 끄는 전차는 일리아스에 등장하는데, 그런
묘사들은 히페이스로 알려진, 고대 아테네 사회의 말을 소유한 귀족
계급과 흔히 관련되곤 한다. 그러나 이 보석함은 무엇보다도 부장물
로, 여성의 무덤에서 가장 자주 발견된다. 그리고 남성들과 함께 발
견된 경우에는 말들을 의도적으로 망가뜨린 듯한데, 이는 사회 및 종
교적 상징주의가 이 보석함들이 장례식에 이용되는 방식에 영향을
미쳤음을 짐작케 한다.

디필론 항아리

기원전 약 750년~725년경

도자기 / 높이 : 22㎝ / 후기 기하학문양시대 ⅠB-Ⅱ /
출처 : 그리스 아테네 케라메이코스 디필론 묘지

그리스 아네테 국립 고고학 박물관 소장

이 포도주 항아리(oinochoe)는 무도 대회에서 받은 부
상임을 알려주는 이오니아 그리스 시 명문을 담
고 있다. '가장 우아하게 춤추는 이[가 나를 상으
로 가질 것이다].' 명문을 담고 있다. 배경은 아마
도 심포지엄(음주 연회)이었을 테고, 그 명문은 주인이나
손님들 중 누군가가 서둘러 긁어 쓴 듯하다. 이 그릇
은 페니키아 알파벳이 채용된 이후 그리스에 읽고 쓰
는 능력이 돌아왔다는 증거를 제시한다. 아마 그리스
와 페니키아 교역자들이 접촉한 곳인 동부 지중해가
그 변혁이 일어났을 법한 곳으로 보이는데, 읽
고 쓰는 능력의 발달은 누가 뭐래도 초기
철기시대의 가장 중요한 단일 사건이기
때문이다.

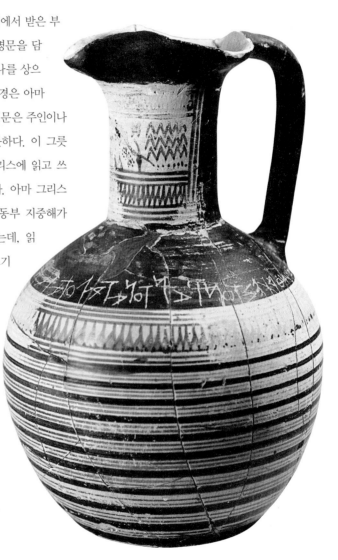

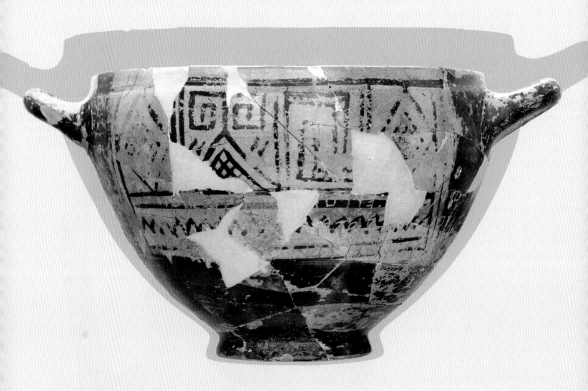

네스토르의 컵

기원전 약 730년경

도자기 / 높이 : 10.3㎝ / 후기 기하학문양시대 Ⅱ / 출처 : 이탈리아 이스키아 피테쿠사이 화장무덤 168호
이탈리아 라코 아메노, 빌라아르부스토박물관 소장

로도스섬에서 제조된 이 스키포스(술잔)는 피테쿠
사이에 위치한 그리스 식민지의 남자아이 무덤에
서 발견되었고, 에우보이아 그리스 인들의 6보격
권주가를 담고 있다. '[...]네스토르의 컵인 나는 마
시기 좋으며 누구든 이컵을 마셔 비우는 자는 곧
아름다운 – 왕관 쓴 아프로디테에 대한 욕망에 사
로잡히리라.' 이는 신화 속 필로스 왕의 황금잔 이

야기를 가볍게 빌려온 것으로, 이 스키포스는 호메
로스의 『일리아스』 또는 그것을 바탕으로 한 이야
기를 독립적으로 언급한 가장 최초의 사례를 보여
준다. 서구 문명에서 가장 영향력 높은 문학작품으
로 손꼽히는 『일리아스』는 그리스와 트로이 사이
에 10년에 걸쳐 벌어진 갈등의 최종 단계를 상세히
서술하는 전쟁 서사시이다. 그것 다수의 구전 전통

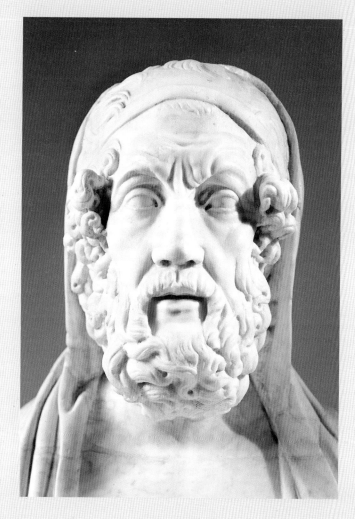

◐ 호메로스는 고대 그리스인에게
있어 최초의 시인이자 가장 위대한
시인이었고, 플라톤은 그를
'최고이자 가장 신적인' 시인으로 불렀다.
그러나 작품을 넘어 호메로스라는
인간, 또는 그 생애에 관해서는
알려진 바가 거의 없다.

을 아우르는데, 일부는 그 기원이 명확히 선사시대로, 기억을 통해 전해져 음악으로 공연되었다. 따라서 여러가지 변주가 돌고 있었을 가능성이 있는데, 알파벳이 발전한 덕분에 아마도 당시 소아시아의 서해안에서 글을 쓰던 호메로스가 그 서사시의 결정판을 확정할 수 있었을 것이다. 그리고 호메로스는 곧 그 작품과 동의어가 되었다. 네스토르의

컵을 이용한 이들과 같은 귀족 남성들은 호메로스의 작품을 열렬히 탐독했다. 그 작품의 테마들과 '영웅적인' 그리스의 과거는 다시금 이상적 그리스 문화의 모든 측면에 스며들게 된다.

전사 항아리

기원전 약 1190년~1050년경

도자기 / 높이 : 43㎝ / 직경 : 48~50.5㎝ / 후기 헬라딕 ⅢC /
출처 : 그리스 아르골리다, 미케네, 전사 크라테르의 집

그리스 아테네 국립 고고학 박물관 소장

이 회화 크라테르는 창병 두 부대와 애도하는 태도로 손을 들어올리고 있
는, 일부분 지워진 여성 한 명의 그림으로 장식되어 있다. 단지는 아마도
무덤 봉헌물이었을 테고, 어쩌면 무덤 표지 역할을 했을지도 모른다. 그
리고 테마는 장례였을 것이다. 그러나 이 시기에 전투와 교전 장면이 증
가한 사실은 또한 새로이 부상한 지역 지배자들 사이의 충돌, 그리고 약
탈과 강도질이 횡행했던 후기−궁전시대 풍경을 반영하는지도 모른다.

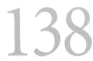

전사 상

기원전 약 700년경

청동 / 높이 : 27.6cm / 후기 기하학 문양 시대 II /
출처 : 그리스 테살리아 카라디차

그리스 아테네 국립 고고학 박물관 소장

이 전사상은 아르고스 갑주(141쪽 참고)와 마찬
가지로, 장갑보병 교전이 아직 발달하기 이
전 시대에 속한다. 이 조상은 지금은 소
실된 창 한 자루와 호메로스의 『일리
아스』에 묘사된 메넬라오스의 허리띠
(zoster)와 비슷한 허리띠 또는 거들 외
에 아무런 무장도 갖추고 있지 않다.
깃털을 장착할 수 있는 높은 투구와,
반구형으로 깊이 잘라낸 틈새가 있는 타
원형 디필론 방패가 보인다. 이 유형은 기
하학 문양 시대 도자기에서도 볼 수 있는데,
그것이 순수하게 예술적 발명이었는지는 명확지
않다. 그 소상이 아킬레우스를 나타낸나는 설이 세
기된 바 있다.

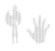

139

140

아르고스 갑주

기원전 약 720년경

청동과 철 / 높이 : 50㎝와 46㎝ / 후기 기하학문양시대 Ⅱ /
출처 : 그리스 아르고스 무덤 45

그리스 아르고스 고고학 박물관 소장

기하학문양시대 말, 분명히 약 400년간 찾아 볼 수 없
던 청동 갑옷이 내륙에 재등장했다. 이 동체갑옷은 각
각 가슴판과, 아래쪽에 가해지는 타격을 완화하고 아
마도 말을 타는 데 더 편리하도록 밑부분 폭이 바깥을
향해 넓어지는 뒤판으로 구성된다. 이는 지금껏 알려진
가장 초기의 예시이고, 지역의 우두머리로 짐작되는 누
군가의 소유물이었다. 우관이 달린 케겔헬름 유형 투
구는 미학적으로 인상적이었을 것이다. 그러나 무게 중
심이 균형에 어긋나고 얼굴이 제대로 보호되지 않는 탓
에 이 유형은 상대적으로 비실용적이었다.

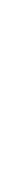

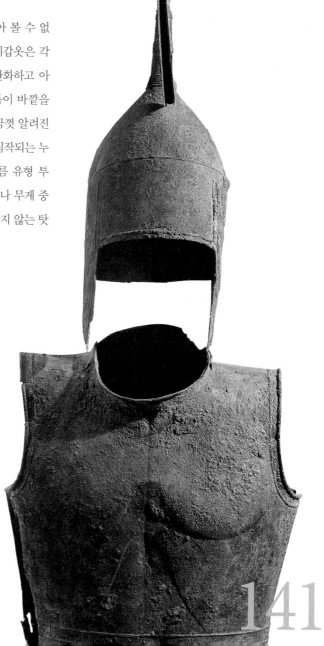

141

배에 손잡이가 달린 암포라

기원전 약 760년~750년경

도자기 / 높이 : 1.6m / 후기 기하학문양시대 I A /
출처 : 그리스 아테네 케라메이코스 디필론 묘지
그리스 아테네 국립 고고학 박물관 소장

초기 철기시대 말 아테네에서 제조된 기념
비적 디필론 암포라는 표지와 기념비의 용
도로 상류층 여성의 무덤 위에 세워졌고,
밑둥에는 망자에게 봉헌주를 제공할 수 있
도록 구멍이 뚫려 있었다. 이 예시는 위대
한 그리스 화병 화가들 중 최초이자 도자기
예술에 다양한 혁신을 일으킨 인물로
인정받는 이른바 디필론 거장의 작
품으로 여겨진다. 기하학적 도안들
이 몸통을 가로지르고 목에는 사
슴과 염소가 프리즈로 새겨져 있
는 이 그릇이 묘사하는 주요 장면
은 정장 안치(prothesis), 다른 말로
매장을 앞두고 망자를 눕혀놓는
것이다.

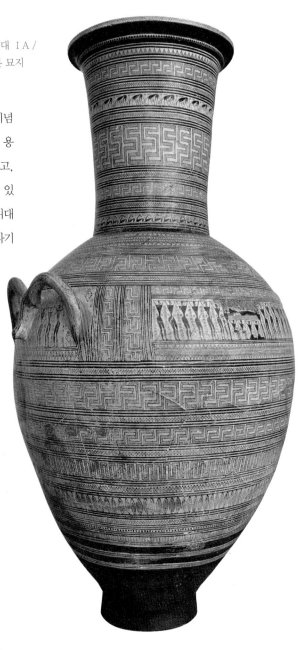

칼라토스

기원전 약 1190년~1050년경

도자기 / 높이 : 14.9㎝ /

직경 : 15.4㎝ / 후기 헬라딕 ⅢC /

출처 : 로도스섬 이알리소스 무덤 12

영국 런던 대영박물관 소장

칼라토스라고 알려진 이 화려한 그릇은 아마도 광주리로부터 영감을 받아 만들어졌을 것이다. 테두리에 작은 모형이 있는 사진의 예시들은 이 시대에 아티카의 이알리소스와 페라티에 알려져 있는데, 이들은 다른 유형의 도자기들과 함께 궁전 체제의 몰락 이후에도 동부 에게해와 내륙 사이에 지속된 해상 무역망의 존재를 입증한다. 그릇 자체는 장례식을 위해 이용되었고 여기서 조상들은 애도의 몸짓을 하고 있는, 애도 중인 여성의 모습을 하고 있다. 두 개는 팔로 가슴을 두드리고, 나머지 하나는 양 손으로 목을 감고 머리카락을 쥐어뜯고 있다. 마지막 조상은 소실되었다.

143

말 조상

기원전 약 800년~700년경

청동 / 높이 : 17.6㎝ / 중기 – 후기 기하학문양시대 /
출처 : 미상

미국 뉴욕 메트로폴리탄 미술관 소장

초기 철기시대에 지역의 신전들은 지역 우두머리들이 눈에 띄
는 고가의 물품들을 봉헌함으로써 자신의 권력과 신실함을 과
시하는 회담 장소로 중요성을 띠었다. 말을 소유했다 함은 그
자체로 지위의 표시였고, 전쟁 및 아테나, 포세이돈과 상징적
연관관계를 가졌으니, 말은 그 시기의 고도로 양식화된 지역
적 조상 전통들을 지배했다. 각각 테라코타와 청동을 재료로
만든 적지 않은 수의 조상이 남부 그리스의 주요 신전에 봉헌
물로 바쳐졌다. 일부는 신전에서 곧장 제조되어 팔렸을 가능
성도 있다.

144

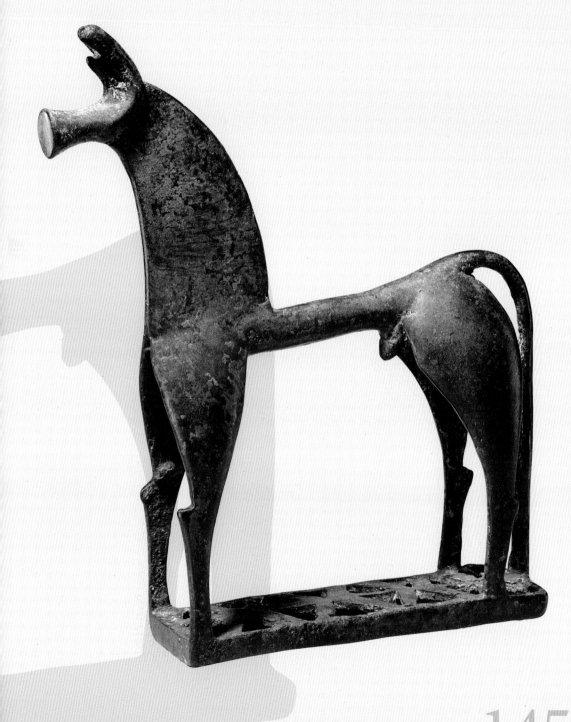

145

세 발 가마솥

기원전 약 900년~800년경

청동 / 높이(손잡이 포함) : 65㎝ / 초기 기하학문양시대 / 출처 : 올림피아 제우스 신전

그리스 올림피아 고고학 박물관 소장

이 세 발 가마솥(tripod cauldron)은 초기 철기시대 봉헌물에서 하나의 큰 범주를 이루는 청동기 모형이다. 이들의 가장 일차적이고 중요한 용도는 요리용 도구였지만, 일리아스에서 세 발 그릇은 파트로클루스의 장례식 경기의 포상으로 등장하며, 살아남은 명문들로 미루어 그들이 다른 유형의 상류층 경기에서 상으로 쓰였음을 명확히 확인할 수 있다. 이 예시는 올림피아에서 살아남은 가장 초기의 것이다. 평범한 크기와 견고한 구조는 원래 의도된 기능을 보여준다. 그러나 시간이 지나면서, 그리고 전시적 목적이 중요해지면서, 이 용기들은 훨씬 커지고 덜 견고해지는 동시에 더 장식적이 되어, 신화의 장면들이나 정교한 주물 부착물들로 꾸며졌다. 초기 철기시대 말, 제 기능을 못하는 용기들은 아마도 신전에서 치러지는 행사를 위한 포도주를 섞는 데 이용되었을지도 모른다. 그러나 기념비적 예시들은 상류층이 경쟁적으로 봉헌하는 상황에서 주로 그 주인의 지위, 금속 및 금속세공에의 접근 능력, 그리고 그 봉헌물을 바치는 대상인 신들과의 특권적 관계에 관한 정보를 전달하기 위해 도안되었다.

⊙ 가장 초기 단계에서, 올림피아의 신전은 우두머리들이 권력을 전시하는 회담 장소라는 뚜렷한 지역적 요구에 봉사했을 가능성이 있다. 이런 개인들과 그 추종자들 사이의 경쟁이 증가하면서, 심지어 더 큰 규모로 공적 전시를 수행할 필요 또한 증가했다.

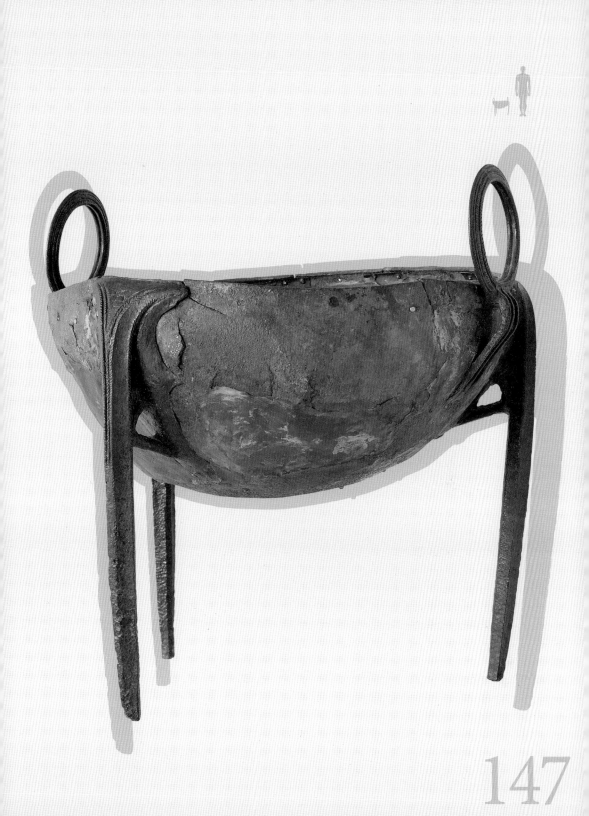

147

받침대가 달린
크라테르

기원전 약 750년~735년경
도자기 / 높이 : 1.1m /
후기 기하학문양시대 I B /
출처 : 미상(아티카라는 설이 있음)
미국 뉴욕 메트로폴리탄 미술관 소장

거대한 암포라가 상류층 아테네 여성의 무덤을 표시하는 용도로 쓰였다면, 거대한 크라테르들은 상류층 아테네 남성을 위해 의뢰되었던 듯 보인다. 이 예시는 오늘날 허시펠드 화가로 알려진 화가의 화실에서 제작된 시리즈 중 하나이다. 이것은 남자의 시신이 들어올린 상여 위에 얹혀 있는 정장 안치를 묘사한다. 수의가 들어올려지고, 슬픔으로 머리카락을 쥐어뜯고 있는 가족을 비롯한 애도자들이 양 옆을 지킨다. 그 아래에는 전차와 보병대의 행렬이 보이는데, 아마도 상류층 초기 철기시대 장례식 때 함께 치러진 경기들을 묘사한 듯하다.

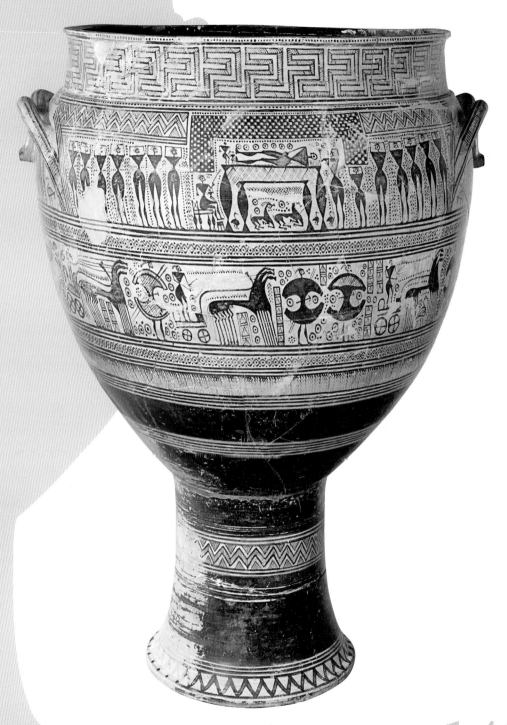

149

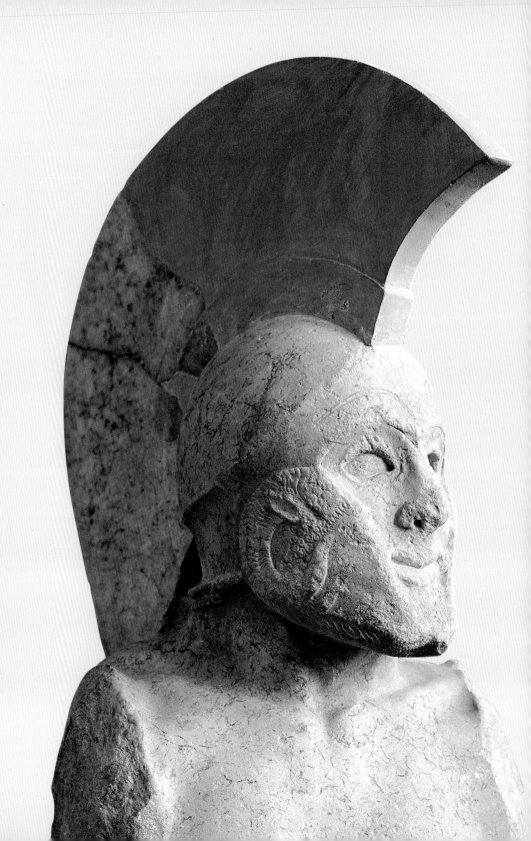

City-State and Citizen

도시국가와
시민들

비록 일부 지역에서는 대안적 정치체제가 그 한참 후까지 끈질기게 버텼지만, 고졸기와 고전기의 가장 큰 특징은 도시국가(폴리스)의 출현이다. 비록 자의식적 역사적 신화 제조, 그리고 이후에는 정치적 수사가 그 창립 전통을 헷갈리게 만들긴 하지만, 이런 도시들은 대체로 방어가 가능한 언덕 또는 아크로폴리스를 중심으로 더 삭은 초기 칠기 정착기들이 병합을 통해 발달했다.

공동체 정체성 의식을 창조하고 초기 중심지들에 사회적, 정치적 안정성을 제공한 법적, 그리고 헌법적 개혁이 그 과정을 동반했다. 돌에 새겨진, 살아남은 가장 초기 법은 동부 크레타의 디레로스(Dreros)의 것인데, 기원전 약 650년경으로 거슬러 올라간다. 그것을 비롯한 초기 법들은 당시부터 이미 민주주의적 관심사들이 존재했으며 고위 공직의 관리 감독 및 정치적 의사 결정에서 시민 집단이 한몫을 담당했음을 입증한다. 그럼에도 많은 도시국가들이 독재를 경험했다. 독재라는 용어는 다만 지배가 비헌법적이라는 뜻일 뿐이었다. 고졸기에 그 딘이의 의미는 현대의 의미보다 훨씬 덜 경멸적이었고, 후대의 문헌이 독재를 비판한다 해도, 일부 독재자들은 대중적 인기를 얻고자 축제와 공공 건축 프로그램들을 후원했고, 일부 도시들은 번영을 누렸다.

151

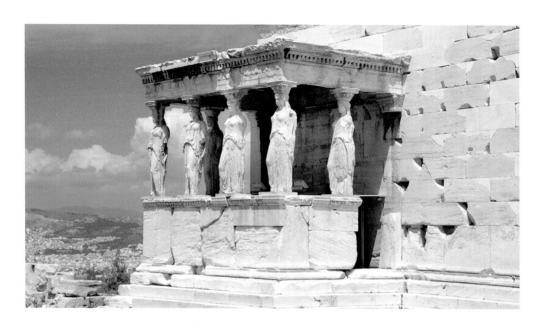

○ 이오니아 에레크테이온은
파르테논을 건축한
페리클레스의 계획하에
아크로폴리스에 세워진 몇몇
건축물 중 하나였다. 가장
놀라운 부분은 남쪽 현관인데,
거기서는 카리아티드 여섯
개가 지지기둥을 대신한다.
카리아티드는 무게를
떠받치는 것이 힘들어 보이지
않도록 콘트라포스토자세
(무게를 한쪽 발에 실어
어깨와 골반이 대각선을
이루게 하는 자세)로
조각되었다.

많은 도시들에서, 기념비적인 공공 건물들의 건축과 도시 공간의 공식화는 정치적 발전을 동반했다. 지역의 신전들과 범 그리스적 신전들 모두 상당한 투자를 받았다. 헤라를 모시는 올림피아의 최초의 기념비적 돌 신전은 기원전 약 600년경 등장했고, 기원전 6세기 초 델포이는 엄청난 건설 공세를 목격했다. 신전 건축의 발전은 또한 올림픽과 더불어 페리오도스(제도화된 축제 회로)를 이룩한 델포이, 네메아와 이스트미아의 새로운 범 그리스적 축제들의 창설과 발을 맞췄다. 회로 바깥의 가장 중요한 축제인 아테네의 대(大) 파나테나이아는 전통적으로 기원전 566년에 창립된 것으로 여겨진다.

고졸기 도시국가 간에 빚어진 갈등은 육지와 해상 교전의 전략(전술) 진보를 낳았고, 이는 고전기 전쟁의 특징이 된다. 무기 및 갑옷에서 일어난 변화들의 결과로 결국 팔랑크스라고 불리는, 밀집 전형을 특성으로 하는 새로운 중장비 병력 유형인 장갑 보병이 등장했다. 그것의 고전기 형태라고 할 만한 것이 기원전 7세기 예술에서 나타나기 하지만, 그 발전 과정은 점진적이었을 가능성이 높다. 장갑 보병은 직업 군인이 아니라 농번기를 피해 싸우고 코라(chora,

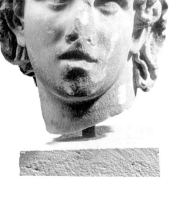

● 필리포스 2세와 알렉산드로스의 왕권 통치는 후기 고전 시대를 규정한다. 이 기원전 초기 3세기 대리석 두상은 펠라 근처 야니차에서 발견된 것으로, 젊은 알렉산드로스를 묘사했다고 여겨진다. 기원전 323년 바빌로니아에서 그가 사망하면서 그 시대는 막을 내렸다.

내륙지역)에 땅을 소유한 시민 농부였다. 도시와 비교하면, 고졸기 – 고전기의 코라에 대해서는 그다지 알려진 바가 없다. 다만 농장 건물들, 흩어진 마을들, 시골 신전들, 묘지들 및 도로망들을 통해 연결된 경계 요새들로 채워진 풍경을 그려볼 법하다.

기원전 6세기에는 그리스에서 주화들이 최초로 주조되어, 경제적 거래 이전에 사용되던 철 찌꺼기들을 비롯한 금속 물체들을 대체했다. 흑회식 도자기 회화 기법이 코린토스에서 처음 등장하고(기원전 약 720년경) 그 이후 아테네에서 세련된(기원전 약 630년경) 도자기가 서술적 예술을 향해 갈 수 있게 되었으며 적회 기법(기원전 약 530년경부터) 덕분에 더욱 상세한 표현이 가능해졌다. 새로운 형태의 발전은 가내 심포지엄(음주 연회)의 공식화와 함께 나아갔다. 파로스의 아르킬로코스, 레스보스의 사포, 스파르타의 알크만과 티르타이오스의 작품들은 시적 산물의 새로운 파도를 알렸다. 기원전 534년 아테네의 제 1차 비극 경연대회를 통해 테스피스는 기원전 5세기의, 위대한 비극 작가들(아이스킬로스, 소포클레스와 에우리피데스)의 등장 및 희극 발달을 위한 토양을 마련했다. 기원전 7세기 중반에는 실물 크기 조상이 등장했고, 초기 5세기부터는 리얼리즘을 향한 움직임이 명확히 드러났다. 새로운 도리아와 이오니아 건축 양식의 기념비적 신전과 건물들에 조소가 등장했다. 고전 벽화들은 서의 예외 없이 소실되었지만 후세의 묘사를 통해 그 형태와, 그들이 얼마나 높이 떠받들어졌는지를 짐작할 수 있다.

정치적으로 기원전 5세기 후기는 아테네와 스파르타 및 양측의 동맹국들 간 벌어진 펠로폰네소스 전쟁(기원전 431년~403년)으로 얼룩졌다. 그러나 이 시기의 종말을 알린, 페르시아의 지지를 등에 업고 이루어진 스파르타의 승리는 비교적 단명했다. 기원선 초기 4세기는 정치적 불안정의 시대였고, 그 불안 정성을 틈타 북부에서는 새로운 경쟁 권력이 떠오르게 되었다. 바로 마케도니아였다.

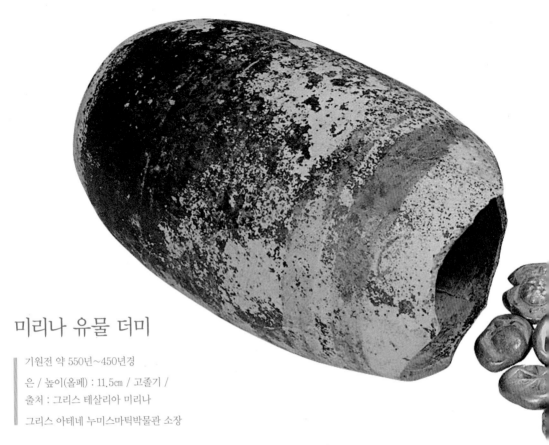

미리나 유물 더미

기원전 약 550년~450년경
은 / 높이(올페) : 11.5㎝ / 고졸기 /
출처 : 그리스 테살리아 미리나
그리스 아테네 누미스마틱박물관 소장

에페소스의 아르테미스 신전 밑에서 출토된 한 주화 유물 더미를 근거로
엘렉트럼(금과 은의 합금) 주화가 만들어진 시기와 장소는 대략 기원전 약
650년 리디아(서부 터키)로 추정된다. 은 주화가 최초로 발행된 것은 그로
부터 약 1세기 후 동방에서였고, 그 직후 아이기나섬에서 가장 초기의
그리스 주화가 발행되었다. 기원전 후기 6세기에 막대한 수의 '거북이들'
(앞면의 도안 때문에 그 이름이 붙었다)이 주조되면서 그 섬은 급속히 주화 생산
의 중심지로 발달했다. 올페(olpe, 포도주 단지)에 담겨 매장된, 149개의 스
타테르로 이루어진 아이기나섬의 이 유물 더미 중에는 초기의 거북이
들도 있고, 그보다 뒤에 발행된 흔한 땅거북을 묘사한 것도 있는데, 이
를 아이기나가 아테네에서 독립하지 못한 것과 연관해 해석하기도 한다.

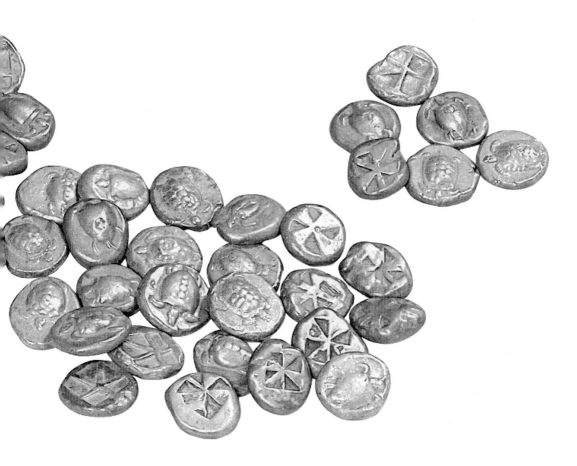

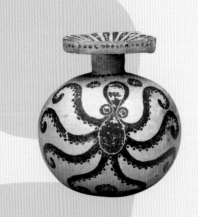

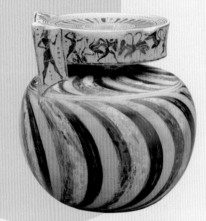

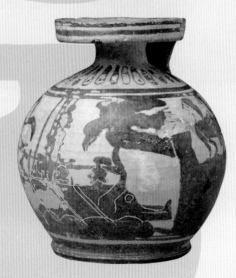

향유병

기원전 약 625년~550년경

도자기 / 문어 향유병 높이 : 6.7㎝ /
네아르코스 향유병 : 7.8㎝, 오디세우스와
사이렌 향유병 : 10.2㎝ / 고졸기 / 출처 : 미상
미국 프린스턴대학교 미술관,
뉴욕시 메트로폴리탄 미술관, 보스턴미술관 소장

테두리가 넓고 주둥이가 좁은 이 향유병(ary-balloi)들은 향유를 담는 용도로 만들어졌다. 코린토스에서 처음 발달했고 이후 대규모로 생산되어, 절묘하게 만들어진 것도 일부 있지만 대부분은 품질이 제각각이다. 장식적 모티프는 여기서 보듯 상당히 다양하게, 사회, 자연과 신화를 바탕으로 하고 있다. 네아르코스 향유병은 겨우 높이 1㎝, 길이 약 13㎝의 테두리 공간에 대략 열여섯 조상들을 그려넣고, 피그미들과 학들 간 전투 장면이 축소판으로 장식되어 있다는 점에서 탁월하다. 사티로스와 트리톤, 그리고 헤르메스와 페르세우스의 묘사로 장식된 손잡이에는 도예가이자 화가였던 네아르코스의 서명이 있다.

아테네
테트라드라크마

기원전 약 450년~406년경

은 / 직경 : 2.5cm / 무게 : 17.2g / 고전기 /

출처 : 미상

영국 런던 대영박물관 소장

아테네 테트라드라크마(흔히 글라우케스 또는 '올빼미'로 알려진)는 넓게 보면 페이시스트라토스 독재의 종말(기원전 약 514년경) 및 아테네 민주주의의 발달과 발을 맞춰 등장했다. 토리코스시 남부에 있는 광산에서 채굴된 은으로 주조된 이 4드라크마 동전은 숙련된 노동자의 나흘치 임금에 맞먹는다. 앞면은 투구 쓴 아테나의 머리로, 뒷면은 올빼미와 올리브(평화와 번영을 의미) 그리고 기우는 달로 장식되어 있다. 아테나는 아테네 시를, 올빼미는 아테나(도시로서)의 지혜를 표상한다. 쉽게 알아볼 수 있는 세글자 명문 'AOE'는 '아테네 사람들'을 뜻하는 AOHNAION의 약자이다.

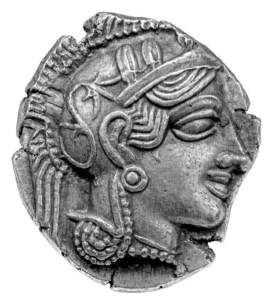

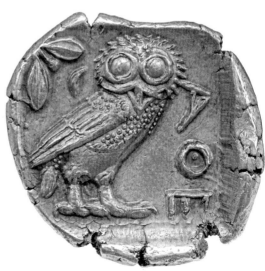

157

봉헌 명판

기원전 약 575년~550년경
테라코 / 높이 : 7.2㎝ /
길이 : 10㎝ / 고졸기 /
출처 : 그리스 코린토스 펜테스쿠피아
프랑스 파리 루브르박물관 소장

코린토스 유적지인 펜테스쿠피아에서 1,000개도 넘는 피나케스(봉헌 명판)가 출토되었다. 구멍이 뚫렸고 시골의 포세이돈 신전이나 그 근처의 나무에 매달렸을 법한 명판들은 공통적으로 신의 이름이 적혀 있어 어떤 신에게 바치는 것인지 알 수 있다. 사진 속 명판 뒷면은 한 오니몬(Onymon)이 구덩이에서 점토를 파내는 장면이고 사진에 실린 앞면에서는 도예가(또는 조수)인 소르디스가 가마의 통풍구를 조절 중이다. 그런 장면들은 불이 잘 붙도록 신이 도와주었으면 하는 바람이 깃든 것일 수도 있다.

비본의 돌

기원전 약 625년~575년경

사암 / 높이 : 33㎝ / 길이 : 68년경 / 고졸기 /

출처 : 그리스 올림피아 펠로피온 남동쪽

그리스 올림피아 고고학 박물관 소장

아래쪽에 손잡이가 조각된 이 돌덩이는 좌우 교대 서법(왼쪽에서 오른쪽으로, 그 후 오른쪽에서 왼쪽으로 줄마다 방향을 번갈아 쓰는 방식)으로 쓰인 명문을 담고 있다. '폴라의 아들 비본이 나를 한 손으로 [자신의] 머리 위로 들어올렸다.' 역도는 올림픽의 공식 행사라기보다는 운동선수를 위한 훈련 방법이었다. 그럼에도 신전에 돌을 바치기까지 한 것을 보면 비본의 무용은 특별한 것으로 여겨졌음이 틀림없다. 그 무게는 대략 143.5kg이다. 동시대에 테라의 셀라다 근처에서 발견된 훨씬 큰 돌(대략 480kg)에도 그와 비슷한 무용 이야기가 나온다. 그 돌에는 이렇게 쓰여 있다. '크리토볼로스의 아들 에우마스타스가 나를 땅에서 들어올렸다.'

159

아크마티다스 추

기원전 약 550년경

돌 / 높이 : 9.2cm / 길이 : 25.5cm /
고졸기 / 출처 : 그리스 올림피아의
제우스 신전

그리스 올림피아 고고학 박물관 소장

고졸기와 고전기의 멀리뛰기가 정확히 어떤 경기였는지에 관해서는 여전히 논란이 있지만, 대략 1.5~2.5kg의 손으로 드는 추(halter)를 사용했던 것을 보면 서서 시작했던 듯하고, 최종 거리는 아마도 몇 차례 뜀의 결과를 종합해 냈던 듯하다. 그 행사는 개인적 경쟁이 아니라 5종 경기의 일부였다. 여기 적힌 명문으로 미루어 보면 이 고삐는 스파르타 올림픽 우승자에게 주어진 봉헌물이었는데, 그는 '흙먼지 없이(akoniti, 부전승으로)'우승했다. '다섯을 흙먼지 없이 이긴 라케다이모니아의 아크마티다스가 [이것을] 바쳤다.'라고 쓰여있다.

161

경계석

기원전 약 500년경

대리석 / 높이 : 1.2m / 원래 노출된 높이 : 0.7m / 고졸기
출처 : 원래 위치인 그리스 아테네 아고라 중앙 주랑

그리스 아테네 고대 아고라박물관 소장

비록 다소 소박하지만, 이 경계석(horos)은 아테네의 도
시, 사회구조 및 정치구조 상의 주요 변화들을 담고 있
다. 그 변화들은 기원전 6세기에서 5세기로의 이행 과
정 중 정치가 클레이스테네스로 인한 것이었다. 아고라
가 새 민주주의의 중심지로 발전하면서, 그 경계들은
공식적으로 규정되었다. 사진의 예시는 거리들이 아고
라와 접하는 지점에 세워진 일련의 경계석들 중 하나인
데, 역방향으로 적힌 명문으로 다음과 같이 쓰여 있다.
'나는 아고라의 경계이다.' 종교적 제재의 뒷받침을 받
아, 이들은 사적 건물이 이 공적 공간을 침해하는 것을
방지하고 범죄자를 비롯한 무리들의 접근을 제한했다.

파나티나이코 암포라

기원전 약 530년경

도자기 / 높이 : 62.2㎝ / 고졸기 /
출처 : 미상

미국 뉴욕 시 메트로폴리탄 미술관 소장

대 파나티나이아 축제(전통적 기원전 약 566년경 창립된)는 올림픽과 마찬가지로 4년에 한 번씩 열렸고 다양한 운동 행사들을 아울렀다. 승리의 상은 아티카산 올리브유였다. 파나티나이아 암포라 하나에 대략 1메트레테(약 37ℓ)가 담겼고, 도보 경주의 승자는 이 그릇을 최고 70개까지 상으로 받았을 것이다. 행사 장면은 뒷면에 묘사되어 있고, 축제의 헌정 대상인 아테나 여신은 앞면에 '아테네가 수여하는 상들 중 하나'라는 명문과 함께 등장한다.

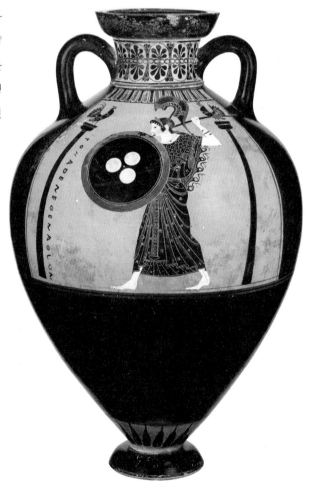

163

164

흑회식 암포라

기원전 약 500년~490년경

도자기 / 높이 : 36.1㎝ / 고졸기-고전기 /
출처 : 미상

미국 보스턴 보스턴미술관 소장

아티카 흑회식 도자기는 흔히 신화나 서사시, 또는 아테네의
사회적, 정치적 또는 문화적 제도로부터 영감을 받은 장면을
묘사했다. 아테네 시민의 당대 관심사를 알려주고 종종 암묵
적인 사회적, 정치적 메시지를 전달하는 장면은 시장성이 대
단히 높았다. 산업, 상업과 좀 더 틀에 박힌 일상적 측면을 묘
사하는 장면은 훨씬 보기 드물었다. 이 후기의 예시는 그런 활
동 중 두 가지를 살펴보게 해주는데, 어쩌면 특별한 의뢰를 받
아 제작되었을 수도 있다. 앞면은 장비를 제대로 갖춘 작업장
에서 여성 고객을 위해 신을 맞추는 구두 수선공을 묘사하는
한편, 뒷면은 대장간에서 모루 위의 물체를 가공하는 한 쌍의
대장장이를 묘사한다.

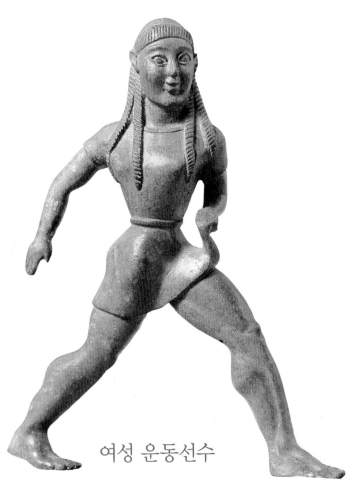

여성 운동선수

기원전 약 550년~540년경

청동 / 높이 : 11.7㎝ / 고졸기 / 출처 : 그리스 에피루스 도도나의 제우스 신전

그리스 아테네 국립 고고학 박물관 소장

여성들은 올림픽 경기에 참가하거나 관람하도록 허락을 받지 못했다. 그러나 결혼하지 않은 여성들은 헤라 여신을 경외하는 별도의 4년 단위 축제의 일환으로 올림픽 경기장에서 열리는 도보 경주에 참가할 수 있었다. 원래 그릇이나 크라테르의 어깻죽지에 붙어 있던 이 조상은 스파르타 출신 참가자를 묘사한다. 스파르타는 도시국가들 중 유일하게 여자들에게 육상 훈련을 독려했던 듯 보이는데, 알려진 바에 따르면 이는 스파르타가 강한 아들들을 얻기 위해서였다. 후대의 출처를 바탕으로 스파르타에서 전쟁을 위한 아들들을 훈련시키는 데 이용된 행사들의 다수가 이러한 프로그램에 포함되었음을 짐작할 수 있다.

작은 이발사 조상

기원전 약 500년~480년경
테라코타 / 높이 : 11.6cm / 고졸기-고전기 /
출처 : 미상(그리스 보이오티아 타나그라라는 설이 있음)
미국 보스턴 보스턴미술관 소장

손으로 만든 이 작은 조상은 음식 준비, 빵 굽기, 요리와 목공을 포함한 다양한 일상적 활동들을 모형으로 만든, 더 큰 보이오티아 군상에 속한다. 남성보다는 여성이 더 흔히 등장하고, 조상들은 다른 이들과 토의 중이거나 아니면 자기 일을 보고 있거나 하는 식으로 늘 뭔가를 하고 있는데, 이는 예술에서는 거의 찾아볼 수 없는 주제를 살펴볼 수 있게 해준다. 이 이발사 조상은 특히 더욱 그러한 것이, 고전기 사회에서 몸 단장과, 남성 사교 공간으로서 이발소가 그토록 중요했음에도 동시대의 도자기에서는 전혀 그들을 표현하지 않은 것처럼 보이기 때문이다.

167

도편

기원전 약 487,6년경

도자기 / 크기 : 다양 / 고전기 /

출처 : 그리스 아테네 아고라

그리스 아테네 고대 아고라박물관 소장

도편 추방제(ostracism)는 지나친 권력이나 독재의 야망을 가진 남성들을 축출함으로써 아테네 민주주의를 지킬 의도로 만들어진 대중 투표제도였다. 투표가 유효하려면 최고 6,000명의 시민이 참여해야 했다. 투표에는 도편(유력한 대상자의 이름이 새겨지거나 도색된 질그릇 조각으로, 종종 비판적인 낙서가 함께 적혔다)이 이용되었다. 추방 기간은 10년이었지만 배척당한 이의 시민권은 그대로 유지했다. 이런 식으로 제거된 최초의 아테네인은 히파르쿠스(기원전488/7년경)였고, 마지막은 아마 히퍼볼루스(기원전 약 416년경)였을 것이다. 그것은 민주주의를 궁극적으로 담보하기 위해 시작되었지만, 나중에 정치적 경쟁자들을 제거할 목적으로 만들어진 사기 투표 때문에 그 가치가 훼손되었다.

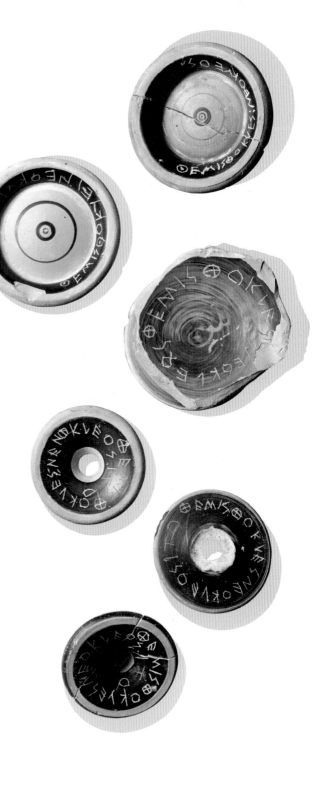

테두리에 레슬링
선수들이 있는 대야

기원전 약 490년경

청동 / 높이 : 28㎝ / 직경 : 72㎝ / 고졸기-고전기 /
출처 : 미상(이탈리아 피케눔 지역이라는 설이 있음)

미국 보스턴 보스턴미술관 소장

레슬링, 권투, 그리고 그 둘이 혼합된 판크라티온은 혈기 왕
성한 젊은 남성들을 위한 무예 수련 역할을 하는 것으로 여겨
졌다. 스파르타를 제외한 도시국가들의 제도화된 군사 훈련에
관해서는 알려진 증거가 거의 없는데, 젊은 병사들은 힘을 연
마하기 위해 이런 행사들에 의존했을지도 모른다. 훈련은 팔
라이스트라(그리스말로 '레슬'이라는 뜻의 '팔레'에서 옴)라는 개방된 시
설에서 이루어졌다. 아마도 라코니아에서 수출된 물품인 이
대야는 한 번의 승리를 위해 상대를 세 번 넘어뜨려야 하는 서
서 하는 레슬링을 묘사한다. 그와 다른 '누워서 하는' 양식은
항복으로 승리가 결정되었다. 무는 것과 로- 블로(벨트 아래를 치
는 것)는 규칙 위반이었지만 손가락 부러뜨리기는 허용되었다.

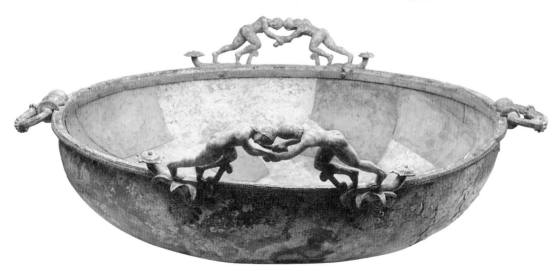

169

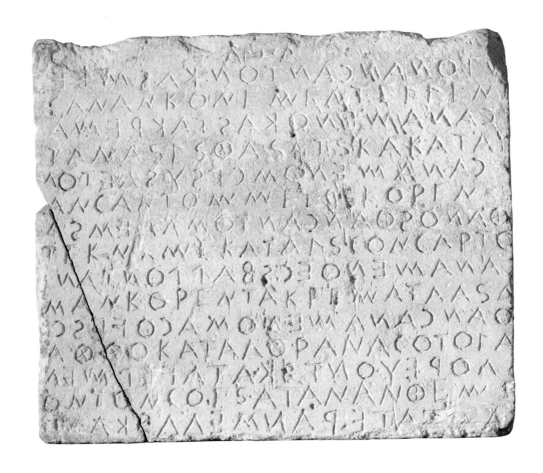

고르틴 법전

기원전 약 450년경 또는 그 이전
대리석 / 높이 : 50cm /
길이 : 60cm / 고전기 /
출처 : 크레타 고르틴 로마 오데이온
프랑스 파리 루브르박물관 소장

고르틴 법전에 새겨진 명문의 일시는 논쟁거리지만, 그 법률들 중 다수는 고졸기에서 유래했을 가능성이 있다. 고졸기는 크레타와 그리스 전역에 주요한 헌법적 개혁이 일어난 시기였다. 좌우 교대서법으로 쓰인 이 문헌은 총 폭이 거의 10m에 높이 2.3m로 소송, 입양, 종교적 예절 같은 다양한 주제에 관한 100가지 이상의 법률을 담고 있는데, 이 파편에서는 상속에 관한 규칙을 볼 수 있다. 처벌은 사형(위증), 그리고 화형(방화)을 포함했는데, 강간의 처벌은 고작 벌금(강간범과 피해자의 지위에 의해 결정되는)이었다. 또한 사회적 계급에 따라 누릴 수 있는 보호 수단들은 다양했다.

클레로테리온(kleroterion)

기원전 약 350년경

대리석 / 높이(보존된 것) : 59㎝ / 폭 : 74㎝ / 고전기 /
출처 : 그리스 아테네 아고라

그리스 아테네 고대 아고라박물관 소장

아테네 사법체제는 민주주의적 과정에서 핵심적 역할을 했고, 클레로테
리온(제비뽑기 기계)은 그 안에서 부패를 막기 위해 도안되었다. 시민 집단
에서 매년 선정되는 배심원 후보들에게는 본인 확인용으로 청동 표가
발행되었다. 재판 날, 이 표들은 클레로테리온에 입력되었다. 크랭크를
돌리면 그 안에 든 미리 공을 채워둔 청동 튜브에서 흰 공이나 검은 공
이 나왔고, 치안 판사가 그것을 바탕으로 후보들에게 배심원을 맡도록
수락하거나 퇴짜를 놓았다. 이 과정의 무작위적 성격은 뇌물 수수를 거
의 불가능에 가깝게 만들었다.

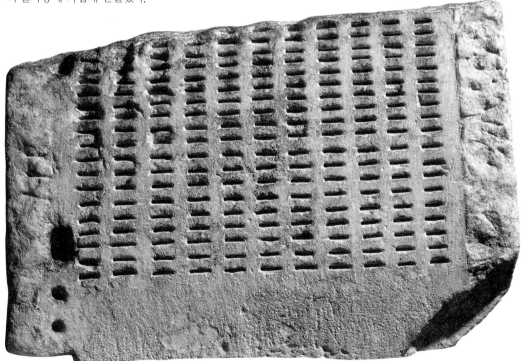

171

원반

기원전 약 600년~500년경

청동 / 직경 : 16.5㎝ / 무게 : 1.2㎏ / 고졸기 /
출처 : 미상(케팔로니아라는 설이 있음)

영국 런던 대영박물관 소장

고졸기의 스포츠 달력은 다양한 지역 행사들 및 올림피아, 이
스트미아, 델포이와 네메아에서 열리는 범그리스적 경기들로
북적거렸다. 이 원반의 출처는 아마도 케팔로니아의 이오니아
섬에서 열린 지역적 경기였을 것이다. 그 후 5종 경기에서 승리
한 선수가 봉헌물로 바친 이 원반은 디오스쿠로이, 카스토르
와 폴리데우케스에 관한, 역순으로 쓰인 명문을
담고 있다. '엑소이다스가 나를 위대한 제
우스의 아들들에게 바쳤으니, 그
는 그 청동으로 고결한 케팔
로니아인들에게 승리했다.'
그 명문은 『일리아스』를
인용한 것인데, 아마
도 엑소이다스가 그
작품을 통해 자신의
업적을 한층 드높이
고자 한 듯하다.

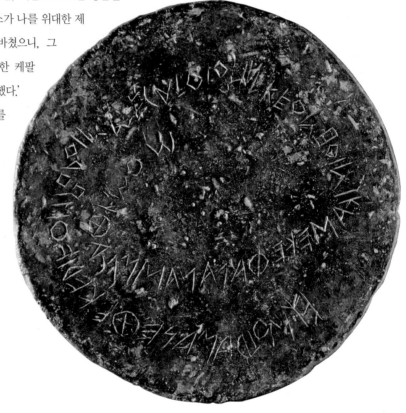

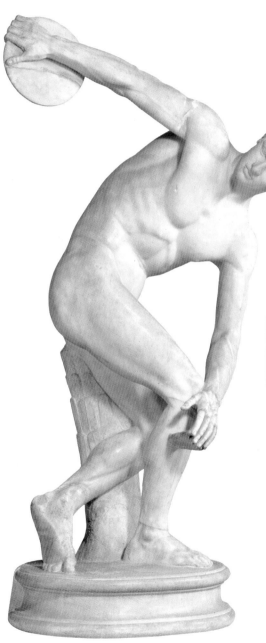

미론의 원반 던지는 사람
(복제본)

서기 약 100년~200년경(원본은 기원전 약 460년~450년경)
대리석(원본은 청동) / 높이 : 1.5m / 로마 시대 /
출처 : 이탈리아 로마 에스킬린 언덕
팔롬바라 빌라 이탈리아 로마 국립 로마박물관 소장

아테네의 미론이 만든 디스코볼로(원반 던지는 사람)는 던
지기의 정점에서 절대적인 가능성의 순간에 멈춰 있는
운동선수를 영원의 존재로 만들었다. 고전기의 조각가
들은 신체, 시간과 공간 사이의 관계를 가지고 실험하
기 시작했고, 미론은 움직임의 조화를 처음 터득한 인
물로 인정받는다. 미론의 전체 작품과 마찬가지로 원본
은 소실되었지만, 고대의 설명을 통해 후대의 복제본을
알아볼 수 있다. 사진의 예시는 대리석의 무게를 지탱
하기 위해 다리에 기둥을 더하긴 했지만 가장 정확한
복제본으로 여겨진다.

173

2방향 암포라

기원전 약 525년~520년경

도자기 / 높이 : 55.5cm / 고졸기 /
출처 : 미상

미국 보스턴 보스턴미술관 소장

고졸기 후기(기원전 약 530년경) 아테네에서 발달한 적회식 도자기
도색 기법은 이전에 가능했던 것보다 훨씬 상세한 표현과 더 자
연스러운 표상을 허용했다. 흑회식 도자기의 인기가 시들고 적
회식의 인기가 높아지면서 서로 반대 면에 양쪽 기법으로 같은
장면을 그려넣는 새로운 유형의 '2방향' 화병이 등장했다. 2방
향 방식은 화병 도색가들이 그 새로운 양식에 관해 느낀 어느
정도의 불확실성을 반영했을 가능성이 매우 높다. 이 화병의 양
면은 동일하게 호메로스의 영웅인 아이아스와 아킬레우스가 보
드게임을 하는 장면을 묘사하지만 서로 다른 화가의 작품으로
여겨지는데, 하나는 안도키데스 화가, 그리고 다른 하나는 리시
피데스 화가이다.

174

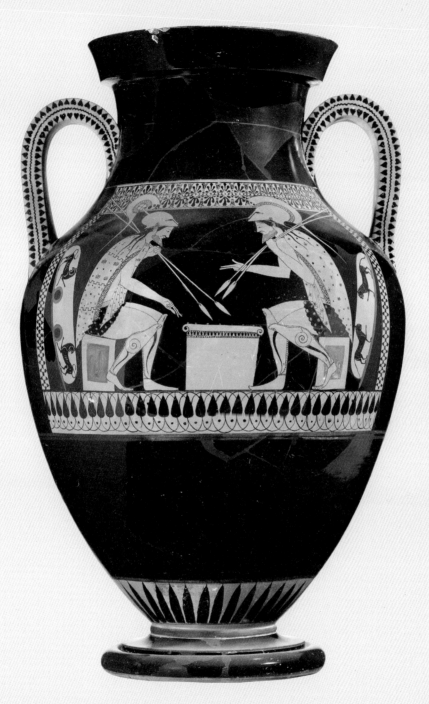

175

적회식 퀼릭스

기원전 약 490년~480년경

도자기 / 높이 : 12.8cm / 직경 : 33.2cm / 고졸기-고전기 / 출처 : 미상

미국 보스턴 보스턴미술관 소장

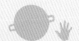

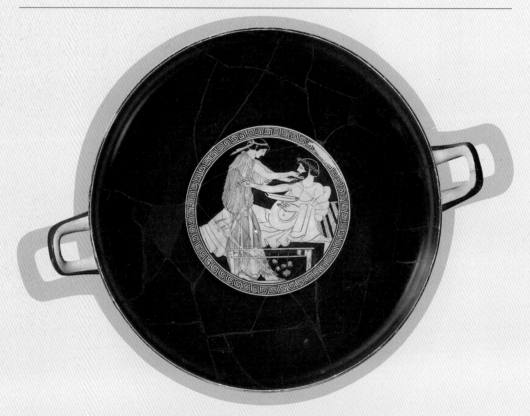

고졸기와 고전기 그리스의 가정에서는 안드론(남자용 방)이 상류층 남성 시민들의 여가 시간을 보내기에 가장 인기 있는 장소였다. 심포지엄(음주 연회) 참여자들은 방 가장자리를 둘러 왼쪽에서 오른쪽으로 놓인 클리네(kline, 소파)에 비스듬히 기대 앉곤 했다. 클리네 하나에 남자 두 명이 기댈 수 있었고, 아

마도 안드론의 표준 크기는 거기 놓을 수 있는 클리네의 수(일곱, 열하나, 혹은 열다섯)에 따라 정해졌을 것이다. 남자들은 플라톤의 향연에 영원히 남은 것처럼, 대화, 노래나 재주를 자랑하는 게임에 참여하곤 했다. 참석이 허락되는 여성들은 오로지 음악가나 무희 아니면 창녀들뿐이었다. 술잔에 그려진 장면

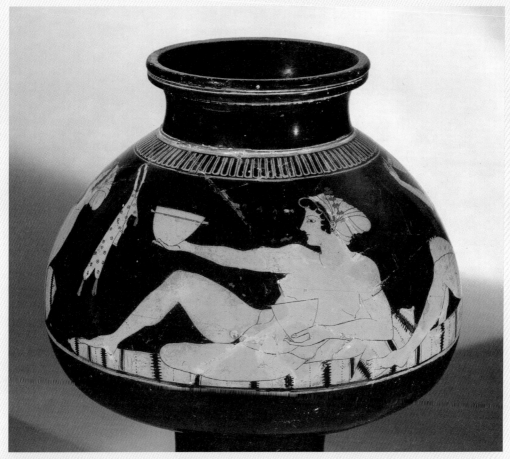

◐ 화가 에우프로니오스가 서명한 이 후기 6세기 적회식 프시크테르(포도주 식히는 그릇)는 벌거벗은 창녀들의 심포지엄을 묘사한다.

들은 으레 여성들과 심포지엄 참가자들 사이의 섹스를 묘사하는데, 이런 것들이 현실을 어디까지 반영하는지는 명확히 알 수 없다. 절차들을 지도하는 것은 참석자들 가운데에서 선택된 심포지엄 주재자로, 포도주와 물을 섞는 책임을 맡았다. 심포지엄에서는 정해놓고 사용하는 그릇들이 있었는데, 각 그릇마다 한 가지 특정한 기능이 있었고 다수는 행사

그 자체의 장면들로 꾸며지곤 했다. 화가 마크론의 작품으로 여겨지는 이퀼릭스(술잔, 앞장)의 내부 원형 그림(tondo)은 비스듬히 앉은 심포지엄 참석자를 묘사하는데, 남자는 자신에게 다가와 턱수염을 잡은 여자에게 거부하는 몸짓을 하고 있다. 외부는 다양하게 짝을 지은 남성과 여성들을 묘사하는데, 일부는 안절부절 못하는 구혼자들로 보인다.

177

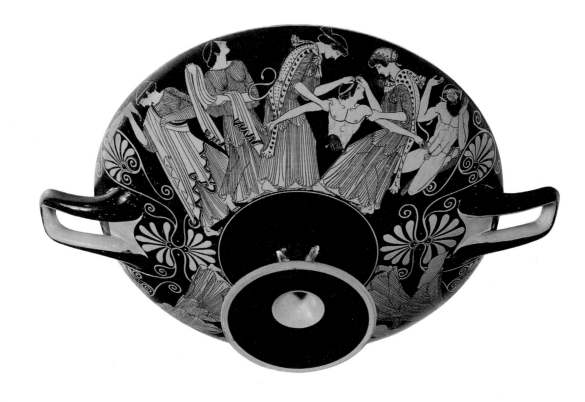

적회식 퀼릭스

기원전 약 480년경

도자기 / 높이 : 12.7cm /
직경 : 27.2cm / 고전기 /
출처 : 미상

미국 포트워스 킴벨미술관 소장

두리스(Douris) 화가의 작품으로 여겨지는 이 퀼릭스(술잔)의 겉면은 디오니소스의 신성을 모독한 죄로, 디오니소스에 의해 광기로 몰린 자신의 어머니와 이모들을 포함한 일군의 여성들에게 갈기갈기 찢기는 신화 속의 테베 왕 펜테우스의 죽음을 묘사한다. 심포지엄용 그릇에서는 디오니소스 심상을 흔히 볼 수 있는데, 펜테우스의 마지막 순간의 다소 피비린내 나는 심상은 즐거움을 주는 것이 목적이었겠지만 한편으로는 묵직한 의미가 숨어 있었을 것이다. 펜테우스는 자신의 자만심에 의한 희생자였기 때문이다. 자만심은 공질서와 새로운 민주적 자유들에 대한 위협으로 심각한 우려 대상이었다.

독재를 금하는 아테네 법

기원전 약 337년~336년경

대리석 / 높이 : 1.6m / 고전기 /
출처 : 그리스 아테네 아고라

그리스 아테네 고대 아고라박물관 소장

기원전 338년, 마케도니아가 아테네, 테베와 코린토스를 포함한 도시국가들에게 얻어낸 승리는 그리스(스파르타를 제외하고)가 마케도니아의 패권에 복종했음을 알렸다. 이듬해에 민주주의의 생존을 우려한 아테네 시민들은 반 민주주의적, 또는 친 마케도니아적 행위를 금하는 법을 통과시켰다. 시민들이 반민주적 행위자들을 죽여도 기소하지 않겠다고 약속하며, 의원들이 민의를 무시하는 것을 예방하는 법이었다. 이것은 의회 입구와 시민 의회의 회담장소에 각각 세워진 그 법의 두 복제본 중 하나이다. 부조는 앉아 있는 인민(Demos)에게 왕관을 씌워주고 있는 민주주의, 데모크라티아의 화신을 묘사한다.

179

아티카–보이오티아 유형 브로치

기원전 약 700년~675년경

청동 / 길이 : 20㎝ / 고졸기 / 출처 : 크레타 이데아 동굴
그리스 아테네 국립 고고학 박물관 소장

커다란 활 모양 브로치는 초기 철기시대 동안 아티카에서 처음
발달한 후 보이오티아에서 더 커지고 더 장식적이 되었다. 사진
의 브로치는 초기 철기 시대 크레타의 가장 중요한 동굴신전 중
하나에서 나온 것으로, 금속공예가 중앙 그리스에서 그 섬으로
옮겨갔음을 보여주는 희귀한 예시이다. 소면판(catchplate)의 위쪽
면은 악토르와 몰리오네의 쌍둥이 아들인 크테아토스와 에우리
토스(일리아스에 언급되며 흔히 샴쌍둥이로 생각되는)와 전투 중인 헤
라클레스를 묘사하고, 뒷면은 선박 위로 자세를 잡
은 궁수 한 쌍을 묘사한다.

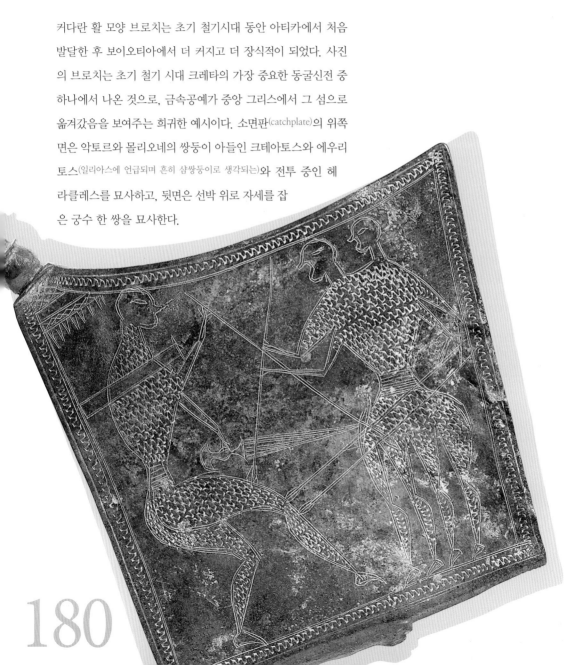

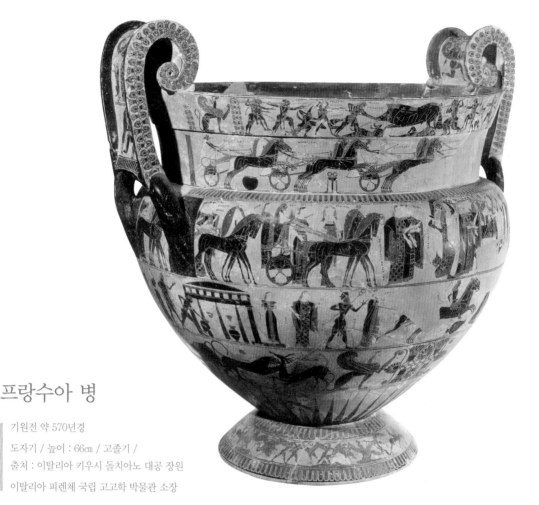

프랑수아 병

기원전 약 570년경

도자기 / 높이 : 66㎝ / 고졸기 /

출처 : 이탈리아 키우시 돌치아노 대공 장원

이탈리아 피렌체 국립 고고학 박물관 소장

프랑수아 병은 아티카 소용돌이꼴 크라테르의 최초 본보기이자 고졸기
흑회식 도자기 채색의 걸작이라는 두 가지 점에서 중요하다. 도예가인
에르고티모스와 화가인 클레이티아스가 각각 서명을 했고, 270가지 형
상과 121편의 명문을 포함하는 신화의 장면들로 장식되어 있으며, 핵심
부에는 아킬레우스의 부모인 펠레우스와 바다요정 테티스의 결혼식 장
면이 있다. 그 장식이 어떤 의도를 담고 있는지를 두고는 논쟁이 있다.
심포지엄용 그릇으로 수출되었는지, 아니면 다른 어떤 방식으로 귀중
품 역할을 했는지는 명확하지 않지만, 이 도자기는 탁월한 작품이다.

푸른수염 페디먼트

기원전 약 560년~540년경

대리석 / 높이 : 0.8m / 폭 : 3.3m / 고졸기 / 출처 : 그리스 아테네 아크로폴리스

그리스 아테네 아크로폴리스박물관 소장

아크로폴리스에 기원전 7세기 신전이 있었다는 증거가 어느 정도 있긴 하지만, 논란 많은 '신전 H'는 유의미한 흔적이 남아 있는 최초의 돌 신전이다. 대 파나테나이아의 재조직과 같은 시기에 건축되었을 가능성이 있는 그 신전은 도시국가의 정체성에 기념비적 신전 건축이 점점 더 큰 중요성을 띠게 된 현실을 반영한다. 푸른수염 페디먼트(pediment, 고대 그리스식 건축에서 건물 입구 위의 삼각형 부분)는 남성 세 명의 몸통이 허리에서 결합해 하나의 구불구불한 몸통을 이루는 모습을 묘사하는데, 각 남성은 근본 원소들을 하나씩 표상한다. 그 생물의 정체는 명확지 않지만, 흔히 괴수 같은 티폰, 또는 헤라클레스의 열 번째 과업의 대상인 게리온과 연관된다.

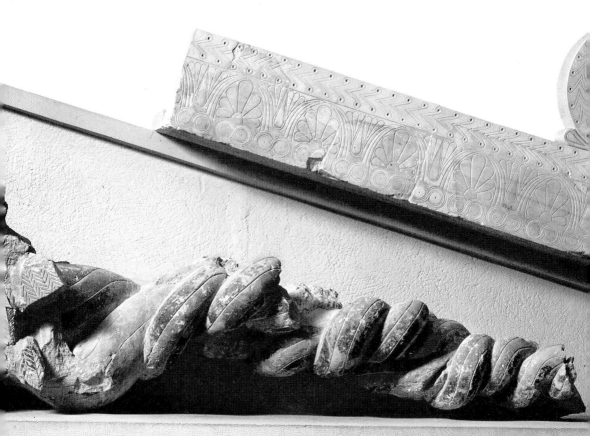

기간토마키아
페디먼트

기원전 약 525년~500년경

대리석 / 높이 : 2m / 고졸기 /

출처 : 그리스 아테네 아크로폴리스

그리스 아테네 아크로폴리스박물관 소장

아르카이오스 나오스(오래된 신전이라는 뜻)는 더 이전의
'신전 H'를 대체했다. 아크로폴리스의 북쪽 벽에
재사용된 다수를 포함해 그 건물의 수많은
파편들이 살아남았다. 동쪽 페디먼트는 기
간토마키아, 즉 신들과 거인들 간 싸움의
장면을 빙 둘러 담고 있다. 아테나 여신
(오른쪽)은 방패(뱀이 테두리에 달린 염소가
죽 망토)에 쓰러진 한 거인을 타고넘어
이제는 소실된 창으로 다른 거인을
치러 가는 모습으로 묘사되었다.
신전은 새로운 민주주의의 증거
였고, 그 장면은 그 도시가 당
시 가장 근래에 겪은 도전들
에서 거둔 승리를 반영했을
수도 있다.

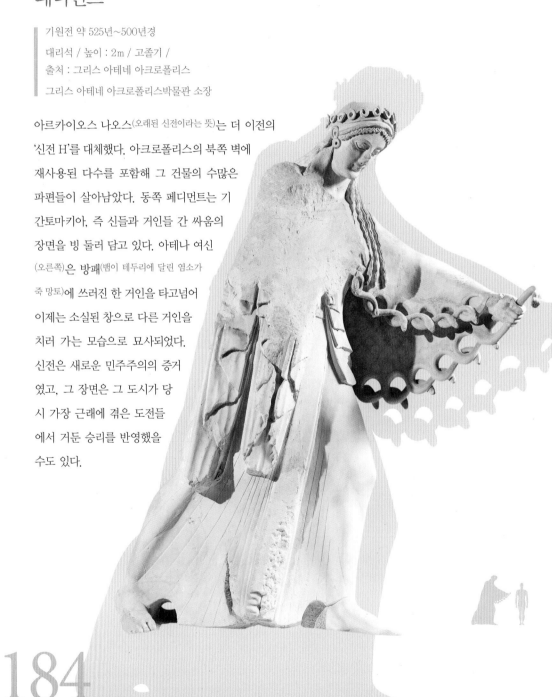

크리티오스의 소년

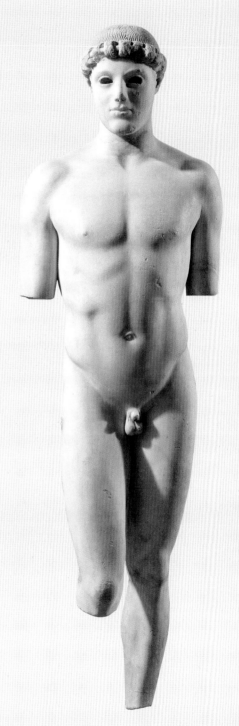

기원전 약 490년~480년경

대리석 / 높이(보존된) : 1.2m / 고전기 /
출처 : 그리스 아테네 아크로폴리스

그리스 아테네 아크로폴리스박물관 소장

고졸기에서 고전기 사이에, 받침대 없이 서 있는 조
상은 인간 해부학과 근육계의 현실주의적 묘사로 가
는 중요한 변화를 겪었다. 크리티오스의 소년은 원래
머리통 없이 발굴되었는데(페르시아의 도끼에 의해 제거되
었다는 설이 있다), 그 발전상을 명확히 보여주는, 가장
최초의 살아남은 조상이다. 그 상은 콘트라포스토(대
비), 즉 무게가 좀 더 현실주의적인, 비대칭적인 방식
으로 한쪽 다리에 실린 자세를 사용한 것으로 유명하
다. 이것은 고전기 남성 조각상들의 흔한 특징이 되
어, 조각가로 하여금 몸의 전반적 움직임(rhythmos)과
에토스(성격)를 탐구하게 해주고, 고전기 남성의 이상
에 기여한 마음의 고요함을 선보이게 된다.

폴리페모스 암포라

기원전 약 675년~650년경
도자기 / 높이 : 1.4m / 고졸기 /
출처 : 그리스 아티카 엘레우시스
그리스 엘레우시스 고고학 박물관 소장

목에 손잡이가 달린 이 암포라는 폴리페모스 도공의 것으로 알려져 있다. 열 살가량의 남자아이의 유골을 담은 항아리로 그 이용 수명을 마쳤으며, 오늘날 알려진 그 시대의 그릇 중 가장 잘 만든 축에 속한다. 목에는 호메로스의 오디세이아에 나오는, 영웅 오디세우스(백색)가 술에 취한 외눈박이 폴리페모스의 눈을 멀게 하는 장면이 묘사되어 있다. 몸통에는, 페르세우스가 고르곤 메두사의 목을 벤 후 메두사의 자매들로부터 벗어나는 장면이 일련의 커다란 형상들을 통해 묘사되어 있다. 양 장면 모두 예술가가 죽음의 비유로, 또는 죽음으로부터의 탈출을 나타내는 비유를 의도적으로 선택했을 수 있다.

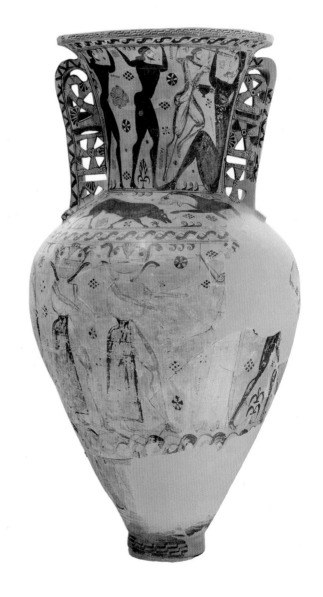

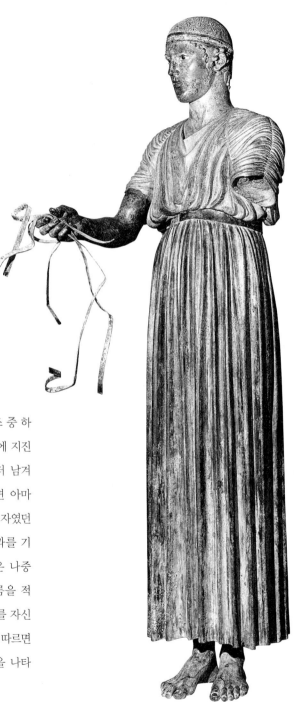

델포이 전차 모는
사람

기원전 약 480년~470년경

청동 / 은(머리띠) / 구리(입술) /
유리와 돌(눈) / 높이 : 1.8m / 고전기 /
출처 : 그리스 델포이 아폴론 신전

그리스 델포이 고고학 박물관 소장

현대에 살아남은 고전기의 가장 중요한 브론즈 중 하나인 '델포이 전차 모는 사람'은 기원전 373년에 지진으로 파괴되어 파묻힌 더 큰 봉헌 전차로부터 남겨진 중요한 요소이다. 밑부분의 명문에 따르면 아마도 그리스 식민지인 겔라와 시라쿠사의 독재자였던 헤론 1세가 피티아 경기에서 자신이 거둔 성과를 기리고자 세운 승리의 기념물인 듯하다. 이것은 나중에 헤론의 후임(이자 형제)인 폴리젤로스의 이름을 적은 명문으로 덮어씌워졌는데, 아마도 그 지위를 자신의 것으로 전용하려 한 듯하다. 최근 분석에 따르면 밑부분과 전차 모는 사람은 다른 두 기념물을 나타낼지도 모른다.

파르테논 마블스

기원전 약 447년~433/2년경

대리석 / 메토프 높이 : 1.2m / 동쪽 페디먼트 상(맨 오른쪽)의 높이 : 1.7m / 고전기 /

출처 : 그리스 아테네 아크로폴리스

영국 런던 대영박물관 소장

파르테논은 금과 상아를 재료로 한 페이디아스의 기념비적 아테나 조상을 수용하기 위해 세워졌다. 살아남은 연보의 설명에 따르면 그 설치 시기는 기원전 약 438년이지만, 페이디아스의 올림피아 제우스 상과 마찬가지로 그 조상은 이제 소실되었다. 그것은, 그 신전 자체의 장식적 구조와 마찬가지로, 아테네 프로파간다의 역작이었다. 외부의 도리아식 프리즈를 구성하는 92장의 메토프(조각패널들)는 모두 신화 속 전투 장면을 묘사했다. 남쪽의 라피테스족 대 켄타우로스(켄타우로마키아), 서쪽의 그리스인 대 아마존인(아마조노마키아), 동쪽의 신들 대 거인들(기간토마키아), 그리고 북쪽의 트로이 함락(일리우페르시스)이다. 모두가 아테네가 비(非) 그리스인

들에게 거둔 승리, 문명이 야만족에게 거둔 승리라는 동일한 주제를 공유한다. 160m 길이의 내부 이오니아식 프리즈는 일반적으로, 음악 및 운동 행사들과 더불어 그 도시의 가장 중요한 축제 역할을 하는, 아크로폴리스로 가는 범아테네 행진의 묘사로 여겨진다. 그 장면이 아테네가 마라톤에서 페르시아 인들에 맞서 승리를 이끌어낸 사건을 암시한다는 설이 제기된 바 있다. 여기 보이는 동쪽의 페디먼트 조상은 올림포스산의 신들이 지켜보는 가운데 아테나가 제우스의 머리에서 태어나는 신화 속 장면을 묘사하고, 서쪽의 것들은 아테나와 포세이돈이 아테네의 수호신 자리를 놓고 벌이는 전투를 묘사한다.

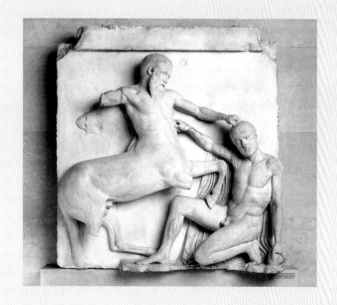

◎ 이 메토프(남쪽 메토프 30)는 켄타우로마키아,
라피테스족과 켄타우로스가 라피테스의
왕 피리토우스의 결혼 축연에서 벌인 전투를
바탕으로 한다. 그리고 몸을 웅크린 채 찌르는
자세를 취한 라피테스가 켄타우로스에게
짓밟히는 장면을 묘사한다.

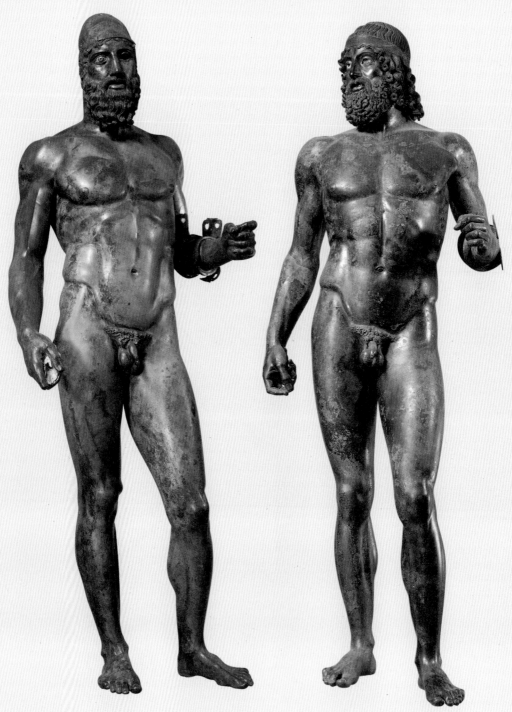

190

리아체 전사들

기원전 약 460년~450년경
청동 / 방해석(눈) / 은(치아) / 구리(유두와 입술) /
높이 조상 A : 2m / 조상 B : 2m / 고전기 /
출처 : 이탈리아 레조디칼라브리아 리아스 마리나 바다
이날리아 레조디칼라브리아 국립 고고학 박물관 소장

리아체 전사들은 간접적 납형법이라고 알려진 복잡한 기법을 이용해 부분별로 주형되었다. 이탈리아로 이동하던 이송선이 난파되면서 소실된 이것들은 아마도 어느 그리스 신전에 세워진 승리 기념물의 일부였을 텐데, 그 정체는 아직 논쟁거리로 남아 있다. 조상 A(왼쪽)의 인체비례와 모델링은 어떤 영웅을 묘사했음을 짐작게 하고, 머리 뒤편으로 기운 코린토스투구를 쓴 모습으로 복원된 조상 B(맨 왼쪽)는 스트라테고스(장군)로 해석되었다. 일부 학자들은 조각가 페이디아스기 마리톤 승리를 기념하고자 델포이에 세운 13 브론즈상의 기념비와의 연관 가능성을 제시하기도 했지만 아직 입증되지는 않았다.

상아 두상들

기원전 약 340년~330년경

상아 / '필리포스' 높이 : 3.2cm /
'알렉산드로스' 높이 : 3.4cm / 고전기 /
출처 : 그리스 이마티아, 베르기나 무덤 2호
그리스 베르기나 아이가이 왕릉박물관 소장

정교한 나무 클리네(소파)가 필리포스 왕을 무덤까지
동반했다. 앞면과 다리에는 상아, 유리와 금으로 된
부조들이 있고 그 나머지는 금박 – 부조와 도료로 덮
여 있다. 아프로디테, 디오니소스, 에로스와 실레노
스를 포함한 신들의 회합이 위쪽 가로대를 장식했다.
그 밑에는 말에 타거나 서 있는, 적어도 14개의 개별
적 조상들을 포함한 사냥 장면이 있었다. 여기 보이
는 두개의 두상은 후자에서 나온 것이다. 원래 밝게
도색되어 있었고, 필리포스 2세(좌측)와 알렉산드로스
대왕(우측)으로 여겨진다.

페이디아스의 컵

기원전 약 430년~410년경

도자기 / 높이 : 7.7cm / 고전기 /
출처 : 그리스 올림피아 제우스 신전
그리스 올림피아 고고학 박물관 소장

당대에 조각가들 중 발군으로 명성을 떨친 아테네의 페이디아스는 오늘
날 그리스 예술사에서 높은 지위를 차지한다. 페이디아스의 포트폴리오
는 광범위하지만 그중에서도 특히 기원전 약 430년경 올림피아의 제우
스 신전을 위해 제작한, 왕좌에 앉은 거대한 제우스 상은 고대 세계의 일
곱 경이 중 하나로 꼽힐 정도이다. 신전 서쪽에 위치한 작업장이 페이디
아스가 제우스를 창조한 곳으로 여겨진다. 발굴 결과 연장, 거푸집들과
원료들에 더해 흑 – 유약이 발리고 밑둥에 다음과 같이 휘갈겨 쓴 이 작
은 컵이 함께 나왔다. '페이디오 에이미', 즉 '내 주인은 페이디아스이다.'

크세노판토스의 레키토스(향유병)

기원전 약 400년~380년경

도자기 / 높이 : 38.5cm / 고전기 /
출처 : 크리미아 케르치(고대 판티카파이온)
러시아 상트페테르부르크

국립 에르미타시미술관 소장

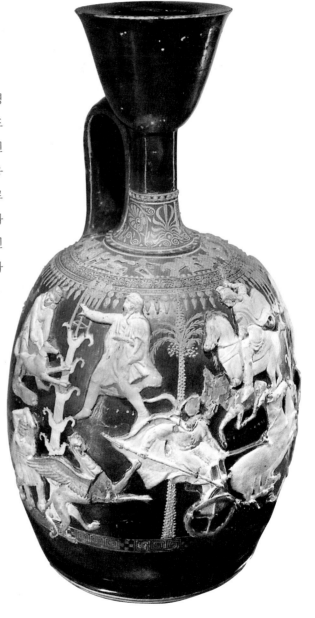

이 탁월한 레키토스(향유병)는 제조된 향유병 중 가장 클 뿐더러 아마도 가장 복잡하기도 할 텐데, 흑회식 기법, 거푸집으로 만들어진 부조, 그리고 백색 유약, 도색과 금박이 사용되었다. 이 보기 드문 조합은 그리스와 페르시아 요소들의 독특한 혼합, 그리고 신화와 현실 양측에서 온 모티프의 병치로 이루어진다. 몸체에는 페르시아 인들이 멧돼지, 수사슴 그리고 그리핀을 사냥하는 장면이 묘사되어 있다. 위치는 상춘국이라는 신화 속 땅이라는 설이 있는데, 전체 작품은 페르시아의 교만과 영토 야욕에 대한 그리스의 반응으로 해석된다. '아테네 사람 크세노판토스가 이것을 만들었다.'라고 서명이 되어 있다.

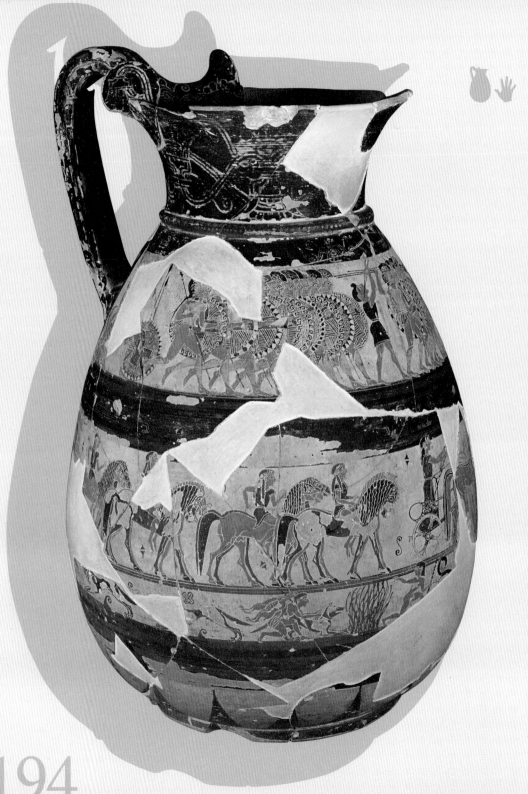

194

치기 항아리

기원전 약 650년~640년경

도자기 / 높이 : 26㎝ / 고졸기 / 출처 : 에트루리아(이탈리아) 베이, 몬테 아구초의 고분

이탈리아 로마 빌라 줄리아 국립 에트루리아박물관 소장

고대 예술의 걸작인 이 탁월한 올페(포도주 항아리)는 아마도 중무장 보병 밀집대형이 예술작품에 등장한 최초의 예시일 것이다. 중무장 보병은 전문 병사가 아니라 농번기를 피해 싸운 시민 농부들이었고, 그 이름은 그들이 들고 다닌 장비(ta hopla)에서 나왔다. 방패인 아스피스(종종 호플론이라고 잘못 불렸다)에서 나왔다는 설은 오류이다. 고졸기에는 아무런 표준 장비 일습이 없었다. 그 대신, 다양한 무기와 장갑의 요소들이 더 가볍거나 무거운 방식으로 조합되었다. 더 이전의 고졸기 밀집대형은 아마도 꽤 느슨한 배치였을 테고, 스파르타 시인 티르타이오스는 고졸기의 전투에 대한 다소 피비린내 나는 설명을 제공하는데, 기동성과, 혼합된 병력 유형들이 사용되었음을 짐작할 수 있다.

고전기 무렵, 밀집대형은 더 세밀하게 짜인 진형으로 진화하였으니, 찌르는 창은 1차적 무기였고 오른쪽 옆구리를 보호하기 위해 방패를 휴대했다. 중무장 보병 교전이라는 사상은 도시국가 사회에서 중요한 역할을 했는데, 그것이 현실에서 어떻게 작용했는지(두 밀집대형이 서로 맞닥뜨리면 벌어진다고 하는 오티스모스, 다른 말로 '밀기'의 실제를 포함해) 그리고 그것이 어떤 사회적 정치적 함의를 지녔는지는 논쟁거리로 남아 있다.

❂ 후대의 문헌에 따르면 트럼펫 소리가 밀집대형의 전진을 알렸고, 병사들은 보조를 맞추고 진형을 유지하기 위해 찬가나 승전가를 불렀다고 한다. 스파르타인들은 같은 목적으로 여기 보이는 플루트 연주자들을 이용했다고 전한다.

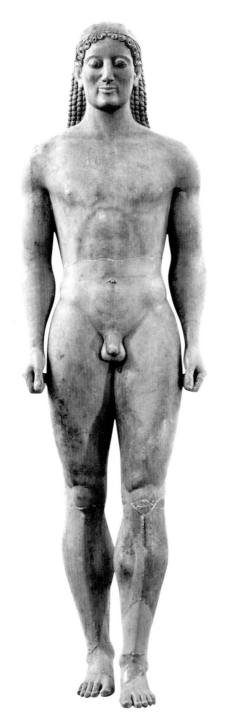

크로이소스의 쿠로스 상

기원전 약 530년경
대리석 / 높이 : 1.9m / 고졸기 /
출처 : 그리스 아티카 아나비소스
그리스 아테네 국립 고고학 박물관 소장

이 실물 크기 쿠로스(젊은이)는 크로이소스라는 이름의 아테네 중무장 보병의 무덤 위에 표지로 세워졌다. 쿠로스는 어떤 한 개인을 묘사하는 것이 아니라 아레테(종종 '미덕'으로 번역되는 복잡한 개념)와 칼로카가티아(육체적, 도덕적인 탁월함)의 귀족적 이상을 체현하고 젊음을 숭앙하는 것이 목적이었다. 여성상인 코레와 마찬가지로, 이들은 비록 여기서 보듯 자세는 뻣뻣하고 표준화되어 있지만 조소에서 현실주의로 가는 중요한 한 발짝을 나타낸다. 똑바로 서서 앞을 보고 있으며 팔은 살짝 구부려 주먹을 쥐고 왼 다리를 앞으로 내밀었다. 밑부분에는 행인들에게 권하는 다음과 같은 명문이 새겨져 있다. '난폭한 아레스가 짓밟은, 앞줄에서 싸우다 죽은 크로이소스를 위한 기념비 앞에 멈춰서 애도하라.'

밀티아데스의 투구

기원전 약 490년경

브론즈 / 높이(최대) : 28㎝ / 고졸기 - 고전기 /
출처 : 그리스 올림피아산 제우스 신전

그리스 올림피아 고고학 박물관 소장

보통 한 덩어리로 주물되는 코린토스 투구는 시각과 청각에 약간의 지장
을 감수하고 머리를 완전히 감싸 보호했다. 그 결과로 고졸기에서 고전기
초기까지 줄곧 가장 인기 있는 유형이었고, 중무장 보병 교전의 등장과 밀
접한 관계가 있다. 무기와 장갑은 그리스 내륙의 범그리스적 신전 내에서
흔한 봉헌물이었는데, 전리품인 경우가 많았다. 투구에 새겨진 탁월한 명
문에 따르면 이것은 밀티아데스가 제우스에게 바치는 봉헌물인데, 밀티아
데스는 아마도 기원전 490년 마라톤 전투에서 그리스가 페르시아에 맞서
승리를 거두는 데 공을 세운 아테네 장군일 것이다.

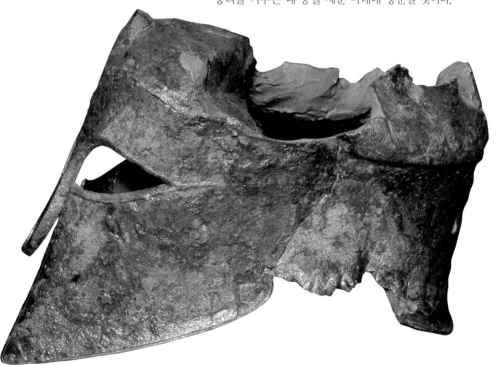

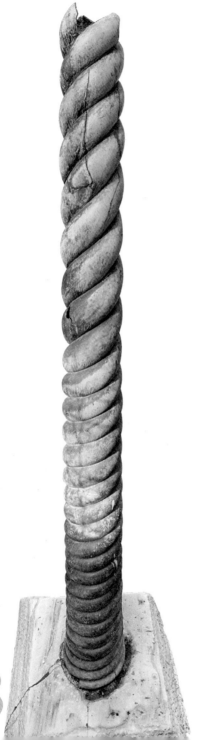

뱀 기둥

기원전 약 479년경

브론즈 / 기둥 높이 : 5.4m / 고전기 /
출처 : 그리스 델포이 아폴론 신전

터키 이스탄불 경기장(기둥), 이스탄불 고고학
박물관(머리) 소장

뱀 기둥은 플라타이아 전투(기원전 479년)에 참
전했던 그리스 병사들이 2차 페르시아전을 끝
낸 그리스의 승리를 기념하고자 델포이에 세
운 것이다. 의도적으로 전투의 전리품을 재료
로 이용해 만들고 거기서 싸운 31개 도시국
가들의 이름을 새긴 이 기둥은 원래 높이가
9m로 세 마리의 서로 엉킨 뱀의 형태를 취했
는데, 뱀의 머리통 위에는 기념비적 세 발 금
그릇이 얹혀 있었다. 그릇은 기원전 4세기에
도난당했지만 기둥은 살아남아 서기 4세기에
콘스탄티누스 황제에 의해 콘스탄티노플로 옮
겨져 고대 경기장의 스피나(척추)에 세워졌다.

198

르노르망 부조

기원전 약 410년경

대리석 / 높이 : 39㎝ /
폭 : 52㎝ / 고전기 /
출처 : 그리스 아테네 아크로 폴리스

그리스 아테네 아크로폴리스
박물관 소장

기원전 6세기 내내 아테네에서 노가 3단으로 된 것이 특징이라서 삼단노선(Trireme)으로 불리는 배가 발달한 것은 해상 교전의 혁신을 이룩했고 고전기 지중해에서 아테네의 우월성을 못박았다. 그 정점에서, 아테네 해군은 약 400대의 선박으로 구성되었는데, 피레아스 항구의 발굴 결과 그 함대가 겨울을 난 헛간들이 발견되었다. 난파선은 전혀 발견되지 않은 탓에, 그 건조를 이해하는 데는 동시대의 문헌과 예술적 묘사들이 핵심 역할을 한다. 이 작은, 얕은 부조는 노 아래에 있는 삼단노선의 우측 중앙부를 묘사하는데, 아마도 배는 아테네의 기함으로, 그 이름을 딴 영웅이 타고 있는 파랄로스일 것이다.

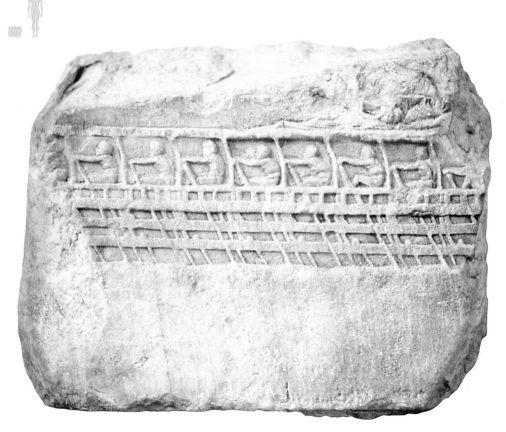

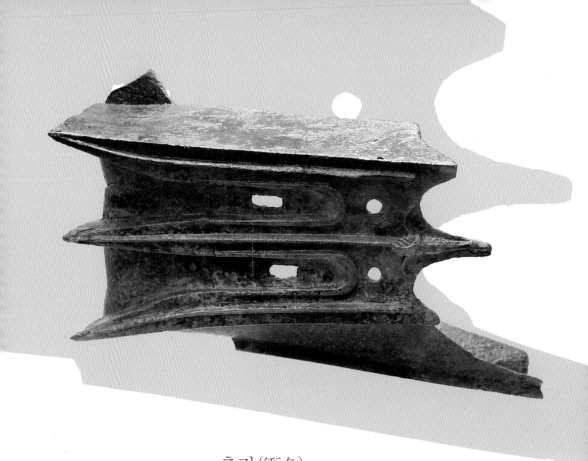

충각(衝角)

기원전 약 490년~323년경

브론즈 / 길이 : 80㎝ / 고전기 /

출처 : 미상(그리스 에우보이아 아르테미시온이라는 설이 있음)

그리스 아테네 피레아스 고고학 박물관 소장

이 뱃머리에 올려진 충각은 삼단 노선의 1차 공격 무기였다. 적선 선체 중앙의 약한 지점이나, 적어도 적 전선을 통과하느라 부서진 선미를 부수기 위해 도안되었다. 아마 상당한 위험이 있었을 테지만, 충각은 노 받침대를 망가뜨리는 역할도 했을 것이다. 살아남은 충각의 예시는 현재까지 알려진 한 매우 드물다. 피레아스 해군 물품 목록(201쪽 참고)에 따르면 퇴역한 선박의 충각은 적에게 나포되거나 소실되지 않았을 경우 다른 선박에 재활용되었다고 한다. 손상된 것들은 고철로 팔았다.

대리석 눈

기원전 약 500~400년경

대리석 / 높이 : 24㎝ / 길이 : 53㎝ / 고졸기 – 고전기 /
출처 : 그리스 피레아스 제아 항구

그리스 아테네 피레아스 고고학 박물관 소장

이 옵탈모스(눈)는 예전에 아테네의 한 삼단 노선의 뱃머리를
장식했던 한 쌍 중 하나이다. 제아 항구의 선박 창고 또는 그와
관련된 무기고 안에 저장된 공급품 중 하나였을 가능성이 있
다. 옵탈모스는 기원전 4세기의 일련의 석주들에 새겨진, 집합
적으로 피레아스 해군 물품 목록으로 불리는 해군 장비 목록
에 포함된다. 명명된 배들('바람을 사랑하는', '불멸의')과 그들의 상
태도 적혀 있었는데, 그중에는 이런 눈들이 깨지거나 사라졌
다고 기록된 것들도 있었다. 사진의 예시에는 눈꺼풀과 조각된
눈물 구멍이 있고 홍채가 채색되었던 흔적 또한 보인다. 옵탈
모스는 삼단 노선을 돌격하는 동물로 보는 개념에서 태어났지
만, 배를 악령으로부터 보호하기 위한 것으로도 여겨져 왔다.

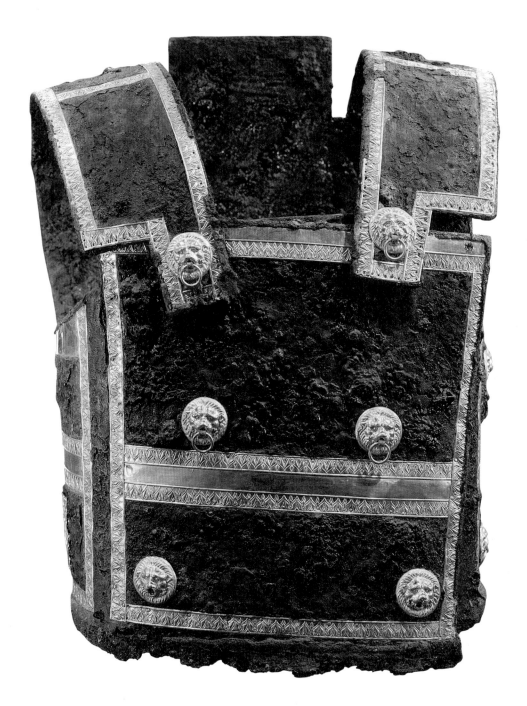

202

동체 갑옷

기원전 약 400년~336년경

철과 금 / 크기 : 미상 / 고전기 /
출처 : 그리스 이마티아 베르기나 무덤 Ⅱ
그리스 베르기나 아이가이 왕릉박물관 소장

이 철 동체 갑옷은 해당 유형 중 가장 오래된
것으로, 필리포스 2세를 무덤까지 동반한 의
례용 일습의 일부였다. 가죽을 두르고 레스
보스의 키마티온이 새겨진 금띠로 가장자리
를 장식한 경첩 달린 판들로 이루어졌다. 여
덟 마리 금사자 머리가 흉갑과 왼쪽을 장식했
다. 금고리에 꿰인 가죽 줄이 판들을 제자리
에 잡아주었다. 오른편의 금 패널은 아테나
를 묘사했고, 종려잎 모티프들이 있는 다른
패널들은 지금은 소실된 가죽 치마(pteruges)
를 장식했다. 폼페이에서 발굴된 알렉산드로
스 모자이크(253쪽 참고)에서 필리포스의 아들
인 알렉산드로스가 이와 비슷한 동체갑옷을
입고 등장한다.

살촉

기원전 약 350년경

브론즈 / 길이 : 6.8㎝ / 고전기 / 출처 : 미상
(그리스 할키디키현 올린투스라는 설이 있음)
미국 케임브리지 하버드미술관 아서 M.
새클러박물관 소장

필리포스 2세는 기원전 348년경 올린투스로
행군했다. 올린투스는 포위 끝에 결국 함락당
했고, 전쟁 비용을 갚기 위해 시민들이 노예
로 팔려갔다고 전한다. 이 살촉에는 역방향으
로 '필리포스의 것'이라는 명문이 주물로 새겨
져 있다. 일반적 살촉보다 훨씬 큰 것으로 미
루어보아 대포에 쓰였을지도 모른다. 탄환에
명문을 새기는 관습은 마케도니아 투석기에
사용된 납탄환에서도 볼 수 있는데, 그 탄환
에는 흔히 적에게 보내는 '잡아봐!' 같은 냉소
적인 메시지가 적혀 있었다.

덱실레오스 묘비

기원전 약 394년경
대리석 / 높이 : 1.9m / 고전기 /
출처 : 그리스 아테네 케라메이코스 묘지
그리스 아테네 케라메이코스박물관 소장

스파르타와 아테네가 이끄는 연합 간 벌어진 코린토스 전쟁에서 전사한 덱실레오스는 아테네의 기념비 두 곳에 이름을 남겼다. 그 첫째는 '코린토스에서 쓰러진' 사상자 명단이고 둘째는 네메아 강과 코로네이아의 전투에서 목숨을 잃은 이들을 기리기 위해 히페이스(기병)가 세운 기념비이다. 그러나 망자의 유족이 비용을 대서 세운 또 다른 기념비가 있으니, 그것은 덱실레오스를 개인이자 영웅으로 묘사하는 의총(cenotaph)이다. 그것은 일반적으로 파르테논 같은 국가적 기념비에 이용되는 심상을 차용했다. 묘비에는 다음과 같은 명문이 쓰여 있다. '토리코스의 리사니아스의 아들인 덱실레오스. 테이산드로스의 집정관에게 태어나 (기원전 414/3년) 코린토스의 에우불리데스에서 다섯 기병중 하나로 세상을 떠나다'(기원전 394/3년).

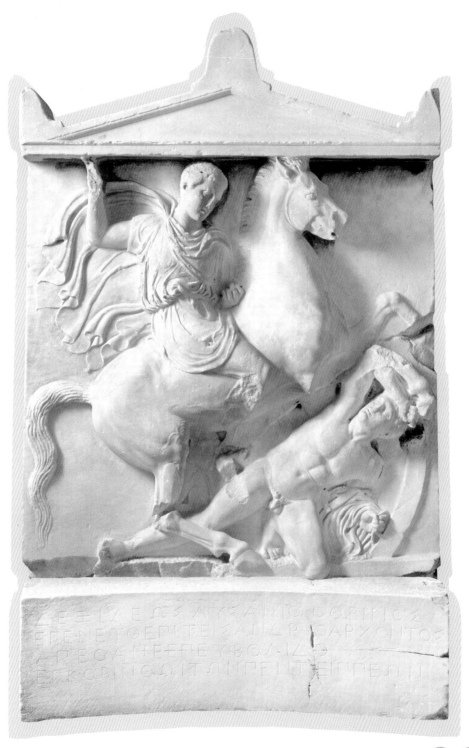

ΔΕΞΙΛΕΩΣΛΥΣΑΝΙΟΘΟΡΙΚΙΟΣ
ΕΓΕΝΕΤΟΕΠΙΤΕΙΣΑΝΔΡΟ ΔΑΡΧΟΝΤΟΣ
ΑΠΘΟΑΝΕΕΠΕΥΒΟΛΙΔΟ
ΕΓΚΟΡΙΝΘΟΙΤΑΠΕΝΤΕΙΠΠΕΙ

205

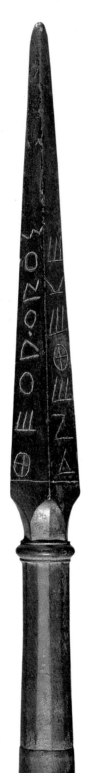

창끝

기원전 약 500년~400년경

브론즈 / 길이 : 28.7㎝ / 고졸기 − 고전기 /
출처 : 미상(그리스 올림피아 제우스 신전이라는 설이 있음)
영국 런던 대영박물관 소장

도리(dory, 창)는 중무장 보병(hoplite)의 1차적 무기였다. 대략 2.7m 길이의 창은 흔하게 주형되었고 4면으로 된 검파두식과 함께 공급되었는데, 사우로터(직역하면 '도마뱀 살해자')라고 불리던 그것은 창의 균형을 잡아주고 창자루 끝이 쪼개지지 않도록 막아주었다. 또한 창을 지지대 없이도 세워 놓고 창끝이 깨진 상황에서도 예비 무기로 쓸 수 있게 해주었을 것이다. 예술과 문학에서 흔히 쓰러진 적에게 치명적 일격을 가하는 데 이용된다고 쓰였다. 사진의 명문을 통해 봉헌물임을 알 수 있다. '테오도로스가 나를 [제우스] 왕에게 바쳤다.'

사망자 명단

기원전 약 500년~400년경

대리석 / 높이 : 24.1㎝ / 고졸기 – 고전기 /

출처 : 그리스 아테네 아고라

그리스 아테네 고대 아고라박물관 소장

기원전 5세기 아테네의 전사자(노예와 외국인 포함)는 화장과 단체 매장을 마친 후 국립묘지에 묘비를 세우고 전시에 매년 기념 연설을 시행함으로써 기념하였다. 사자를 전장에서 화장해 묻는 것이 더 흔한 관습이었음을 감안하면 아테네가 자신의 아들들을 이런 식으로 대우한 것은 매우 드문 일이었다. 이 의도적인 소박함을 보여주는 사망자 명단은 도시국가를 위해 싸우다 죽은 이들의 집단적, 민주적 정체성을 강화하기 위해 만들어졌다. 죽은 시민들은 부족에 따라 분류되었고, 이름(비록 부계 쪽 이름은 생략되었지만)과 출신지가 기록되었으며 군사적 계급은 드물게 기록되었다.

207

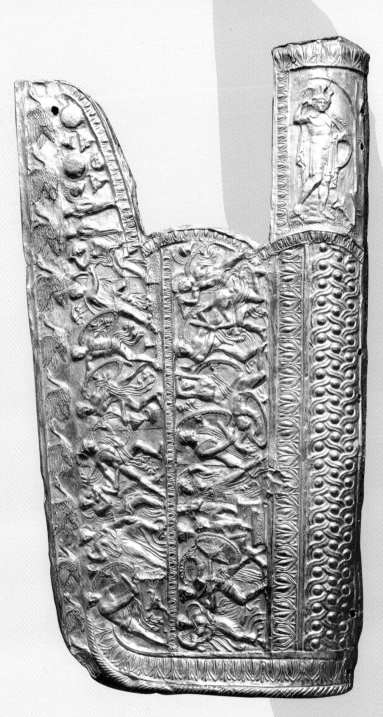

208

고리토스

기원전 400년~336년
은과 금 / 높이(최대) : 46.5㎝ / 폭(최대) : 25.5㎝ / 고전기 /
출처 : 그리스 이마티아 베르기나 고분 2호
그리스 베르기나 아이가이 왕릉박물관 소장

이 은 – 금박 고리토스(활과 화살을 넣는 통)는 사정거리가 세 종류
인 화살 74자루의 완전한 한 세트를 담은 채로 처음 발견되었
다. 유라시아 스텝지대의 스키타이 족이 사용한 유형인데, 스
키타이족은 고대에 리커브보우(양궁의 한 종류)를 잘 다루기로 이
름 높았다. 르푸세 기법의 서사적 장식은 도시의 함락을 묘사
한다. 시민들이 몸을 피하기 위해 몰려간 도시 성전들을 공격
자들이 유린하는 장면이 보인다. 여성들이 아기를 팔에 안고
도망치는 와중에 방어자들은 맹습에 맞서려 하지만 별 소용
이 없다. 이 고리토스와 함께 묻힌 여성이 누구였는가를 놓고
많은 논란이 벌어졌는데, 어쩌면 필리포스 2세의 여섯째 아내,
게테–스키타이 족의 공주였던 메다였을 수도 있다.

스파르타 방패

기원전 약 425년경

브론즈 / 직경 : 97㎝ / 고전기 /
출처 : 그리스 아테네 아고라

그리스 아테네 고대 아고라
박물관 소장

파우사니아스에 따르면 아테네 아고라의 채색된 주랑(stoa poikile)은 고
전기에 가장 유명했던 화가 몇 명이 공동으로 그려낸 아테네군의 승리
장면들로 장식되었으니, 폴리그노토스의 트로이 약탈, 미콘의 아마조노
마키아, 파나이노스의 유명한 마라톤 전투, 그리고 누구 것인지 알 수
없는 오이노에아 전투가 그것들이었다. 주랑에는 아테네의 전리품도 있
었다. 이 방패도 파우사니아스가 기록한 물품들 중 하나인데, 구멍 뚫린
명문을 통해 그것이 스파크테리아 전투(기원전 425년)에서 항복한 스파르
타인들에게서 가져온 전리품 중 하나임을 알 수 있다. '아테네인들이 필
로스의 라케다이모니아인들로부터 [이것을 취했다].'

보이오티아 투구

기원전 약 400년~323년경

브론즈 / 높이 : 24㎝ / 깊이 : 34㎝ / 고전기 /
출처 : 이라크 티그리스강

영국 옥스퍼드 애시몰리언박물관 소장

기원전 334년 봄, 알렉산드로스 대왕은 3만 명에서 5
만 명에 이르는 병력을 이끌고 아시아로 향했다. 기원
전 331년에 티그리스를 건너 북으로 행군한 이 병력
은 이후 가우가멜라(모술의 현대 도시 근처에 있었다고 하는)
에서 페르시아 아케메네스 왕조에 맞서 결정적 승리
를 거두게 된다. 역사가 디오도로스 시켈로스에 따르
면 강을 건너는 것은 몹시 고된 일이어서 알렉산드로
스 군의 일부는 물살에 휩쓸려갔다. 이 유형이 헬레
니즘기(기원전 4세기~1세기) 동안 지속적으로 사
용되긴 했지만, 아마도 이 투구를 잃어버
린 것이 알렉산드로스의 기병이었으
리라고 짐작해도 그리 무리는 아
닐 것이다. 어쩌면 투구만이
아니라 목숨까지 잃었
을지도 모른다.

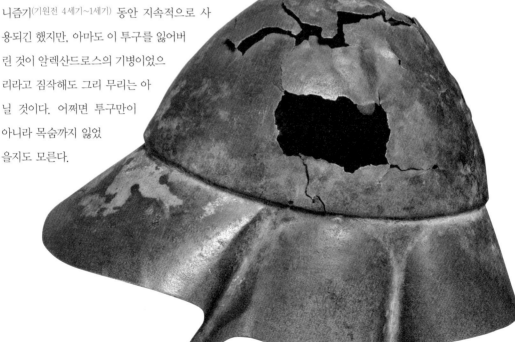

211

낙소스 스핑크스

기원전 약 570년~560년경
대리석 / 높이 : 2.9m / 고졸기 /
출처 : 그리스 델포이 아폴론 신전
그리스 델포이 고고학 박물관 소장

에게해의 한 섬에서 델포이에 헌정한 이 스핑크스 상은 기원전 약 570년경 낙소스의 상류층에 의해 세워졌는데, 당시는 그 신전 자체의 기념비화가 이루어지고, 아마도 범그리스적 피티아 제전이 창립된 시기였다. 그 상은 원래 총 12m 높이의 거대한 이오니아식 기둥 꼭대기에 앉아 있었다. 누군가의 봉헌물을 말 그대로 다른 모든 것보다 높은 곳에 올려놓기 위해 기둥을 이용하는 방식은 그 후에도 쉽게 모방되었다. 혼성 동물은 낙소스에서 총애 받는 모티프였고, 그것의 높이, 그리고 주의깊게 선정한 신전 내 위치는 그것의 시각적 및 이념적 파급력, 그리고 봉헌자들의 권력과 영향력 양측을 강화하는 데 한몫 했다.

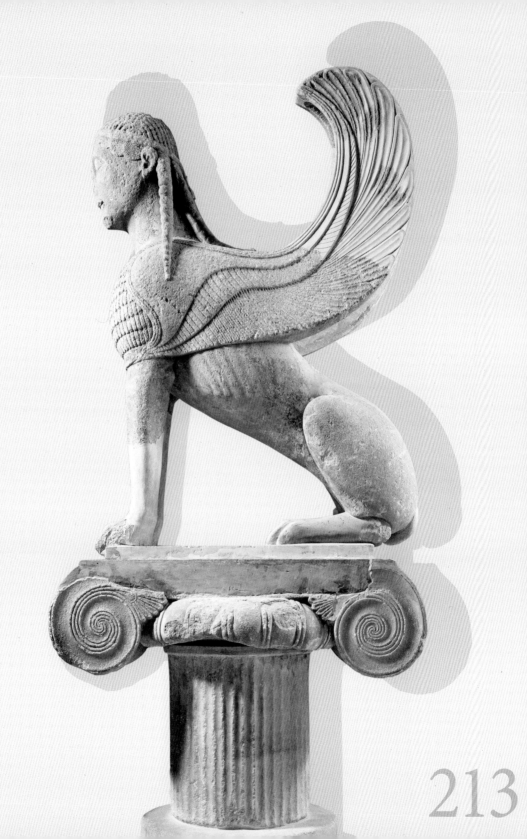

213

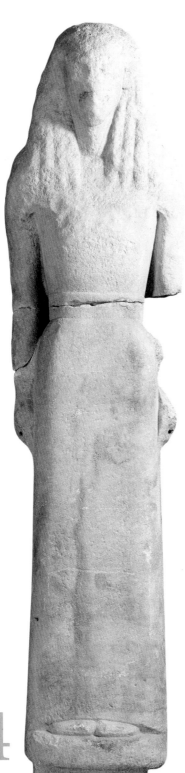

니칸드레의 코레

기원전 약 650년경

대리석 / 높이 : 1.7m / 고졸기 /
출처 : 그리스 델포이의 아르테미스와 아폴론 신전
그리스 아테네 국립 고고학 박물관 소장

이 실물 크기 코레(처녀)는 그리스 예술에서 가장 초기의 여성 조상을 보여주는 완벽한 예시이다. 이것은 조소에서 대리석 사용으로, 그리고 다이달로스 양식으로 가는 움직임을 알린다. 그리고 같은 고졸기의 코레와 쿠로스에서도 볼 수 있듯 신체 전면을 다 드러낸 시점, 가발 같은 머리카락, 커다란 아몬드형 눈과 수수께끼 같은 '고졸한 미소(Archaic smile)'가 다이달로스 양식의 특징이다. 아르테미스 신전 가까이에 세워진 이 조상의 살아남은 명문에 따르면 니칸드레가 그 여신에게 바친 봉헌물이다. '낙소스의 데이노디코스의 뛰어난 딸이자 데이노메네스의 누이이며 파락소스의 아내인 니칸드레가 활을 가장 멀리 쏘는 이에게 나를 바쳤다.'

페플로포로스 상

기원전 약 530년경

대리석 / 높이 : 1.2m / 고졸기 /

출처 : 그리스 아테네 아크로폴리스

그리스 아테네 아크로폴리스박물관 소장

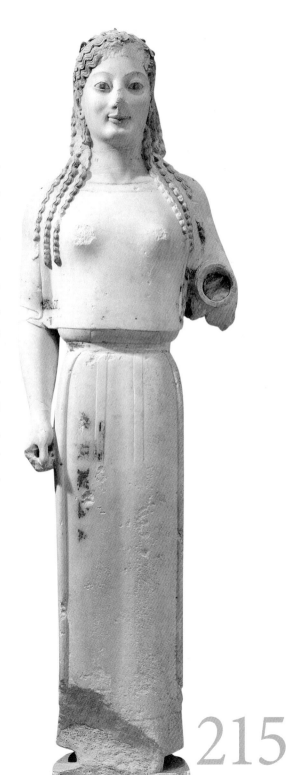

이 페플로포로스 상은 아크로폴리스에 고대 조상 중
가장 유명한 것들 여럿과 나란히 서 있었다. 페플로
포로스라는 이름은 페플로스라는 옷에서 온 것이지
만, 상은 실제로 페플로스가 아니라 에펜디테(신의 로
브)를 입고 있으며, 밝은 색으로 채색되었던 흔적이
남아 있다. 신고전주의 예술가들이 순백색 대리석을
그토록 높이 떠받든 것이 무색하게도, 대다수 그리스
조상은 무기 안료와 유기 결합제(아마도 달걀이나 밀랍)
를 이용해 어쩌면 현대인이 보기에는 화려하고 심지
어 저속하다 싶을 정도로 여러 차례 도색되었다. 다
른 코레들에서는 금박의 흔적을 보여준다. 사진의 예
시는 원래 브론즈 장식이 있었지만 이제는 소실되었
고, 활이나 창, 또는 두어 개의 화살을 들고 있었을
가능성이 있는데, 거기서 이 조상이 아르테미스 또는
아테네임을 알 수 있다.

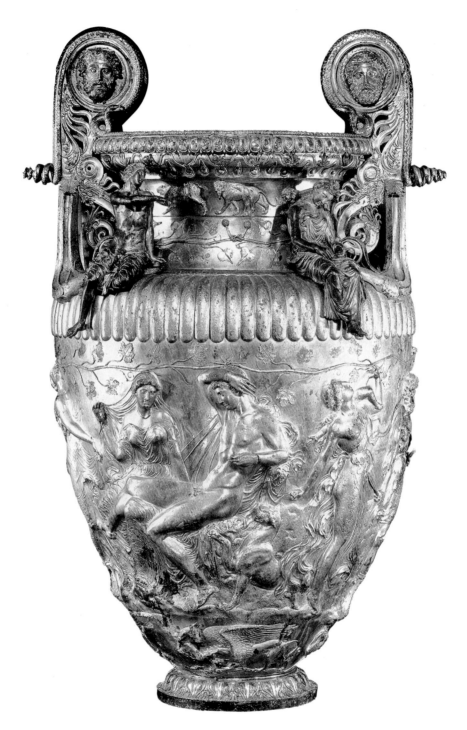

216

데르베니 크라테르

기원전 약 370년경

브론즈와 은 / 높이 : 90.5㎝ / 고전기 /
출처 : 그리스 테살로니키 근처 데르베니 고분 B
그리스 테살로니키 고고학 박물관 소장

소용돌이꼴 크라테르는 보통 심포지엄에서 포도주와 물을 혼합하는 데 이용되었지만, 사진의 정교한 데르베니 크라테르는 원래 디오니소스 의 례에서 사용할 목적으로 만들어졌을 가능성도 있다. 원래의 받침대를 잃어버린 이 크라테르는 기원전 약 330년~300년경 납골 단지로서 수 명을 마감했다. 몸통의 주요 장면은 디오니소스와 아리아드네의 결혼 식을 묘사하는데, 전체적인 구성은 어쩌면 죽음과 부활을 말하는 것일 지도 모른다. 은으로 된 테두리의 명문 내용은 다음과 같다. '라리사 시 출신 아낙사고라스의 아들 아스티온.' 그러나 안에 매장된 잔해가 실제 로 아스티온의 것이었는지는 명확지 않다. 외양과는 달리 이 크라테르 의 원료는 사실 금이 아니라 주석 – 구리 브론즈인데, 거의 15퍼센트에 이르는, 흔치 않게 높은 주석 함량을 보여준다.

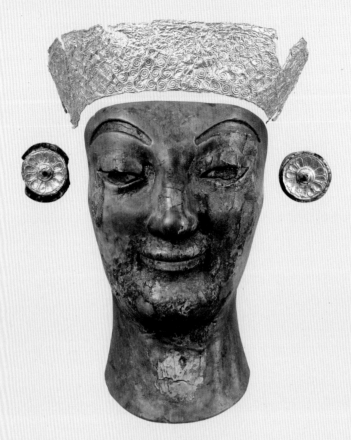

아르테미스와
아폴론

기원전 약 600년~500년경
금 / 상아 / 은과 법랑질 /
'아르테미스' 두상 높이 : 23㎝ /
'아폴론' 두상 높이 : 24.5㎝ / 고졸기 /
출처 : 그리스 델포이 아폴론 신전
그리스 델포이 고고학 박물관 소장

금과 상아로 만든 아폴론(219쪽)과 아르테미스(위) 남매는, 그들의 어머니인 레토로 보이는 다른 실물 크기 여성 조상과 함께 델포이 성도 밑의 두 구덩이에 안장된 귀중품 은닉처 한복판에서 발견되었다. 발견 당시 불에 타 심하게 손상된 상태였는데, 어쩌면 어느 도시국가 재무부의 소장품이었다가 기원전 5세기 말의 대화재로 파괴되어 그 후에 묻히게 되었는지도 모른다. 금과 상아로 된 조상은 값이 대단히 비싸고 기술적으로도 만들기 어려웠다. 그 조상들을 리디아의 왕인 크로이소스가 델포이에 바친 봉헌물과 연결 지으려 하는 학자들이 있는가 하면, 사모스의 어느 독재자가 바쳤을 가능성을 제시하는 다른 학자들도 있다.

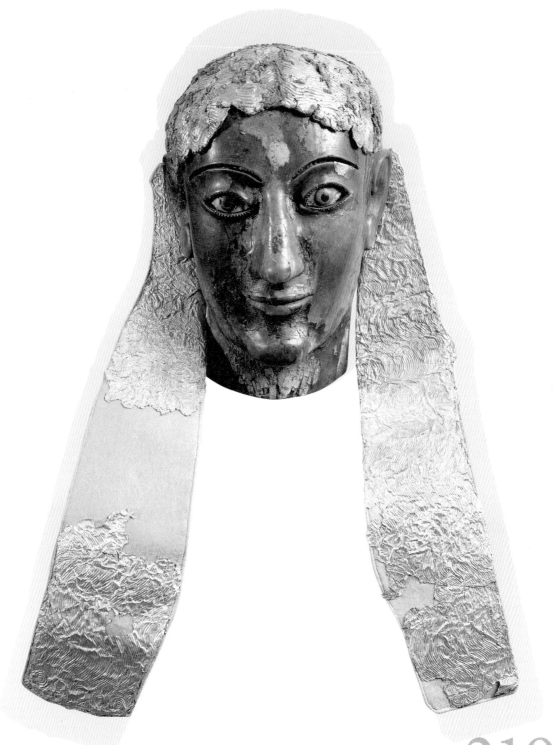

219

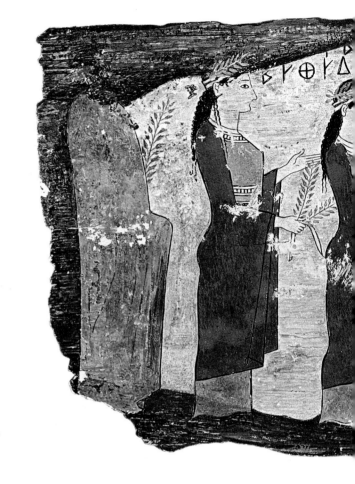

피트사 패널

기원전 약 540년~530년경

목재 / 높이 : 15㎝ / 폭 : 30㎝ / 고졸기 /
출처 : 그리스 시키온 근처 피트 동굴

그리스 아테네 국립 고고학 박물관 소장

비록 오늘날 우리가 아는 벽화와 패널화는 거의 예외없이 오로지 묘사나 추론에 의해서
만 증명되지만, 고대에는 둘 다 높이 인정받았다. 피트사의 님파에움(님프를 모시는 신전)의
네 봉헌 패널은 그리스의 가장 초기의 살아남은 예시들을 보여준다. 달걀을 이용한 템페
라 기법으로 채색되었고 고대의 표준적인 4색(테트라크롬) 팔레트를 채택했지만, 진사(안료용
으로 쓰이는 적색 황화수은, 옮긴이)를 비롯해 엄청나게 다양한 무기안료를 이용했다. 작게 그려
진 장면들 자체는 종교적이다. 가장 잘 보존된 이것은 두 여성(에우티디카와 에우콜리스)이 바
친 것으로, 세 여성과 세 아이, 그리고 희생 제물로 동물을 바치기 앞서 봉헌주를 따르고
있는 한 남자를 묘사하고 있다.

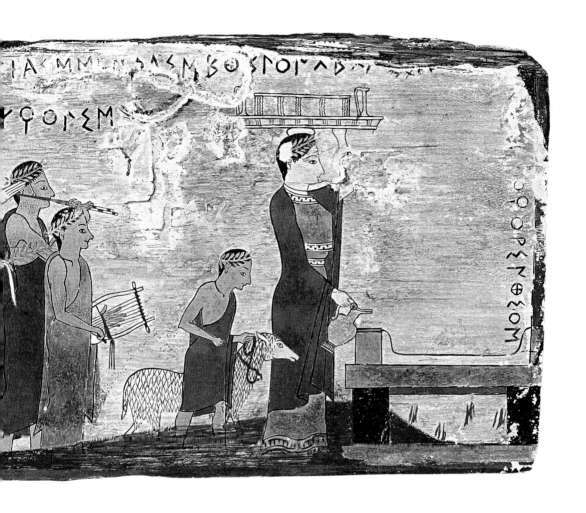

221

주물 봉헌물

기원전 약 650년~500년경
납 / 말 높이 : 2.4㎝ / 여성 높이 : 3.5㎝ / 전사 높이 : 3.5㎝ /
날개 달린 여신 높이 : 3.5㎝ / 고졸기 /
출처 : 그리스 스파르타 아르테미스 오르티아 사원
영국 케임브리지 피츠윌리엄박물관 소장

스파르타에 자리한 아르테미스 오르티아 사원은 아마도 기원전 9세기
에 설립된 것으로 짐작되지만 고졸기에 처음으로 기념비적 신당을 얻게
된다. 이 신당은 두 여신, 아르테미스와 오르티아 숭배와 관련되는데,
그들의 특성은 다산 및 아동 보호와 교육이라는 당대 스파르타의 관심
사를 보여준다. 고졸기 숭배 의례의 성격을 어느 정도 알려주는 시인 알
크만의 작품에서는 여성이 두드러지게 등장하는데, 이는 더 넓은 스파
르타 사회 내에서 여성들이 자유를 누렸음을 반영한다. 그 사원에서는
이런 봉헌물들이 10만 점도 넘게 발굴되었다. 신, 전사, 동물, 화환 및
의복을 포함해 다양한 형태를 띤 이들은 봉헌을 위해 사원을 찾은 사
람들을 위한 비싸지 않은 봉헌물들이었다.

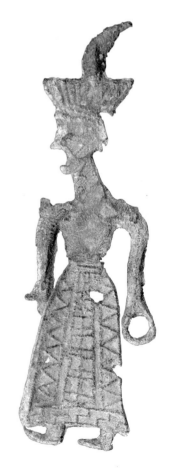

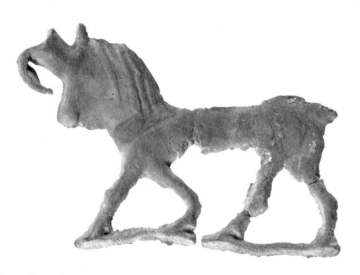

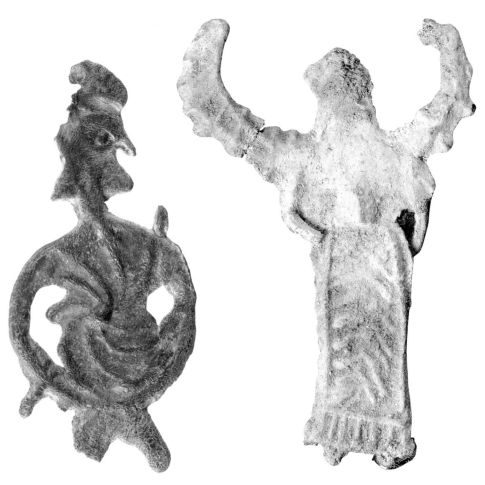

223

봉헌 가면

기원전 약 600년~500년경

테라코타 / 크기 : 미상 / 고졸기 /

출처 : 그리스 스파르타 아르테미스 오르티아 사원

그리스 스파르타 고고학 박물관 소장

손상의 흔적이 전혀 또는 거의 없는, 거푸집으로 만든 테라코타 가면 수백 점과 추가로 몇천 점의 파편이 아르테미스 오르티아 사원에서 출토되었다. 이들은 크게 7가지 유형으로 나뉘는데, 그 중에는 전사, 고르고네이온(고르곤의 얼굴을 그린 것, 옮긴이), 그리고 여기서 보듯, 노인도 있다. 이 가면들은 모두 실물 크기는 아니고, 일부는 눈 코 입 중 일부가 결여돼 있다. 그러다보니 실제로 착용되었을 가능성은 낮다. 리넨이나 목재로 만들어져 상하기 쉬운 원본의 복제본일 거라는 설이 제시된 바 있다. 원본은 신전 내에서 무도와 의례에 이용되었으리라고 짐작된다. 이들이 사용되었다는 사실은 의례적 극과 연극 공연 사이의 연결고리를 보여주는 것으로 여겨지기도 한다.

일리리아 투구와 데스마스크

기원전 약 520년경

브론즈와 금 / 높이 : 22㎝ /
직경 : 20.5㎝ / 고졸기 /
출처 : 그리스 할키디키 신도스
묘지 고분 115호
그리스 테살로니키
고고학 박물관 소장

마케도니아 문화의 다른 양상들과 마찬가지로, 고졸기의 매장 관습은 더 남쪽에서 이루어진 것과는 확연히 달랐다. 아테네 및 다른 도시국가들이 누가 더 권력을 눈에 띄게 전시하느냐를 놓고 겨루는 1차 경기장으로 신전을 찾은 반면, 마케도니아의 상류층은 계속해서 묘지에 매달렸다. 그러다 보니 여성들은 계속해서 호화로운 부장품과 함께 묻혔고, 남성 '전사 매장'은 이곳 그리스의 다른 어떤 곳보다도 더 오랫동안 살아남았다. 그 지역 귀금속의 탁월한 풍요로움은 마케도니아 예술, 경제 및 정치학에 영향을 미쳤다. 아마도 갈리코스 강에서 나왔을 금의 일부는 신도스에서 상감과 보석에, 그리고 드물지만 이것과 같은 르푸세 마스크를 위해 이용되었을 것이다.

225

잠수부의 무덤

기원전 약 470년경

포로스 석회석 /
덮개 판 길이 : 2.2m /
덮개 판 폭 : 1.1m / 고전기 /
출처 : 이탈리아 파에스툼

이탈리아 파에스툼 국립
고고학 박물관 소장

고졸기 또는 고전기의 대형 회화 중 멀쩡하게 살아남은 것은 단 두 점에 불과한데, 이 잠수부의 무덤이 그 중 하나이다. 프레스코화법(젖은 석고에 안료 혼합물을 바르는 방식)으로 이루어진 덮개 판의 안쪽 면은 작은 만 또는 개울에 알몸으로 뛰어드는 잠수부를 묘사한다. 다른 그리스 예술에서는 찾아볼 수 없는 잠수라는 행위가 죽음을 표상하며, 그 장면 자체는 그 너머의 해안에서 기다리는 안전의 약속을 나타낸다는 설이 최근 제기된 바 있다. 심포지엄을 묘사하는 무덤의 네 벽은 죽은 남자를 (말 그대로) 영원토록 지속될 환락의 중심에 놓는다. 시신은 거북 등껍데기와 함께 묻혀 있었는데, 아마도 망자가 연주할 수 있도록 넣어둔 리라의 잔해일 것이다.

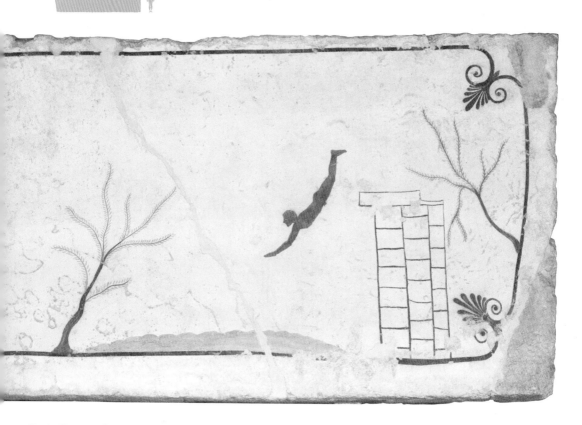

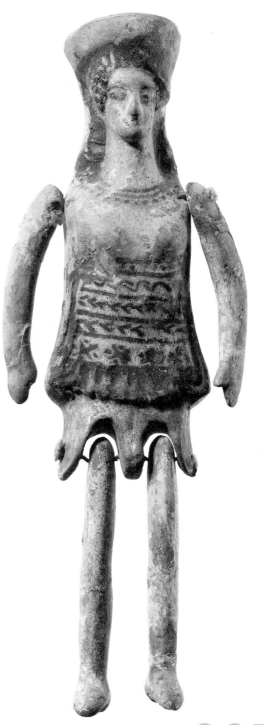

관절이 있는 여성 조상

기원전 약 500년~400년경

테라코타 / 높이 : 12㎝ / 고졸기-고전기 /
출처 : 미상

미국 뉴욕 시 메트로폴리탄 미술관 소장

비록 종종 인형으로 불리지만, 고졸기와 고전기의 관
절 달린 여성 조상은 단순히 아이의 장난감이라기보
다는 훨씬 광범위한 기능을 담당했다. 사진의 조상은
거푸집으로 만들어졌고 키토니스코^(작은 키톤)라고 하
는 짧은 의복 차림에 폴로스 모자를 썼는데, 아마도
다산 컬트 및 결혼과 관련된 제의의 무희를 표현한 것
일지도 모른다. 어쩌면 성인기를 앞둔 젊은 여성들이
바친 봉헌 님프^(신부) 역할을 했을 수도 있다. 무덤의
봉헌물로서 지하신(chthonic)과 관련된 상징성을 추가
로 가졌을 수도 있고, 뚫어서 실을 꿴^(이 예시에서 보듯)
자리를 보면 악귀를 몰아내는 부적으로 매달거나 몸
에 걸쳤을지도 모른다.

227

아이가이 왕릉

기원전 약 340년~300년경

석회석 / 크기 : 미상 / 고전기-헬레니즘기 / 출처 : 그리스 이마티아 베르기나

그리스 베르기나 아이가이 왕릉박물관 소장

직경 약 110m에 높이 13m의 봉분 밑에 묻힌 왕의 고분군은 고분 네 개의 헤로움(영웅적 사망자에게 바치는 성지) 하나로 이루어진다. 독립적인 기둥들의 고분(The Tomb of the Freestanding Columns)은 모두 파괴되었다. 살아남은 것들 중 가장 작은, 페르세포네의 무덤이라고 알려진 약탈당한 석관은 한 남성, 여성, 그리고 다섯이나 되는 유아들의 흩어진 유해를 담고 있었다. 또한 헬레니즘기의 가장 중요한 프레스코 작품 중 일부가 남아 있다. 아마도 테베의 니코마코스의 작품으로 추정되는 납치 장면은

● 필리포스의 화장된 유해는 아마도 포도주에 씻긴 후 정교한 금사와 보라색
천으로 싸여 이 견고한 금납골함에 안장되었을 것이다. 대략 8kg쯤 나가는 이
뚜껑에는 오늘날 정치적 상징으로 상당한 논란을 부르고 있는 이른바 마케도
니아 태양 문양이 양가되어 있다.

북쪽 벽을 장식하고, 슬픔에 빠진 데메테르는 동
쪽을, 그리고 운명의 세 여신(클로토, 라케시스와 아트
로포스)은 남쪽을 장식했다. 왕자 고분의 대기실은
전차 장면으로 장식되었다. 꾸며지지 않은 주실에
는 포장되고 은 하이드리아(물동이)에 담겨 단상에
올려진, 열네 살짜리 남성의 화장된 유해가 놓여
있다. 고분 II는 필리포스 2세와 메다의 것으로 여
겨지는데, 그들의 화장된 유해는 각각 주실과 곁방
의 금 라르낙스(larnax, 테라코타로 만든 관)에 안장되었

다. 그것과 왕자 고분 둘 다 마케도니아 유형인 반
원통형 둥근 천장을 가진 석실분이다. 정면은 도리
아식 건축을 모방해 회반죽으로 장식되어 있다. 부
조 방패 한 쌍이 왕자 고분의 거대한 대리석 출입
구 양쪽을 지키고, 고분 II의 정면은 두 개의 끝 기
둥, 두 개의 도리아식 반쪽 기둥, 그리고 필리포스
와 알렉산드로스를 알아볼 수 있는 매우 아름답게
도색된 사냥 프리즈로 이루어져 있다.

Innovation and Adaptation

혁신과
변용

고전기 후기인 기원전 338년에 필리포스 2세가 카이로네이아에서 거둔 승리를 시발점으로 그리스(스파르타를 제외하고)는 마케도니아의 패권에 무릎을 꿇었다. 내륙이 안정을 찾자 왕은 동방으로 주의를 돌렸다. 그러나 필리포스가 기원전 336년에 아이가이에서 자신의 호위대에 의해 암살당하면서, 그 야심을 실현하는 것은 아들인 알렉산드로스 3세의 몫으로 남겨졌다. 알렉산드로스는 아시아 원정을 통해 그리스의 영향력은 동방을 향해 이전 그 어느 때보다도 더 멀리까지 뻗어나갔다. 이소스에서 승리를 거둔 덕분에 알렉산드로스는 남부 소아시아에 대한 통제력을 손에 넣을 수 있었다. 기원전 332년, 이집트의 티레가 6개월간의 포위 후 함락되었다. 기원전 331년, 가우가멜라(이라크 모술 근처 아르벨라)에서 다리우스를 무찌른 것은 아카이메네드 제국의 종말을 불러왔고, 마케도니아 제국을 멀리 인더스 강까지 팽창시켰다. 기원전 329년에는 박트리아 – 소그디아나 지방까지 진격했고, 기원전 326년에는 힌두 왕 포루스에 맞서 현대 파키스탄에 위치한 히다스페스강에서 마지막 대승을 거두었다. 알렉산드로스의 영토 확장 야심을 막아선 것은 단 하나, 히파시스 강에서 일어난 병사들의 반란이었다. 부하들은 알렉산드로스보다 야심이 적었던 것이 분명하다.

기원전 323년 알렉산드로스의 죽음은 헬레니즘기의 시작을 알렸고, 휘하에

○ 사모트라케의 니케는 사모트라키의 위대한 신들의 신전의 극장을 내려다보았다. 뱃머리 꼭대기에 서 있는 이 조상은 어쩌면 기원전 190년에 시데(Side)에서 벌어진 해전의 승리를 기념해 로도스에 세워졌을지도 모른다.

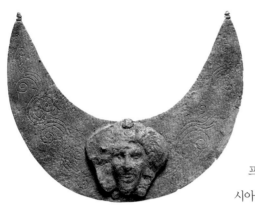

있던 장군들과 가까운 동지들이 죽은 왕의 제국을 분할하려 하면서 일련의 내부 갈등이 촉발되었다. 이른바 디아도코이, 즉 '후계자들' 간 전쟁이 벌어지면서 다양한 외교적 합의, 몇 차례의 대전과 상당한 정치적 술수가 그리스의 정체성에 근본적 변화를 강요했다. 이런 갈등들로부터 세 왕가가 등장했다. 이집트의 프톨레마이오스, 마케도니아의 안티고니드, 그리고 아시아의 셀레우코스였다. 이후 여기에 그리스 – 박트리아 왕국과 인도-그리스 왕국이 합류한다. 헬레니즘 물질문화가 발전한 것은 이 정치적 틀 속에서였다. 그 결과로 그리스 문화도 토착 문화도 아닌 뭔가 새로운 혼종 문화가 태어나고, 그 시대의 가장 중요한 발전 중 다수가 내륙 그리스를 넘어 일어나게 된다.

고전 그리스의 형태와 모티프는 지역적 양식 및 맥락에 부합하도록 변용되었지만, 고전기와 헬레니즘기 물질문화 사이에는 연속성이 존재했다. 신전들, 그리고 제전들은 지속적 후원을 받았고 기념비 역시 끊임없이 지어졌다. 그러나 건축에서는 신전 및 세속적 공공건물에 오랫동안 선호되던 도리아 양식으로부터 멀어지는 변화가 발생했고, 그 어느 때보다도 정교한 이오니아식 건축 및 코린토스 양식을 외부에 사용하는 경우가 눈에 띄게 늘었다. 후기 고전기의 아테네 리시크라테스 기념비에서 처음 모습을 드러낸 후 기원전 약 280년경에 가면 사모트라키의 프톨레마이오스 2세 프로필라이아에서 이오니아풍 요소들과 함께 나타나는, 코린토스 양식의 잠재력이 완전히 실현된 것은 기원전 2세기에 들어서였다. 조소는 자연주의와 리얼리즘을 부둥켜안았으니, 그 선두에 선 것은 폴리에욱토스의 데모스테네스(기원전 약 280년경) 같은 작품들을 통해 그런 경향을 선보인 리시포스였다. 페르가몬에서는 죽어가는 갈리아인(기원전 3세기 중반)과 더 훗날의 페르가몬 제우스 제단의 기간토마키아 같은 작품들이 바로크 양식의 발전을 반영한다. 극장에서는 발언의 자유가 위축되면서 신희극이 고전시대의 정치적 풍자로부터 멀어져 더 안전한 주제와 전형적 등장인물을 향해 움직였다.

시라쿠사의 아르키메데스, 사모스의 아리스타르코스, 그리고 키레네의 에라토스테네스 같은 이들 아래에서 과학과 천문학의 진보가 이루어졌고, 저명한 철학자들을 뒤이어 몇몇 주요 철학 학파들이 등장했다. 엘리스의 피로가 창립했다고 전하는 피로니즘(회의주의) 학파는 절대적 진실의 존재 및 사물의 규정 불가한 본질에 의문을 제기했다. 제논(원래는 키니코스, 견유학파였다)이 기원전 약 300년에 창립한 스토아 학파에서는 합리적 미덕을 들고 나왔고, 조용한 쾌락의 삶을 추구하는 에피쿠로스(쾌락주의) 학파는 기원전 약 307년 경에 창립되었다. 기원전 3세기 초, 아리스토텔레스의 페리파토스 학파에 속한 한 인물이 델포이의 신탁이 내린 격언 또는 도덕적 지침의 복제본을 가지고 아프가니스탄의 아이하눔으로 가 검증을 받았다.

기원전 2세기 이후로 그리스에서는 로마의 영향력이 눈에 띄게 증가하기 시작했다. 코린토스는 기원전 146년에 무미우스에게 약탈당했고 아테네는 기원전 86년에 술라에게 함락당했다. 기원전 31년의 악티움 전투와 기원전 30년 프톨레마이오스 왕조의 최후 통치자인 클레오파트라 7세의 사망 이후, 헬레니즘 시대는 막을 내렸고 그리스는 마침내 로마의 지배에 무릎을 꿇게 되었다.

○ 디디마의 아폴론 신전은 헬레니즘기의 가장 중요한 유적으로 손꼽힌다. 파괴된 고졸기의 신전을 대신할 목적으로 기원전 약 300년에 공사가 시작되어 한 세기도 더 넘게 지속되었지만 끝내 완성을 보지 못했다.

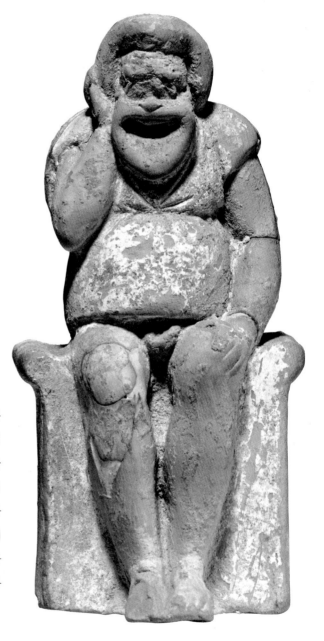

희극 배우의
작은 조상

기원전 약 320년경

테라코타 / 높이 : 13㎝ / 헬레니즘기 /
출처 : 미상(그리스의 피레아스라는 설이 있음)

영국 런던 대영박물관 소장

테라코타 가면과 작은 조상들은 살아남
은 극장 관련 자료들의 큰 부분을 차지하
는데, 이는 극장이 부자들만이 아니라 가
난한 사람들 사이에서도 인기를 끌었던 덕분
이다. 희극의 조상들은 독특하고, 의상과 성
격 특징 및 헬레니즘 사회 안의 특정 집단들
이 어떻게 받아들여졌는지에 관한 정보를 제
공한다. 사진의 조상은 도망친 노예를 묘사
한다. 입이 트럼펫처럼 부푼 얼굴, 두툼한 배
와 튀어나온 가죽 남근을 가진 노예는 아마
도 주인의 노여움을 피하기 위해 제단에 몸
을 피했을 것이다.

명예 칙령

기원전 약 300년~250년경

브론즈 / 높이 : 54㎝ /
헬레니즘기 /
출처 : 그리스 올림피아 제우스
신전 출토

그리스 아테네 국립 고고학
박물관 소장

올림픽은 헬레니즘 시대에도 인기를 유지했고 올림피아의 운동시설 및
올림픽 프로그램은 모두 헬레니즘 시대에도 지속적인 후원을 받아 발전
했다. 이 명판은 북부 에게 제도 테네도스 출신인 올림픽 레슬링 우승자
데모크라테스를 기리기 위해 엘리스 사람들이 발행한 프록세니 칙령을
담고 있다. 데모크라테스는 프록세노스로 임명받았는데, 이는 그에게
자신의 공동체에서 엘리스 인들에게 도움이 되도록 외교적인 것에서 상
업적인 것까지 다양한 활동을 할 것을 기대하는 공식 직위였다. 그 반대
급부로 데모크라테스에게는 몇 가지 특권이 주어졌으니, 그 중에는 엘
리스에 토지를 소유하고 세금을 면제받을 권리도 있었다.

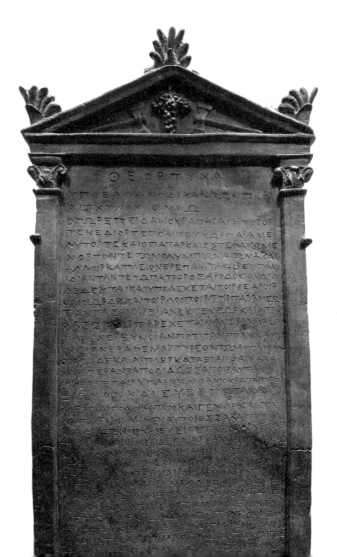

235

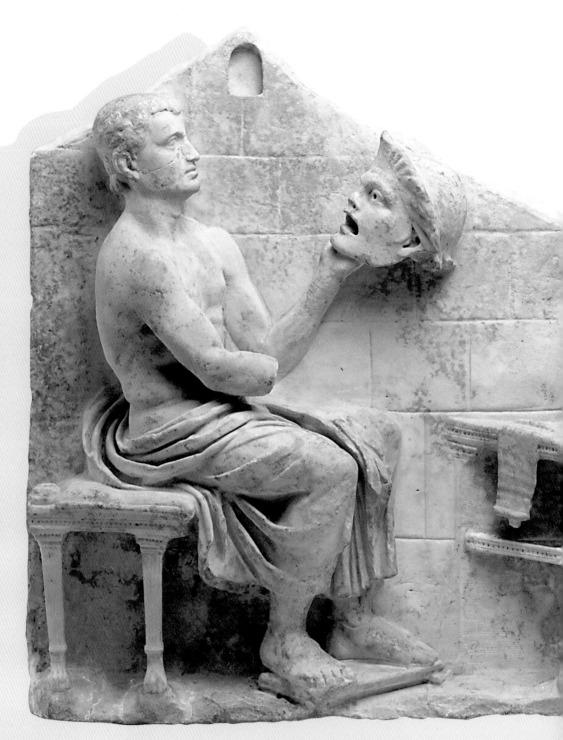

236

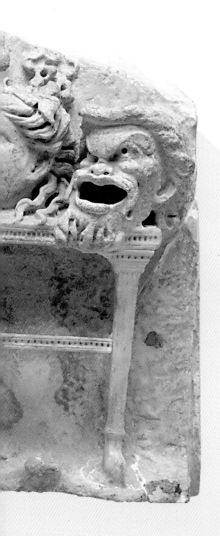

희극작가를 묘사한
양각 명판

기원전 약 100년~서기 100년

대리석 / 높이 : 48.5㎝ / 폭 : 59.5㎝ / 헬레니즘기 /
출처 : 미상

미국 프린스턴대학교 미술관 소장

이 명판은 그리스인 메난데르(기원전 약 341년~292년경)
를 묘사하는데, 그는 이른바 신희극의 유명한 극작가
였다. 신희극은 구희극과 중희극의 사회 및 정치 비판
에 등을 돌리고 사랑과 돈 같은 일상적 관심사들을
적극적으로 받아들인 장르였다. 100편도 넘는 희곡
을 썼지만 오로지 「디스콜로스만」이 거의 완전한 형
태로 살아남았다. 신희극은 전형적 인물들을 기용했
는데, 여기서 메난데르는 아이, 젊은 여성과 노인 남
성을 표현한 세 가지 가면을 놓고 골똘히 생각에 잠
긴 모습이다. 탁자 위의 두루마리는 메난데르가 영감
을 찾고자 집필을 중단했음을 나타낸다.

237

파로스 대리석판

기원전 264년 이후

대리석 /
섹션 A(위)의 최대 높이 : 57cm /
섹션 B : 39cm / 헬레니즘기 /
출처 : 키클라데스 파로스

섹션 A : 영국 옥스퍼드 애시몰리언
박물관 / 섹션 B : 그리스 파로스
고고학 박물관 소장

원래 높이는 대략 2m로 측정되지만 지금은 깨어지고 불완전한 파로스 대리석판, 다른 말로 마르모르 파리움(파로스 연표)은 현대에 살아남은 가장 초기의 그리스 연표를 담고 있다. 디오그네투스(기원전 264년~263년)의 통치기에 기념 묘비 하나가 세워졌는데, 아테네의 초대 왕인 케크롭스(기원전 약 1581년경)로부터 에욱테몬의 집정관(기원전 299년~298년) 즉위까지 역사적으로 중요한 사건들이 선택적으로 기록되었다. 데우칼리온의 홍수(기원전 약 1528년경)로부터 트로이 전쟁시작(기원전 약 1218년경)까지 이르는 사건들을 다루며 역사와 신화를 한데 엮어 짠 문헌이다. 다수의 항목이 문학사와 관련되어 있는데, 그 묘비가 예전에 그리스 서정 시인인 아르킬로코스에게 헌정된 파로스신전에 세워졌을 가능성이 제시된 바 있다.

엘긴 왕좌

기원전 약 300년경

대리석 / 높이 : 81.5㎝ / 헬레니즘기 /

출처 : 미상(그리스 아테네 출토)

미국 말리부 J. 폴 게티 미술관 소장

이 의례용 의자 또는 왕좌가 원래 어디에 있던 것인지는 명확
히 밝혀지지 않았지만 극장(어쩌면 아테네 디오니소스 극장)에서 공
무원이나 도시국가의 공무를 보았던 듯한 사람들의 지정석이
었던 앞줄 좌석, 프로헤드리아(prohedria)의 일부였을 가능성이
높다. 위쪽 테두리의 명문 일부에 보이토스라는 제공지의 이
름이 남아 있다. 왕좌의 몸체에는 인물상들이 양각으로 새
겨져 있다. 뒤편에 한 쌍의 화환이 보이고 왼쪽에
서는 테세우스가 아마존 하나를 쓰러뜨리
고 있으며 오른쪽에서는 티라니키데
스, 하르모디우스와 아리스
토게이톤을 알아볼 수
있다. 이들을 하나
로 묶는 테마는
아테네의 자유
이다.

239

안테키테라 기계

기원전 약 150년~100년경

브론즈와 목재 / 높이(복원본) : 34㎝ / 폭(복원본) : 18㎝ / 헬레니즘기 / 출처 : 그리스 안티키테라섬 앞 바다에서 발견
그리스 아테네 국립 고고학 박물관 소장

안티키테라 기계는 대단히 정교한 천체 계산기였다. 그 목재 틀 내에 최소 30개의 기어를 담고 있는 정교한 기계장치가 여러 개의 출력 다이얼을 움직이며 태양, 달과 행성의 주기를 추적했다. 앞면의 주요 다이얼 두 개가 적어도 태양과 달의 움직임을 매일 황도 12궁 및 이집트 달력과 관련해 추적했다. 달 바늘의 회전하는 공은 아마도 달의 변화 과정을 나타냈으리라. 위 아래의 명문은 연간 천문학적 사건들의 색인 목록을 담고 있다. 뒷면의 다이얼들은 메톤과 칼리픽(Kallipic)주기, 일식 월식 주기(사로스와 엑셀리그모스), 그리고 놀랍게도, 그리스의 축제 주기를 추적했다. '후면 덮개'에 새겨진 명문은 '작동 매뉴얼'에 해당한다. '전면 덮개'에 새겨진 명문은 수성, 금성, 화성, 그리고 목성과 토성의 상합 주기에 대한 정보를 제공했다. 이 정도로 복잡한 기계는 중세까지 다시 등장하지 않았다. 그 작동방식과 제조를 담당한 작업장이 과연 어떤 천문학자의 것이었는지는 논쟁거리로 남아 있다. 안티키테라 선박은 동부 에게해에서 출발해 아마 이탈리아로 가는 도중이었던 듯하다. 그리고 일각에서는 당시 천문학자인 히파르코스의 고향이었던 로도스섬과의 관계를 거론했다.

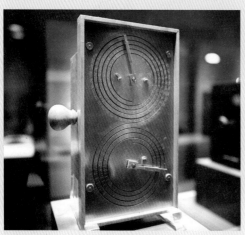 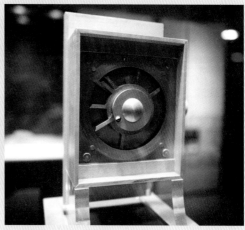

❖ 1901년 잠수부들에 의해 발견된, 80개도 넘는 파편이 안티키테라 기계의 살아남은 부분들을 구성한다. 현대의 스캔 기술 덕분에 그 기계를 재구축하고 명문들을 읽어낼 수 있었다.

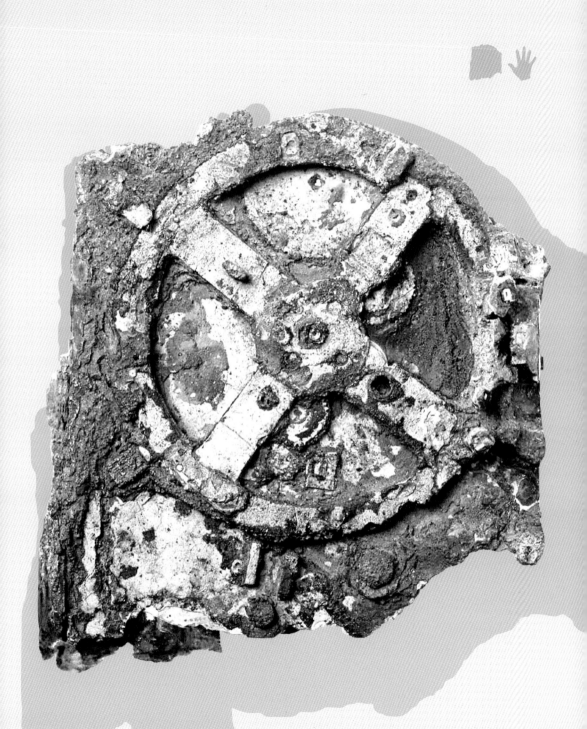

원통형 극 해시계

기원전 약 145년 이전

석회석 / 높이 : 44.5㎝ / 헬레니즘기 /
출처 : 아프가니스탄 아이하눔의 체육관
아프가니스탄 카불 아프가니스탄 국립박물관 소장

헬레니즘 시대에는 다양한 유형의 해시계가 발달했다. 사진의
원통형 적도 해시계는 그중에서도 독특하다. 지금은 소실된
브론즈 축의 해시계 바늘이 시간 흐름을 측정해, 그 원통 내의
두 짝의 시간 선들 위로 그림자를 드리웠다. 아이하눔은 위도
37도에 자리하지만 시간선은 23도로 계산되는데, 아마도 이
집트의 시에네(오늘날의 아스완)나 인도의 우자인에 있는 주요 천
문학 중심지들과 관련이 있을 것이다. 이것은 그 체육관에서
열린 천문학 수업을 위한 시연 모델 역할을 했을지도 모른다.

243

헤르메스 기둥

기원전 약 200~150년경

석회석 / 높이 : 77cm / 헬레니즘기 /
출처 : 아프가니스탄 아이하눔 체육관
아프가니스탄 카불 아프가니스탄 국립박물관 소장

헤르메스 주상(인간의 흥상이 있는 기둥)은 그 체
육관과 밀접한 관련이 있었다. 이 상은 조심
스럽게 스트라토스로 점쳐지는데, 그의 아들
인 트리발로스와 스트라토스는 아이하눔에
있는, 그 체육관의 수호신인 헤라클레스와 헤
르메스에게 바쳐진 명문 안에 등장한다. 형
제들은 공공 체육관의 재건축에 자금을 댔
고 형제들의 아버지는 운동선수 양성 책임자
(gymnasiarch)였던 듯한데, 대략 동시대 마케도
니아의 베로이아 출신의 묘비에 그 직의 직무
들이 새겨져 있다. 왼손에 쥐고 있던 브론즈
지팡이와 그물눈 왕관은 아마도 그 지위를 상
징하는 역할을 했으리라.

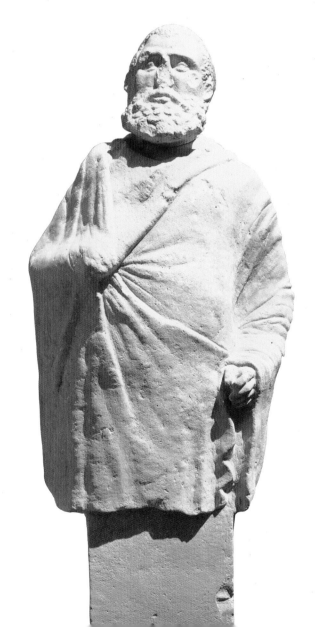

철학자의 두상

기원전 약 240년

브론즈 / 높이 : 29㎝ / 헬레니즘기 /
출처 : 그리스 안티키테라섬 앞 바다

그리스 아테네 국립 고고학 박물관 소장

안티기테라 선박은 기원전 1세기에 실종되
었을 때 기계(240쪽 참고)만이 아니라 대리석
조상에서 가구, 그리고 승객이나 선원의 개인
물품에 이르는 풍요로운 물품을 잔뜩 싣고 있
었다. 일부 승선객들의 유해는 그 이후 회수되
었다. 이 두상과 함께 발견된 파편들로 미루어
보면 원래는 망토 비슷한 히마티온을 입고 왼
손에는 지팡이를 쥔 채 오른손을 연설하듯 뻗
고 있었던 듯하다. 견유주의 학파의 철학자, 흔
히 보리스테네스의 비온(기원전 약 320년~250년경)
을 나타낸 것으로 여겨진다.

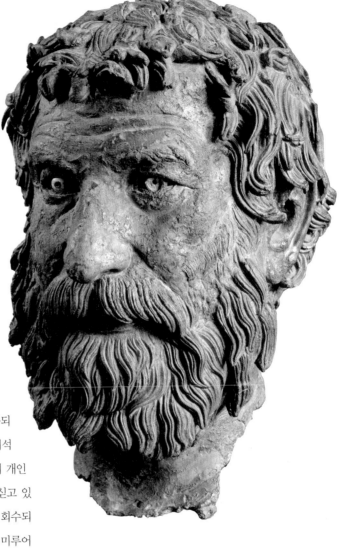

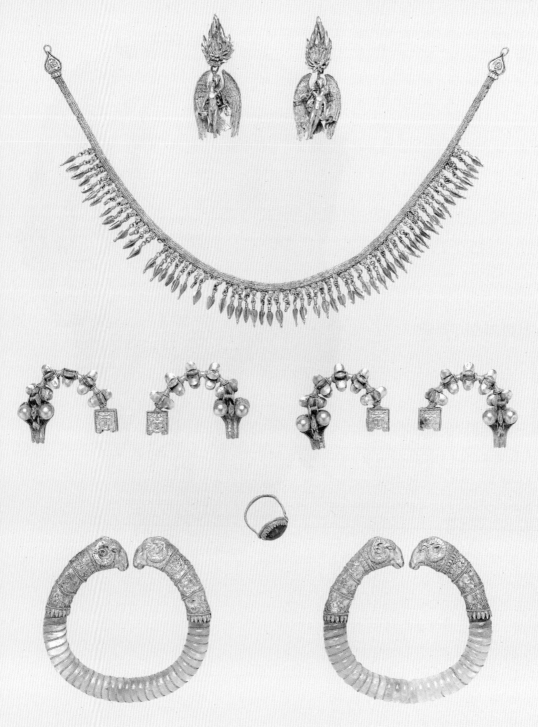

246

가니메데 보석류

기원전 약 300년경
금 / 크기 : 다양 / 헬레니즘기
출처 : 미상(그리스 테살로니키 근처라는 설이 있음)
미국 뉴욕 시 메트로폴리탄 미술관 소장

이 탁월한 보석들은 헬레니즘 시대 마케도니아의 풍요로움, 그리고 알렉산드로스 하에서 일어난 그리스 세계의 확장에 따른 예술적 혼종성을 반영한다. 가니메데라는 이름이 붙은 것은 한 쌍의 금귀고리가 독수리로 변장한 제우스가 트로이 왕자 가니메데를 납치하는 장면으로 꾸며져 있기 때문이다. 카보숑 컷(깎인 면이 없이 볼록하고 둥근 면을 갖도록 연마하는 보석 가공법) 에메랄드가 박힌 황금반지는 동방 무역경로에 접근하는 것이 가능해지면서 새로 나타난 귀금속과 준 귀금속을 재료로 한 헬레니즘 양식을 반영한다. 한편 끝부분이 숫양 머리 모양으로 된 수정 팔찌는 페르시아 양식 이후의 쌍 팔찌가 누린 인기를 보여준다.

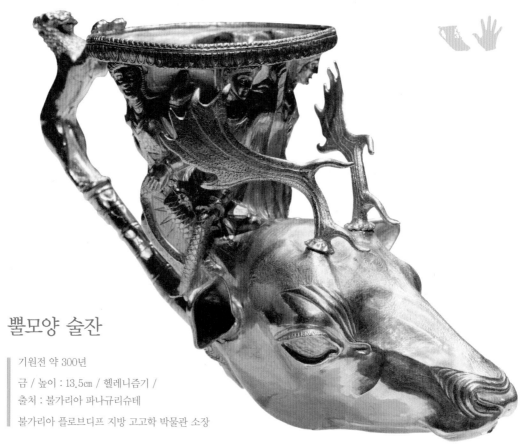

뿔모양 술잔

기원전 약 300년

금 / 높이 : 13.5㎝ / 헬레니즘기 /
출처 : 불가리아 파나규리슈테

불가리아 플로브디프 지방 고고학 박물관 소장

이 수사슴 모양 뿔 술잔은 파나규리슈테 보물더미라고 불리는 금잔 아
홉 개짜리 무리에 속한다. 이들은 페르시아, 그리스 그리고 트라키아의
예술적 영향력들을 보여주며, 디아도코이인 리시마코스 또는 안티고노
스 1세 모노프탈무스(애꾸눈이란 뜻의 별칭)가 트라키아 지방의 한 지배자,
짐작건대 세우테스 3세에게 보낸 외교적 선물이었을 것이다. 이들에 새
겨진 무게를 담은 명문은 이들이 북부 트로아스(오늘날의 북부 터키)의 람
프사코스에서 제조되었다는 증거로 제시된다. 이 뿔잔의 손잡이는 사
자 모양과 여성의 두상으로 마무리되고, 몸통은 파리스의 심판을 묘사
한다. 당사자들인 파리스, 헤라, 아테네, 그리고 아프로디테의 이름이
구멍 뚫린 명문으로 새겨져 있다.

루트로포로스

기원전 약 320년~300년경

도자기 / 높이 : 78.7㎝ / 헬레니즘기 /

출처 : 미상(이탈리아 풀리아 파사노가 출처라는 설이 있음)

영국 런던 대영박물관 소장

그나티아 기법이 처음 등장한 곳으로 여겨지
는 아풀리아의 도시에서 그 이름을 얻은 그나
티아 자기는 기원전 약 360년경부터 생산되었
고 기원전 약 250년경에 자취를 감췄다고 한
다. 대량으로 수입되기도 하고 다른 지역에서
모방 제작되기도 한 그나티아 자기의 특징은
검은 유약 위에 여러 색으로 된 장식을 과하
다 싶을 정도로 덧칠하고, 여기서 보듯 세로
골을 집어넣는 것이다. 이 루트로포로스(물동
이)는 그 양식의 가장 중요한 화가 중 하나인,
이른바 루브르 병 화가의 작품으로 여겨진다.
도색된 양각이 몸통을 장식하고, 뚜껑에는 날
개 돋친 여성의 모습이 그려져 있고 뚜껑 손
잡이는 노란 연꽃 안에 서 있는 공작의 형태
로 만들어져 있다.

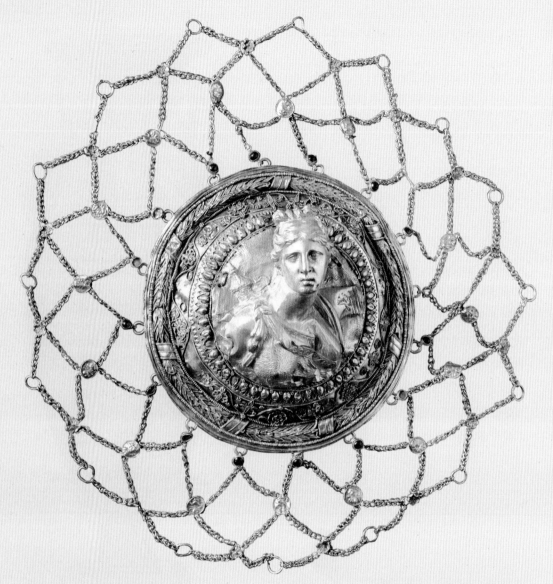

내비침 세공 머리망

기원전 약 300년~200년경

금 / 직경 : 23㎝ / 메달리온 직경 : 11.4㎝ / 헬레니즘기 /
출처 : 미상(그리스 카르페니시라는 설이 있음)

그리스 아테네 국립 고고학 박물관 소장

250

프톨레마이오스 1세의 조상

기원전 약 300년경

현무암 / 높이 : 64㎝ / 헬레니즘기 /
출처 : 미상(이집트 나일 삼각주라는 설이 있음)

영국 런던 대영박물관 소장

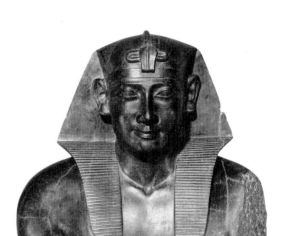

어느 우물의 내벽에서 발견되었다는 설이 있는 이
조상은 아마도 프톨레마이오스 1세를 표현한 듯
하다. 네메스(nemes) 머리장식과 뱀모양 표상은 위
풍당당하고 성스러운 파라오의 권력을 나타낸다.
프톨레마이오스 1세는 알렉산드로스의 동방원정
에 참전했고, 알렉산드로스의 죽음 이후 다른 후
계자들과 남은 제국의 통치권을 놓고 오랫동안 갈
등을 벌였다. 프톨레마이오스는 알렉산드로스 사
후 스스로 이집트의 사트라프(지방 주지사) 직에 올
랐다. 기원전 305년경에는 파라오 자리에 올라 프
톨레마이오스 왕조를 창건했다.

헬레니즘 시대 여성은 사코스(주머니), 미트라스(터번) 그리고 케크리팔로스(머리망)를 비롯해 다양한 머리 장
식을 이용했다. 그들의 기능은 단순히 미적인 데서 그치지 않았다. 머리카락은 여성의 관능성을 내포하므
로, 머리카락을 단정히 유지하는 것은 사회적 인습을 의식하고 있으며 따르겠다는 의사의 표현이었다. 드레
스는 여성의 공적 수행에서 중요한 요소였고, 머리 장식 역시 얼마든지 정교할 수 있었다. 사진(250쪽)의 예
시는 아마도 케크리팔로스일 가능성이 높은데, 메달리온에는 르푸세 기법으로 아르테미스의 흉상이 새겨
져 있고 동심원을 이루는 띠들이 액자 역할을 하며 구슬 달린 망이 있고 장식적 모티프, 준 귀금속과 녹색
풀로 채워져 있다.

251

알렉산드로스 모자이크

기원전 약 120년~100년경

대리석 / 높이(경계 포함) : 3.1m / 폭 : 5.8m /
헬레니즘기 / 후기 공화국 /
출처 : 이탈리아 폼페이 파우누스의 집
이탈리아 나폴리 국립 고고학 박물관 소장

알렉산드로스 모자이크는 폼페이의 가장 좋은 집들 중 한 곳의 엑시드라(exedra, 한 쪽이 개방된 담화실) 바닥을 장식했다. 그것은 로마 귀족층 사이에서 그리스 예술이 유행한 것과 발을 맞춰 제작된 주문제작품이었다. 대략 150만 개의 테세라로 이루어진 이것은 기원전 후기 4세기의 거대 그리스 회화를 재현했을 가능성이 높은데, 그 배경은 매우 으리으리했을 것이다. 주제는 이소스 전투(기원전 333년)로 생각되는데, 알렉산드로스는 거기서 승리하여 남부 소아시아의 지배권을 손에 넣었다. 아마도 부케팔로스인 듯한 말에 올라타 두 다리를 벌린 알렉산드로스의 모습이 왼쪽 전면에 보인다. 한편 중앙 오른쪽에 있는 페르시아 왕 다리우스 3세는 자신의 전차에서 알렉산드로스의 창 아래 죽은 자신의 병사를 향해 비통해하는 몸짓을 하고 있다.

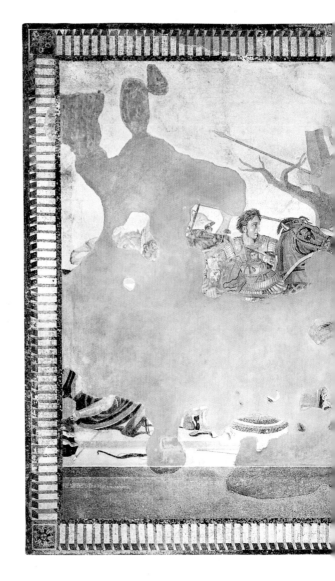

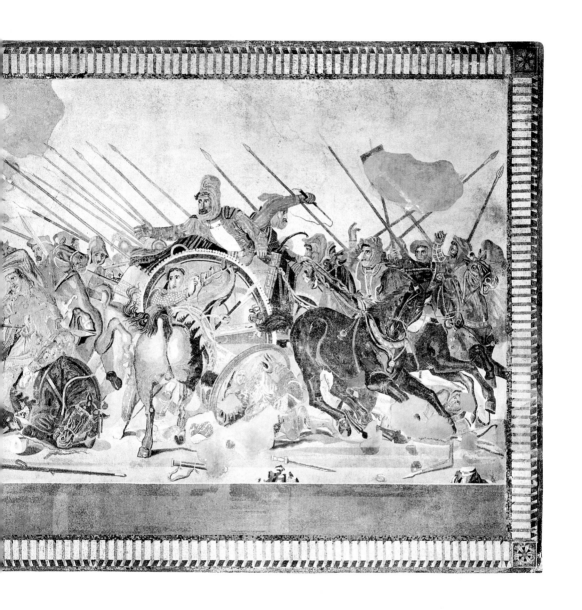

코끼리 머리 가죽을
두른 기수

기원전 약 300년~200년경

브론즈 / 높이 : 24.8㎝ / 헬레니즘기 /
출처 : 미상(이집트 나일 삼각주 아트리비스라는
설이 있음)

미국 뉴욕시 메트로폴리탄 미술관 소장

알렉산드로스의 군사적 위용은 그리스 세
계를 아프가니스탄과 북서인도까지 확장시
켰다. 이 상은 원래 무장을 갖추고 받침대
위에 올려져 있었는데, 어쩌면 알렉산드로
스를 나타낼지도 모른다. 해당 모티프는 아
마도 사후에 알렉산드로스가 동방에서 거
둔 승리들을 떠받들기 위해 그를 사자 가
죽 두른 헤라클레스로 묘사한 다른 작품
들을 모방한 것이리라. 또한 그 조상은
알렉산드로스의 장군이었다가 그후 이집
트의 통치자가 된 프톨레마이오스나 아
니면 그 왕조의 다른 누군가가 죽은
왕의 이미지를 빌려 자신의 정치적
정통성을 굳건히 하려던 시도였을
가능성이 있다. 프톨레마이오스는
알렉산드로스의 시신을 가지고 이미 그
렇게 한 바 있다.

전투 코끼리 모형

기원전 약 200년~150년경

테라코타 / 높이 : 11.2㎝ /

헬레니즘기 /

출처 : 그리스 렘노스 미리나 공동묘지

프랑스 파리 루브르박물관 소장

육중한 전투 코끼리는 알렉산드로스에 의해 그리스 군대에 처음 도입된 이후로 동방에서 그의 후계자들에 의해 계속 이용되었다. 방패로 에워싼 운반 탑은 사정거리가 넓은 무기로 무장한 소수의 병력을 태웠을 것이다. 무거운 성장(卆)은 코끼리의 옆구리를 어느 정도 보호해주었을 테고, 갑옷은 다리와 목의 핵심 부위를 보호했을 것이다. 이 코끼리는 갈라티아 전사들을 짓밟는 중인데, 아마도 아탈로스 1세가 왕위에 오르게 해준 갈라티아 전쟁에서 톨리스토아기나 텍토사게스에게 맞서 거둔 승리를 다룬 듯하다. 실제로 페르가몬 아테나 신전에는 그 승리를 기념하는 기념비들이 세워졌다.

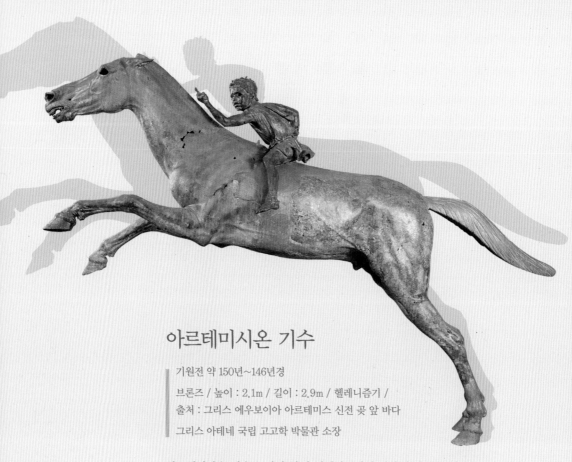

아르테미시온 기수

기원전 약 150년~146년경

브론즈 / 높이 : 2.1m / 길이 : 2.9m / 헬레니즘기 /
출처 : 그리스 에우보이아 아르테미스 신전 곳 앞 바다

그리스 아테네 국립 고고학 박물관 소장

아르테미시온 제우스 상과 함께 헬레니즘기의 선박에 화물로 실
렸던 아르테미시온 기수 상은 어린 아프리카 소년(아마도 전문 기수
일)이 도약 중인 말에 올라타 어깨 너머로 돌아보며 지금은 소실
된 채찍 또는 막대기로 말을 앞으로 몰아가는 모습을 묘사한다.
더 이전의 전차와 승마를 다룬 작품들을 밑거름 삼아 등장했고,
경주 도중인 말을 보여주는 가장 오래된 작품인 이것은 아마도
켈레스(단일 경마)에서 성공을 거둔 그리스의 어느 부자가 승리의
기념비로 신전에 세웠을 것이다. 어쩌면 로마 장군인 루시우스
무미우스가 기원전 146년에 코린토스에서 약탈한 작품 중 하나
일지도 모른다. 그렇다면 아마도 아탈로스 2세에게 바칠 선물로
페르가몬으로 가는 도중에 소실되었을 것이다.

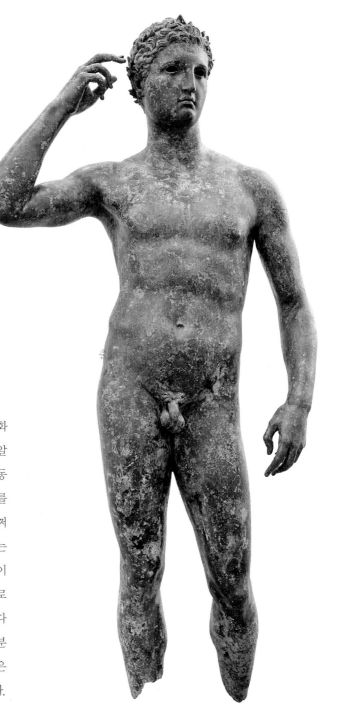

승리에 찬 젊은이

기원전 약 300년~100년경

브론즈 / 높이 : 1.5m / 헬레니즘 시대 /
이탈리아 아드리아 해안 파노시 앞바다

미국 말리부 J. 폴 게티 미술관 소장

이 승리에 찬 젊은이 상에 씌워진 올리브 화
환을 보면 남성이 운동 경기의 승자임을 알
수 있는데, 그것은 스스로 관을 쓰는 운동
선수(autostephanoumenos)로 알려진, 인기를
누린 기념상 유형을 보여준다. 남성은 어쩌
면 원래 야자수 잎을 들고 있었을 수도 있는
데, 그것은 올림피아와 네메아의 심판들이
주는 상이었다. 이 상은 고대에 올림피아로
부터 도난당했을 가능성이 짙다. 아래쪽 다
리의 파손은 아마도 조상을 밑받침에서 분
리하는 과정에서 발생했을 것이다. 이 상은
법적으로 복잡한 반환 전쟁에 휘말려 있다.

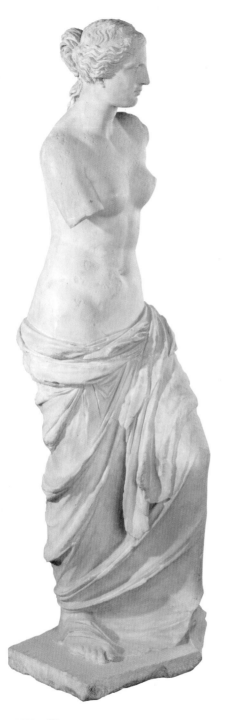

밀로의 비너스

기원전 약 150년~50년경

대리석 / 높이 : 2m / 헬레니즘 시대 /
출처 : 키클라데스 밀로스 트라미티아

프랑스 파리 루브르박물관 소장

헬레니즘 시대 예술의 가장 중요한 발전 중 하나인 여
성 누드상은 전적으로 그것이 등장한 문화적 상황의
산물이다. 헬레니즘기에 동양에서는 여성이 더 큰 공
적 자유를 누렸고 아시아의 많은 문화에서는 여성 누
드에 아무런 금기를 두지 않은 한편 헬레니즘 군주들
은 여성 왕족의 가시성을 증가시키고 남성 시민의 중
요성을 축소시켰다. 이 아프로디테는 밀로스의 민간
체육관에 서 있었는데, 아마도 젊은 남성들을 보호
하는 자신의 역할을 하고 있었으리라. 양 팔의 남아
있는 부분들로 미루어 여신이 왼손에 사과를 들고 오
른손으로는 그 사과를 가리키고 있었음을 짐작할 수
있다. 이는 여신이 파리스 심판의 승자임을 보여준다.

카노사 유리그릇

기원전 약 225년~200년경

유리 / 성배 높이 : 11.1cm / 샌드위치 유리그릇 높이 : 12cm /
양각이 있는 그릇 높이 : 9cm / 헬레니즘기 /
출처 : 미상(이탈리아 아풀리아 카노사 디 풀리아의 한 고분이라는 설이 있음)
영국 런던 대영박물관 소장

고전기 그리스 세계에 유리그릇의 존재가 알려져 있긴 했지만, 제조 규
모가 극적으로 증가한 것은 헬레니즘기에 들어서였다. 이 그릇들은 고
품질 투명 유리 그릇의 더 큰 무리에 속한다. 남부 이탈리아 카노사의
지역 상류층은 이들을 선호하고 부장품으로 이용했다. 이들은 샌드
위치-금 유리가 사용되었다는 것만이 아니라 완전한 유리 만찬세트
가 제조되었다는 가장 최초의 증거를 제공하는데, 제조 방식은 두 주
물 유리 층 사이에 섬세한 금박 모티프를 삽입하는 것이었다. 그들
은 동 지중해의 작업장들로부터 수입된 물품들임
이 분명하다.

259

볼티모어 화가의 화병

기원전 약 320년~310년경

도자기 / 높이 : 1.1m / 헬레니즘기 / 출처 : 미상

미국 볼티모어 월터스미술관 소장

남부 이탈리아에서 적회식 도자기 제조가 시작된 것은 기원전 5세기 말 아풀리아 지역에서였는데, 그 예술가들은 아티카에서 수련하고 타라스(오늘날의 이탈리아 타란토)의 그리스 식민지를 넘나들며 작업한 이들이었다. 이탈리아 시장이라는 지역적 조건에 맞추기 위해 변용되면서 적회식 도자기는 그리스 내륙의 그것과 갈수록 달라지기 시작했다. 소용돌이꼴 크라테르는 아풀리아의 가장 전형적인 형태로, 전적으로 부장용으로 이용되었다. 사진은 후기 아풀리아 화병 화가들 중 가장 중요한 인물의 걸작이다. A면은 헤르메스와 페르세포네를 비롯한 인물들을 묘사하고, B면은 나이스코스(작은 신전)에 있는 캄파니아 전사 한 명을 묘사한다. 전사는 제물을 바치는 인물들에 둘러싸여 있다.

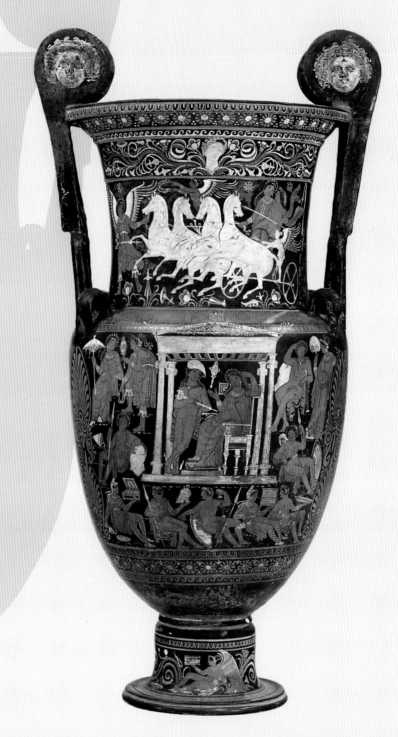

261

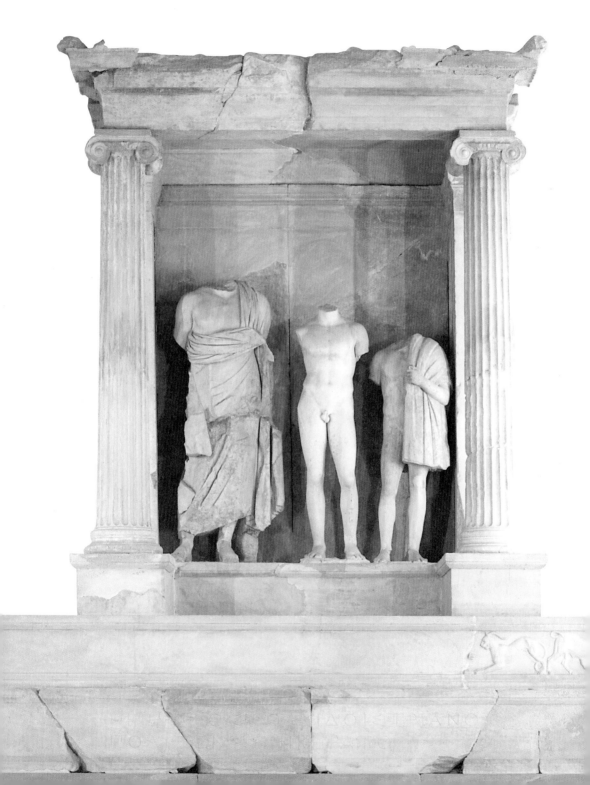

칼리테아 기념비

기원전 약 320년경
대리석 / 높이 : 8.3m / 헬레니즘기 /
출처 : 그리스 아티카 칼리테아
그리스 아테네 피레아스 고고학 박물관 소장

이 무덤은 니케라토스와 폴릭세노스 기념비라고도 불리는데, 헬레니즘기 아테네
에서 가장 화려한 것 중 하나다. 크레피도마(플랫폼)의 명문에 따르면 그것은 흑
해의 이스트로스에서 온 메틱(체류 중인 이방인)인 니케라토스와 그의 아들 폴릭세
노스의 것이다. 크레피스(krepidoma, 그리스 신전의 기단 주위에 설치한 보통 3단의 돌계단)
자체는 황소와 그리핀의 프리즈로 장식되었고 밝게 채색된 높은 단은 아마조노
마키를 묘사한다. 이오니아 나이스코스 안에는 세 인물상이 있는데, 히마티온
을 입고 있는 가장 큰 인물은 니케라토스임이 분명하고, 아들은 중앙에서 알몸
으로 노예 하나를 왼편에 데리고 서 있다. 그 고분을 만든 조각가는 할리카르나
소스(오늘날은 터키 보드룸시)의 마우솔로스 영묘로부터 영감을 얻었을지도 모른다.

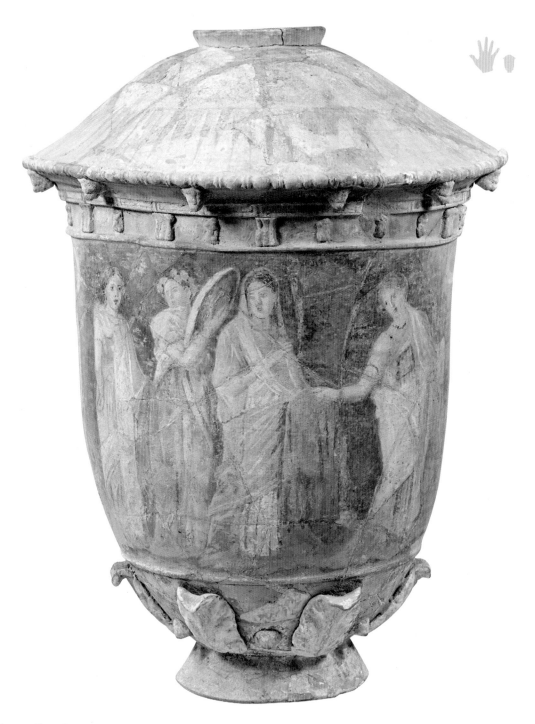

264

첸투리페 도기 레베스 가미코스 (혼례용 그릇)

기원전 약 300년~100년경

도자기 / 높이 : 9.4cm /
헬레니즘기 / 출처 : 미상

미국 뉴욕 시 메트로폴리탄 미술관
소장

고도로 정교한 첸투리페 자기 유형은 기원전 3세기에서 2세기에 시칠리아에서 제조되었는데, 아마도 남부 이탈리아 적회식 화병 산업에서 일어난 변화에 반응한 산물로 짐작된다. 부장을 목적으로 특수하게 만들어진 이들은 더러 가짜 뚜껑과 함께 제작되기도 했는데, 여기서 보듯 가정 상황에 있는 여성들을 묘사하는 섬세하게 도색된 장식이 직화 후 템페라 기법으로 더해져 일상적으로 사용하기는 불가능했을 것이다. 레베스 가미코스('결혼하다'라는 뜻의 gamein에서 온 말)는 구체적으로 혼례식에서 쓰이기 위해 만들어진 한 그릇이었다. 사진의 작품에서는 결혼식을 앞두고 준비 중인 신부를 볼 수 있다. 이는 주인이 미혼으로 죽었다는 사실을 나타내는 것일 수도 있고, 아니면 당시 인기 있던 디오니소스 숭배가 약속하는 내세를 가리키는 것일 수도 있다.

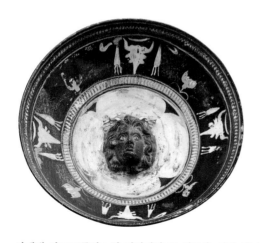

웨스트 슬로프(서쪽 비탈) 도기 그릇

기원전 약 300년~200년경

도자기 / 높이 : 6.2cm / 헬레니즘기 / 출처 : 미상

미국 보스턴 보스턴미술관 소장

아테네 아크로폴리스의 지형에서 그 이름을 얻긴 했지만, 웨스트 슬로프 자기는 아티카 도예가들과 화가들이 더는 도자산업을 이끌지 않게 된 시기에 그리스 세계 전역의 여러 중심지에서 생산되었다. 검은 유약에 자연주의적 모티프와 추상적 모티프가 붉은 색과 흰 색으로 덧칠돼 있어, 도자기를, 그리고 더 넓게 보아 물질문화를 헬레니즘식으로 변용하고 수용하는 과정에서 일어난 변화를 보여준다. 그릇을 꾸며주는 고르곤 머리 형상으로 미루어 이 시기에 거푸집으로 만든 그릇과 모티프가 인기를 끌었음을 알 수 있다. 네 장짜리 꽃잎의 중앙에 놓이고 황소 머리 모티프로 에워싸여 있는데, 악을 몰아내는 부적 역할을 염두에 두고 만들어졌을지도 모른다.

265

하이드리아 항아리

기원전 약 226년~225년경

도자기 / 높이 : 42.5cm / 헬레니즘기 / 출처 : 미상

미국 뉴욕 시 메트로폴리탄 미술관 소장

동 알렉산드리아의 하이드리아 묘지 안에 유난히 많았다고 해서 하이드리아라는 이름이 붙은 이 독특한 항아리는 이집트 궁정에서 사망한 외국 고위관리, 알렉산드로스나 그 후계자인 프톨레마이오스 1세를 따라 이집트에 온 용병 지도자들, 그리고 그리스 병사들의 재를 담는 항아리로 이용되었다. 그중 소수는 각각 그 주인의 이름, 직위, 출생지와 사망시기 등을 상세히 적은 명문을 담고 있다. 사진의 항아리는 프톨레마이오스 3세 궁정으로 파견된 사절단을 이끌었으며 기원전 226년 12월 15일에서 225년 1월 13일 사이에 세상을 떠난 포카이아 출신 히에로니데스의 것으로 밝혀졌다. 분석에 따르면 이 하이드리아는 다수가 실제로 크레타의 작업장으로부터 알렉산드리아로 수입되었다. 이는 헬레니즘 경제가 복잡하고 널리 뻗어 있었음을 반영한다.

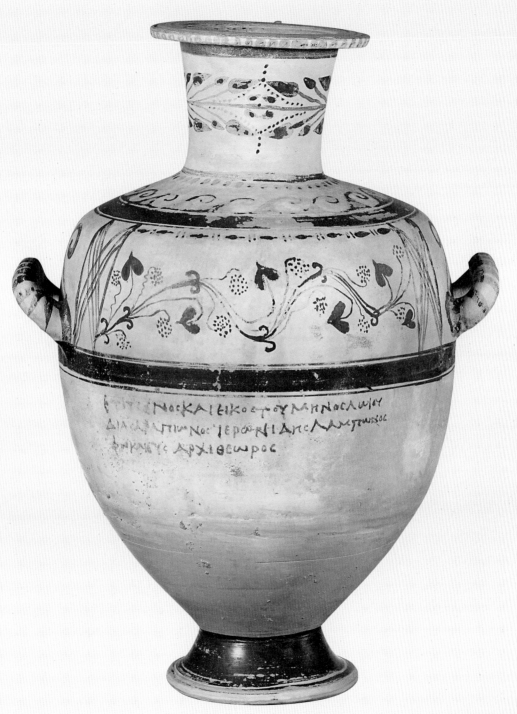

267

의례용 판

기원전 약 300년경

금과 은 / 직경 : 25㎝ / 헬레니즘기 / 출처 : 아프가니스탄 아이하눔, 움푹 파인 곳이 있는 신전

아프가니스탄 카불 아프가니스탄 국립 박물관 소장

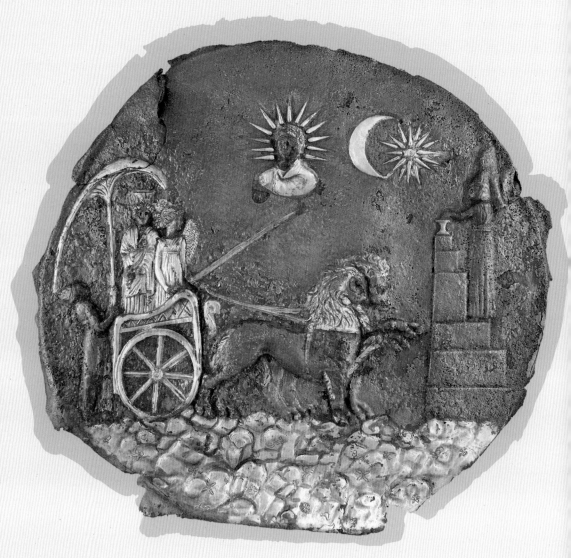

아무다리야강과 코크차(kokcha)강의 합류점이라는 전략적 위치를 차지한 그리스 – 박트리아의 도시 아이하눔은 기본적으로 그리스의 도시계획 내에서 헬레니즘풍 그리스와 지역 사회 – 문화적 건축적 전통들이 통합을 이룬 탁월한 경우를 보여준다. 도시 내 궁전과 가옥들의 건축이 중앙아시아, 메소포타미아와 아케메네스에서 본 세부 사항들을 복제했듯, 그 주요 신전은 동방의 유형들을 따랐다. 그러나 거기서 섬긴 신들은 그리스 또는 그리스 – 아시아의 혼종 형태들이었던 듯하다. 그 신전의 숭배 조각상의 남은 파편인 발은 제우스 숭배가 동양의 신인 미트라 숭배와 결합되었음을 짐작케 하는 증거다. 또한 그리스와 지역 숭배 풍습들의 혼합이 이루어졌다는 증거가 있다.

이 양각된 금박과 은박으로 장식된 판은 아이하눔의 세계시민주의와 그 예술의 혼성적 본질을 보여준다. 니케(승리의 여신)가 모는, 사자가 끄는 전차를 탄 여신 키벨레의 묘사는 그리스와 어울리는 모티프이고, 위쪽에 보이는 태양신 헬리오스의 묘사 역시 그렇다. 그러나 뒤편에 있는 맨발에 양산을 든 사제와 앞쪽의, 제단에서 공물을 바치는 둘째 사제는 전형적인 동양풍이고, 전차는 아케메네스 유형을 모델로 제작되었을 가능성이 있다.

○ 기원전 약 300년경 셀레우코스 1세가 세운 아이하눔(우즈베크 말로 '달 부인')은 기원전 약 145년경 유목민족인 유치족에 의해 소실되었다. 오늘날 수백 개의 구덩이가(불법 채굴의 결과로) 그 유적지에 마마자국처럼 찍혀 있으며, 더 낮은 지역에 있는 소도시들은 근래의 군사활동으로 인해 거의 초토화되었다.

타나그라 소형 조상

기원전 약 325년~300년경

테라코타 / 높이 : 34㎝ / 헬레니즘기 /

출처 : 그리스 보이오티아 타나그라

독일 베를린 베를린구박물관 소장

반드시 여성만은 아니지만 대체로 여성인 경우가 많
은 타나그라 소형 조상은 아마도 기원전 4세기 아테
네에서 여성 초상기법이 인기를 얻기 시작한 경향과
함께 발달했을 것이다. 자연주의적이고, 화려한 옷차
림에 차분하면서도 자신감 넘치는 몸가짐을 내보이는
이들은 여신이 아니라 인간 여성이었는데, 생동감 있
는 의상과 꾸밈은 그들의 지위를 보여준다. 종종 햇볕
차단 모자(tholia)나 화환을 쓰고 부채를 든 이 상들
중 다수는 공식 의례에 참가한 상류층 여성을 묘사한
것일 수도 있다. 실물 크기 여성초상 조각의 더 작은,
더 사적인 대용품 역할을 했을 것이 분명한 이들은
공동묘지와 신전에서 흔히 발견되어 헬레니즘기 여성
의 옷차림과 그들에 대한 시각을 살펴보게 해준다.

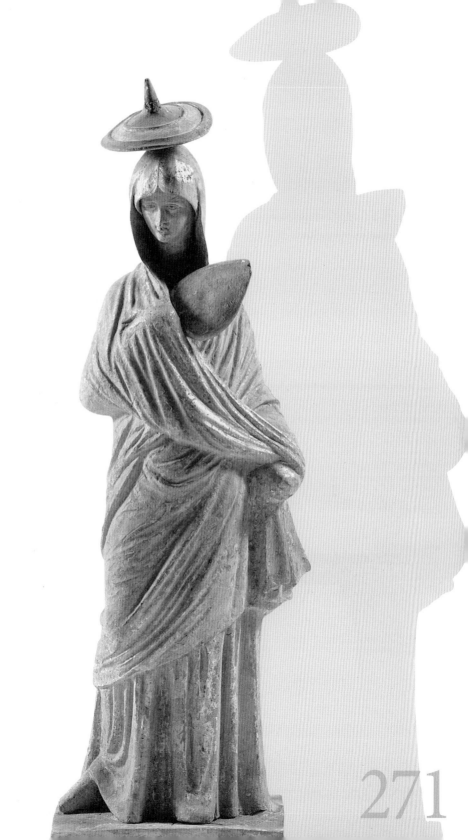

아테나 니케포로스 신전 프로필라이아

기원전 약 180년경

대리석 / 높이 : 9m / 헬레니즘기 /
출처 : 터키 페르가몬 아크로폴리스
독일 베를린 페르가몬박물관 소장

에우메네스 2세가 페르가몬 아테네 신전의 광범위한 보수를
시도하면서 이 신전(테메노스, temenos) 내에 새로운 주랑들이 잇
따라 더해지고 이 프로필라이아(기념비적 입구)의 건축이 이루어
졌다. 2줄짜리 주랑 양식으로 지어졌고, 니케포로스, 즉 '승리
를 가져오는' 아테나 여신에게 신전을 다시 바친다는 내용의 명
문이 새겨졌다. 프리즈는 오크나무와 올리브 가지로 이루어진
화관, 독수리, 그리고 올빼미들을 묘사했다. 재건축된 2층 난
간은 뱃머리 충각과 투석기 받침대를 비롯한 전리품을 묘사했
다. 그러나 원본은 내부 주랑에 전통적으로 새겨지던 신화 속
장면으로 꾸며졌을지도 모른다.

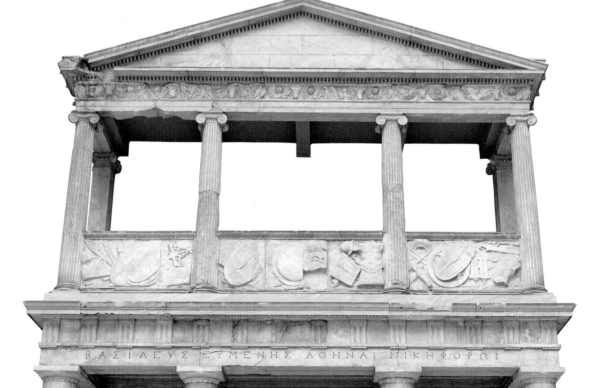

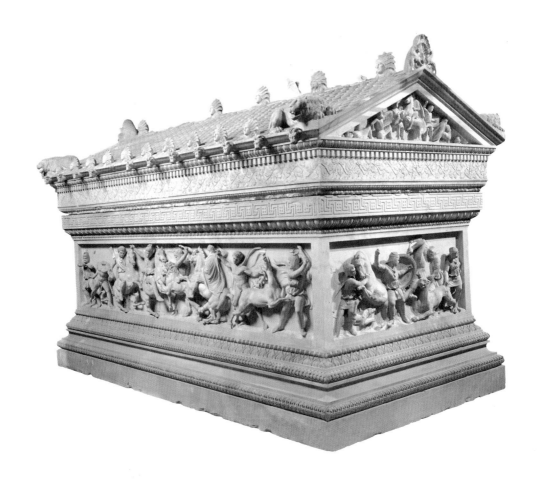

알렉산드로스 석관

기원전 약 320년~300년경
대리석 / 높이 : 1,9m /
밑부분 길이 : 3,2m / 헬레니즘기 /
출처 : 레바논 시돈 왕족공동묘지
터키 이스탄불 고고학 박물관 소장

헬레니즘기 부조의 훌륭한 본보기인 이 석관의 주인은 압달로니무스로 여겨지는데, 후대의 문헌에 따르면 알렉산드로스가 친 페르시아 성향의 선왕을 내쫓고 시돈의 왕 자리에 앉힌 인물이다. 다른 시돈 석관들과 마찬가지로 이것은 신전의 형태를 모방하되, 그 조소의 주제만큼은 명백히 그리스적이다. 그리스/마케도니아와 페르시아 간 전투 장면이 몸통을 따라 절반가량 뻗어 있는데, 그 속에서 알렉산드로스도 찾아볼 수 있다. 나머지는 사냥 장면으로 채워져 있다. 페디먼트의 조소는 그리스와 페르시아 간의 또 다른 충돌과, 마케도니아 장군 페르디카스의 암살 장면(기원전 약 320년경)을 묘사한다.

273

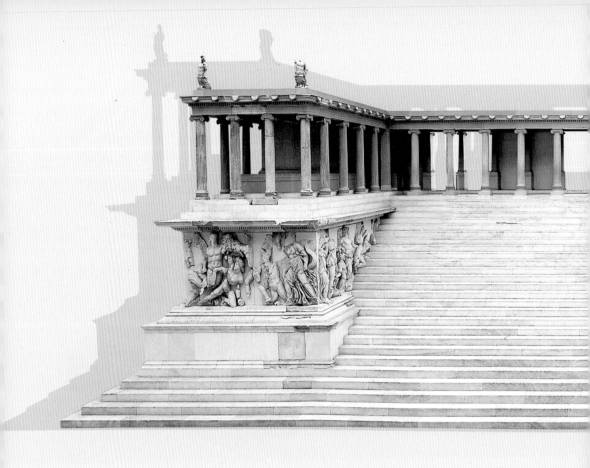

274

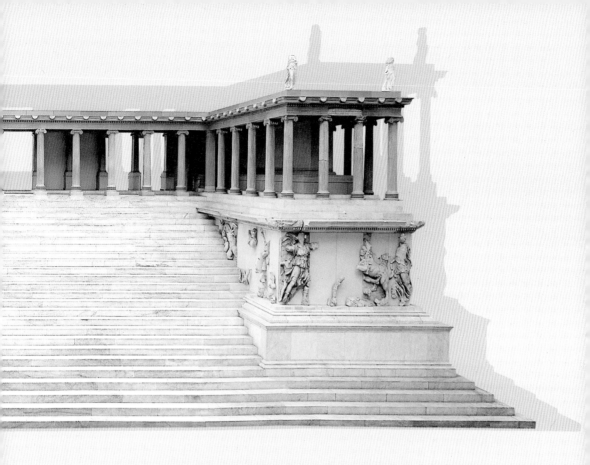

페르가몬 대(大)제단

▎ 기원전 약 170년~160년경
▎ 대리석 / 길이 : 36.8m / 폭 : 34.2m / 헬레니즘기 / 출처 : 터키 페르가몬 아크로폴리스
▎ 독일 베를린 페르가몬박물관

페르가몬 대제단은 '영혼을 뒤흔드는 것(psychagogia)'을 목표로 도안된 양식인 헬레니즘기 바로크 조각의 정점을 보여준다. 눈높이 위의 단을 장식한 기간토마키에서 시선을 앗아가는 것은 기념비적인 서쪽 계단이 유일한데, 봉헌자들은 그 계단을 통해 아마도 제단 그 자체를 수용하던 내부의 한 뜰에 접근했으리라. 짐작건대 어떤 시로부터 영감을 받아 페르가몬의 정치적 선전을 목표로 만든 제단의 웅장함, 강렬함, 그리고 생생함은 고전기의 전례들을 연상시키는 동시에 능가했다. 내부 콜로네이드의 더 작은 프리즈에는 페르가몬을 세운 텔레포스의 생애 이야기가 적혀 있는데, 이는 조소를 이용한 연속 서사를 보여주는 최초의 예이기도 하다.

Glossary

Caryatid(카리아티드) : 엔태블래처(기둥 위에 걸쳐놓은 수평부분)를 지탱하는 여성의 형상.

Chthonic(지하신) : 지하세계에 살고 있거나 그와 관련된

Corinthian(코린트 양식) : 아칸서스 잎을 2단으로 주두에 새긴 기둥을 이용하는 것이 특징인 건축양식.

Cycladic(키클라데스) : 청동기 키클라데스 문화의, 또는 그것과 관련된.

Cyclopean(키클로프스양식) : 가공하지 않았거나 거칠게 가공된 대형 돌덩어리와 돌무더기를 이용하고 모르타르를 쓰지 않는 미케네 석재 건축 기법.

Doric(도리아식) : 만두형과 아바쿠스(주두의 맨 꼭대기 부분)로 이루어진 단순한 기둥머리와 트리글리프와 메토프로 구성된 프리즈가 있는 기둥을 사용하는 것이 특징인 건축양식.

Filigree(금(은)줄세공) : 실과 금구슬, 은구슬들을 사용하는 장식적 금속공예 기법.

Fresco(프레스코) : 젖은 회반죽에 안료를 적용하는 기법(정통 프레스코). 마르고 나면 마른 표면에 바로 칠하는 것(건식 프레스코)보다 더 오래 간다.

Gorgon(고르곤) : 뱀 머리카락을 한 세 여성 괴물들 중 하나. 가장 흔한 것은 페르세우스에게 살해 당한 메두사이다.

Granulation(낱알세공) : 작은 금 구를 자유롭게 더하는 것이 특징인 장식적 금속공예 기법.

Helladic(헬라딕) : 그리스 내륙의 청동기 시대 문화의, 또는 그와 관련된.

Hexameter(헥사미터) : 영웅서사시의 특징인 6보격으로 이루어진 시행(강약약 6보격).

Hippeis(히페이스) : 솔론의 재산 계급에서 2위를 차지하는, 토지에서 매년 300메딤노스를 생산한 아테네 사람.

Himation(히마티온) : 어깨에 걸쳐 대각선으로 두르는 대형 망토.

Ionic(이오니아식) : 소용돌이꼴 주두와 연속적 프리즈가 있는 기둥을 사용하는 것이 특징인 건축양식.

Lapidary(라피다리) : 귀금속과 귀금속이 아닌 돌을 모두 재료로 작업하는 공예가.

Megaron(메가론) : 현관, 대기실, 그리고 복도로 이루어진 건축 단위.

Minoan(미노스의) : 청동기 크레타의 문화, 사람, 혹은 언어의, 또는 그와 관련된.

Nymphaeum(님파에움) : 님프에게 바친 신전.

Panhellenic(범그리스) : 그리스 전체의, 또는 그와 관련된.

Pankration(판크라티온) : 레슬링과 권투의 요소들을 혼합해 만든 운동 경기.

Peplos(페플로스) : 주름이 많이 잡히고 브로치로 어깨에서 조이는, 한 장짜리 직사각형 천으로 이루어진 묵직한 의상.

Phoenician(페니키아인) : 기원전 2000년 말에서 1000년 레반트 사람들을 부르던 그리스 말. 비블로스, 티레 및 시돈의 주요 도시들과 관련이 있다.

Portico(포르티코) : 열주로 된 통로, 또는 일정 간격을 두고 늘어서서 한 페디먼트를 지탱하는 기둥들로 만들어진 공식 입구.

Polos(폴로스) : 윗부분이 납작한 원통형 모자로 크기는 다양하며 종종 여성 신들과 관련이 있다.

Polis(폴리스) : 도시국가로, 도시(asty), 내륙지역(chora), 그리고 시민 집단 또는 평민(demos)로 이루어진다.

Protome(프로토미) : 인간이나 동물의 형태를 본떠 만든 요소.

Pentathlon(5종 경기) : 원반 던지기, 투창, 도보 경주, 레슬링과 멀리뛰기로 이루어진 운동 경기.

Retrograde(레트로그레이드) : 오른쪽에서 왼쪽 방향으로 쓰인 명문.

Repousse(르푸세) : 얕은 부조를 새기기 위해 금속을 반대편에서 해머로 두들겨 장식하거나 모양을 잡은 장식 기법.

Red figure(적회식) : 아테네에서 발달한 도자기 채색 기법으로, 형상을 그린 일부분을 제외한 나머지 부분에 검은 유약을 바르고, 굽기 전에 검은 유약으로 세부사항을 표현한다.

Sarcophagus(석관) : 직역하면 '살을 먹는 자'. 석재, 테라코타나 목재 같은 원료로 만들어진 관.

Satyr(사티로스) : 디오니소스의 남성 동반자. 꼬리, 뾰족한 귀가 있고 종종 포도주 잔이나 악기를 든 모습으로 묘사되며, 흔히 성적으로 흥분한 상태에 있다.

Scarification(난절법) : 신체에 상처를 내는 행위.

Shaft Grave(수갱식 분묘) : 구덩이가 크고 깊고 직선으로 파인 무덤 유형으로, 지붕을 떠받치는 돌벽이 있다.

Sphinx(스핑크스) : 인간 여성의 머리와 날개달린 사자의 몸통으로 이루어진 신화 속 반인반수. 소포클레스의 오이디푸스 왕에서 테베의 수호신이다.

Stucco(치장 벽토) : 고운 회반죽.

Trireme(삼단노선) : 주로 전함으로, 노가 3단으로 된 것이 특징이다(그리스어 : '트리에레스Trieres').

Tyrannicide(참주살해자들) : 아테네의 참주였던 히파르코스 형제를 살해한 하르모디오스와 아리스토게이톤. 나중에 민주주의의 영웅으로 칭송받는다.

Wanax(와낙스) : 국가의 수장 역할을 하는 미케네 지배자(선형문자 B, Wa-na-ka).

Zoomorphic(수형) : 동물 형태 또는 동물 형태를 한 신들을 나타내거나 모방하는.

달걀 템페라 : 안료, 달걀 노른자와 물의 혼합물.

솔로스(Tholos(미케네의)) : 기념비적인, 석재로 지어진 반지하 무덤으로, 코벨 볼트(측면이 내쌓기로 이루어진 홍예 비슷한 구조)로 된 지붕(thalamos), 출입구(stomion), 그리고 입구 통로(dromos)를 갖춘 주실이 있다.

아고라 : 공적 공간으로, 그리스 도시국가의 상업적, 행정적 중심지.

아크로폴리스 : 도시국가 성채.

아크롤리스 : 혼합된 원료로 만들어진 조상, 흔히 몸통은 목재나 테라코타이고 말단에는 석재가 쓰인다.

의인화 : 인간 형태를 표상하거나 흉내냄.

집정관 : 최고위 행정관.

켄타우로스 : 인간 남성의 동체에 말의 몸이 결합된 신화 속 반인반수.

키톤 : 두 장짜리 천을 팔과 머리의 구멍을 남기고 가장자리를 핀으로 꽂거나 꿰매어 입는 튜닉 비슷한 의복.

흑회식 : 코린토스에서 발달한, 도자기를 불에 구운 후 실루엣으로 요소들을 더하고 긁어서 세부사항을 표현하는 채색 기법.

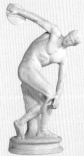

Index

굵은 글씨로 된 페이지 번호는 사진이 실린 페이지를 나타낸다.

Museum Index

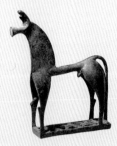

Picture Credits

모든 사진은 별도 표기된 박물관의 허가 하에 실었다. 그리스 문화체육부에 각별히 감사드린다.

286

Acknowledgments

이 책은 영국과 그리스의 수많은 친구들과 동료들의 도움과 조언에 힘입은 바 크다. 가장 먼저 헬렌 머피–스미스 박사를 비롯해 아낌없이 조력해 주신 많은 분들께 감사드리고 싶다. 그리고 트리스탄 카터 박사, 빌 캐버나 교수, 캐서린 해링턴 박사, 지나 머스켓 박사, 스티븐 오브라이언 박사, 앙겔로스 파파도풀로스 박사, 크리시 파르테니 박사, 캐서린 페를레스 교수, 조지프 스키너 박사와 반젤리스 투르루키스 박사님에게 고마움을 전한다.

이미지 제공
15쪽. 중기와 후기 신석기 살촉, 빌 캐버나 교수 및 조제트 레나르드 박사 제공
16쪽. 아슐기 아슐문화 양면 손도끼, 반젤리스 투를루키스 박사 제공(투를루키스 2010년, 12번 그림)
17쪽. 무스티에 첨두기, 반젤리스 투를루키스 박사 제공(투를루키스 등, 2016, 11번, 7번 그림, 사진 N. 톰슨)
18쪽. 그릇, 앙겔로스 파파도풀로스 박사 제공
20쪽. 구슬, 펜던트 및 부적, 캐서린 페를레스 교수 제공
200쪽. 충각, 캐서린 해링턴 박사 제공

ANCIENT GREECE

전 세계의 박물관 소장품에서 선정한 유물로 읽는 문명 이야기

인류 문명의 보물 고대 그리스

2020년 3월 17일 1판 1쇄 인쇄
2020년 3월 25일 1판 1쇄 발행

지은이 ┃ 데이비드 마이클 스미스
옮긴이 ┃ 김지선
발행인 ┃ 최한숙
펴낸곳 ┃ BM 성안북스
주소 ┃ 04032 서울시 마포구 양화로 127 첨단빌딩 3층(출판기획 R&D 센터)
 10881 경기도 파주시 문발로 112 출판문화정보산업단지(제작 및 물류)
전화 ┃ 02) 3142 - 0036 / 031) 950 - 6383
팩스 ┃ 031) 950 - 6388
등록 ┃ 1978. 9. 18 제406 -1978-000001호
출판사 홈페이지 ┃ www.cyber.co.kr
도서 문의 이메일 주소 ┃ heeheeda@naver.com

ISBN 978-89-7067-377-6 04600
ISBN 978-89-7067-375-2 (세트)
정가 19,000원

이 책을 만든 사람들
본부장 ┃ 전희경
교정 ┃ 김하영
편집 • 표지 디자인 ┃ 상:想 컴퍼니
홍보 ┃ 김계향
마케팅 ┃ 구본철, 차정욱, 나진호, 이동후, 강호묵
제작 ┃ 김유석

■ 도서 A/S 안내

성안북스에서 발행하는 모든 도서는 저자와 출판사, 그리고 독자가 함께 만들어 나갑니다.
좋은 책을 펴내기 위해 많은 노력을 기울이고 있습니다. 혹시라도 내용상의 오류나 오탈자 등이
발견되면 "좋은 책은 나라의 보배"로서 우리 모두가 함께 만들어 간다는 마음으로 연락주시기
바랍니다. 수정 보완하여 더 나은 책이 되도록 최선을 다하겠습니다.
성안북스는 늘 독자 여러분들의 소중한 의견을 기다리고 있습니다. 좋은 의견을 보내주시는 분께는
성안당 쇼핑몰의 포인트(3,000포인트)를 적립해 드립니다.
잘못 만들어진 책이나 부록 등이 파손된 경우에는 교환해 드립니다.